FIGURE DRAWING
for
ALL IT'S WORTH

人體素描聖經

從肌理、結構到光影律動，路米斯人體藝用解剖權威之作

His hugely influential series of art instruction books have never been bettered, and Figure Drawing is the first in Titan's programme of facsimile editions, returning these classic titles to print for the first time in decades.

安德魯 · 路米斯
Andrew Loomis

林奕伶————譯
簡忠威————審定、專文解說

Contents 目 次

Contents 目 次

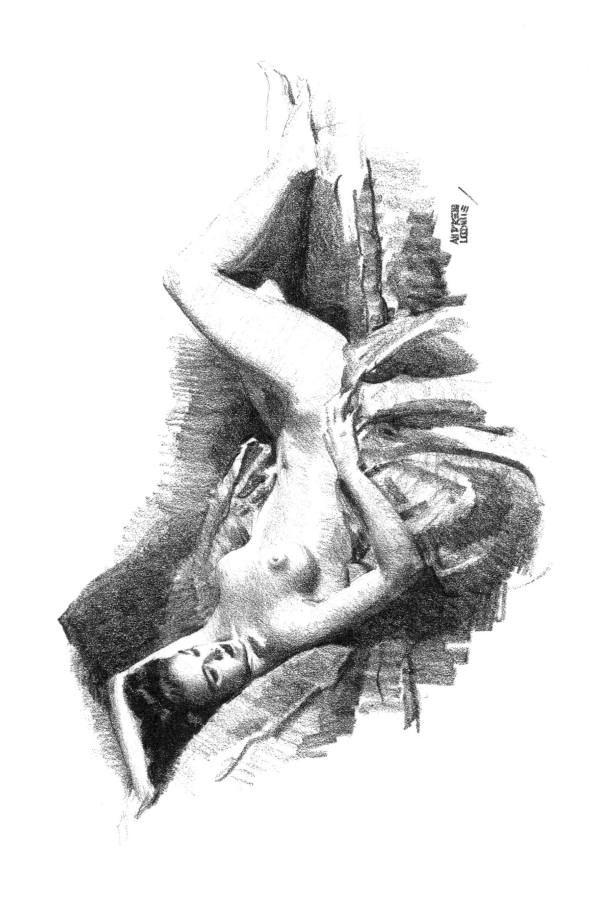

追求傳神寫照的祕密

多年來，我一直都很清楚，我們需要一本深究「人體素描」的書。我一直等著有這樣的一本書出現，好推薦給許多跟我有交情的年輕藝術家。後來我終於明白，無論作者的能力如何，這樣的一本書只能由真正身處商業美術領域的人來寫，以他的經驗才能滿足並解決那些必須解釋清楚的問題。這讓我想起入行初期，為了創作出更暢銷的作品，曾經瘋狂地尋找實用的資訊。當時陷入必須設法餬口的常見困境：是要追求藝術成就？還是不得不轉而追求其他？

在這個幅員遼闊的國家，有太多面對這種困境的人。那些同樣懷抱著一股不知從何而來的莫名衝動的人。當你想要運用藝術的語言；你熱愛作畫；你希望畫得好；如果有機會，你滿心期望能以此維生。我真心希望可以幫助你，因為我經歷過你現在所經歷的每一分鐘，這些的經驗告訴我什麼是你渴望也是你需要的，我可以為你蒐集匯整一些重要的資訊。我不會假裝低估那些既有的優秀作品，然而困難之處在於把那些優秀的作品找出來，並梳理出哪些具有實用價值，並付諸實行。我相信更多的成功機會在於作品的精神因素，而不是光靠技術性知識，既然強調精神因素實屬罕見，這當中就有你的機會。

▌成為職業畫家的心理準備

我不只假設讀者對繪畫有興趣，同時還假設讀者打從心底希望成為一個有能力，又能自食其力的巧匠。我假設你想用蘸水筆和鉛筆表達自我的欲望不只迫切，甚至幾乎無可動搖，而且覺得非做點什麼不可。我認為天賦不具有太大的意義，除非再加上一股永不滿足的欲望，以及一展個人的優秀才華的渴望。我還認為天賦必須伴隨不斷地努力，才能有力量去克服讓那些讓不夠積極的人打退堂鼓的困難。

我們不妨試著界定促使藝術家「成為藝術家」的特質是什麼。藝術家所有作品都是以

有訊息、有目的、有用途的前提出發。藝術家能給出什麼最直接的答案、最簡單的詮釋呢？將主題剝光到最核心、最有效的本質是一種精神程序，作品表面的每一寸都應該加以細究，弄清楚與整體目的存在何種重要關係。畫家觀察而作畫，他的畫作就是要告訴我們，他觀察到的重要意義以及想法，並在畫作之中強調最重要的地方，進而將那些重要性較低、但又必須存在的東西當做襯托。他會將最重要的對比，用在最重要的人物頭部。他會孜孜不倦地找到辦法，讓臉部表情和姿勢傳達最重要的情感主題。他會竭盡各種方法，先讓人注意到這個人物。換句話說，他設計並構思，不會因為存在就默默接受。

回顧藝術史，不久以前，繪畫如能達到栩栩如生的程度，或許就足以引起眾人驚嘆，也足以吸引藝術家的興趣。現今有了彩色攝影和性能日新月異的相機，我們說不定會因為作品極致寫實而倒胃口。沒有別的作法比超越顯而易見的事實更能貼切地刻劃特性，並且達到情緒和戲劇效果。繪畫應突顯精挑細選的品味，做到精練簡化，分出主從，以及突出重點，「如何畫」占了10％，「畫什麼」則占90％。就算畫作範圍內的一切都同樣詳細描繪，同樣照顧到明暗、邊線和細節，也不可能超越攝影技術。作畫時如要達到陪襯烘托的效果，可以藉由漸層擴散，或鄰近範圍使用相近的色彩和明暗，將明顯的細節加以簡化或乾脆省略。若要突出重點，可以利用各種對比，如線條清晰、反差、細節，或額外的圖案。

我利用這個機會加深你的印象，請記住，在完成藝術的過程中，你才是最重要的。你的人格，你的個人特質優先。圖畫是你的副產品。和圖畫有關的一切都是你的一小部分，圖畫反映你的知識、經驗、觀察、喜惡、品味，以及想法。因此，真正的關注焦點是以你為中心，隨著你在精神上的自我提升，作品應運而生。我花了一輩子才領悟這一點。因此，在討論繪畫之前，最重要的就是要強力說服你相信自己，清楚地在意識中栽種渴望，且確實知道藝術並非來自筆尖，而是來自畫筆的另一端。

▍傑出的畫作反映畫家的人格特質

學生時期，我以為可以從哪裡找到某種公式，從此一躍成為藝術家。的確有套公式，但不存在於書本之中。那套公式其實是樸素的勇氣，獨立自主，以及不斷追求啟發；有勇氣找出自己的路，又能向他人學習；將自己的想法付諸實驗並加以觀察，堅持不懈地反覆推敲以求精進。為自身的能力把關，以及維持身心健康同樣非常重要，我沒

有看過哪一本書強調過以上幾點，或讓我約略知道勇氣可能徹底耗竭。也許書不能這樣寫，但我認為作者若領悟到，繪畫是在處理人格特質，而且有些東西比技巧更重要，那也沒有什麼損失。

藝術處理的是遠遠脫離冰冷科學的東西，人性本質才是一切。至少我決心要和讀者培養交情，歡迎讀者進入我浸淫多年的行業。如果說我有什麼可靠的妙計可以傳授，我會大方地公開，好讓讀者一起參與。我不敢說自己懂得比誰多，或比誰更有經驗，但是一個人的經驗如果夠廣泛，或許足以涵蓋許多別人必定會遭遇的問題。解決這些問題的辦法或許就權充解答了。我可以拿出各式各樣對我有幫助的論據和基本原理。我可以大談理想，說說那些肯定能讓畫作更好賣的實用建議和手法。既然那些條件幾乎是放諸四海皆準，而我的經驗跟當代同儕也沒有太大地差異，那麼我所提供的素材也不會將我自己和我的作品視為評判標準。事實上，如果可能，我寧可將自己的觀點或技術方法當成輔助，由讀者自由決定和自我表現。我的經驗只是用來清楚說明大致的要求條件。

首先，顯而易見的一點是，暢銷的人物素描一定是優秀的畫作，而「優秀的畫作」對專業人士的意義遠超過初學者。意思是指這個人物必須既令人信服又能吸引人；比例一定是理想化更勝於實際或正常比例；透視角度一定和平常的視線水平或觀察位置相關；人體結構一定要正確，無論是肉眼可見的地方，或是隱藏在服裝布料之下的部位。光線與陰影的處理必須能透出生動的特質；動作或手勢、戲劇性、表情，以及情緒都要有說服力。優秀的畫作不是偶然，也不是繆思女神伸出援手，使你靈光一閃的結果。優秀的畫作是協調整合許多因素，以宛如精細的外科手術般精準掌握並巧妙處理。可以說，每一種因素都成了一種工具或是表達方法的一環。當表達方法發展完整時，靈感和個人感想才能發揮作用。任何人都可能隨時在其中一個或數個因素上「熄火」。每個畫家都會創造出「好的作品」和「壞的作品」。壞的就得扔掉重來。畫家當然也應該吹毛求疵地分析，判斷一幅畫為什麼不好；通常就不得不回到基本功，因為壞的畫作源自根本的缺點，就像好的畫作也是從根本上傑出。

因此一本實用的人體素描書籍不能只探討一個層面，就像解剖學一樣，必須找出構成優秀畫作的所有因素並加以協調。還必須考慮到美學及銷售的機會、技巧表現，以及有待解決的典型問題。否則學習者掌握不完整的資訊，只被教會了一小部分，剩下的只能盲目摸索掙扎。

▌才華出眾的起點

我可以假設年輕畫家正面臨餬口的問題嗎？等你擁有充分的技巧能力，就會有一份收益在等著你。到時候，收入會隨著水準提升成比例增加。在商業美術的領域中，愈到頂級人數愈少，跟其他領域都一樣。廣告公司、雜誌出版社、印刷廠，或是藝術經紀人，無不樂意敞開大門，歡迎真正有本事創新及與眾不同的人。至於庸才，則會讓他們吃閉門羹。可惜大多數的人在起步時都才能平庸；一般而言，能力傑出的商業畫家，一開始也不過才華普通。我可以坦白承認，在進入藝術學院的兩個星期後，學校就建議我打包回家了嗎？那次經驗讓我更有辦法忍耐坎坷的起步階段，也使我另外產生藝術教學的動機。

個人風格的表現手法，無疑是畫家最珍貴的資產。再大的致命性錯誤都比不過複製這種行為，不管是複製我的作品還是其他人的作品皆是如此。別人的風格只能拿來當拐杖，直到自己能走為止。流行趨勢就像天氣一樣多變。人體解剖學、透視法、色彩明暗度卻是恆久不變的，一定要不斷努力尋找新的應用方法。

這本書最大的重點就是給你一個堅實的基礎，培養個人獨特性，而不是模仿複製。我承認在學習的最初階段，一定程度地模仿或許有必要，如此才能在基本的背景上發展出自我表現。但是任何藝術或工藝如果沒有積累個人經驗，是不會進步的。經驗最好是經由自己的努力或觀察，透過自修，看書，或者研究大師的作品而來。這些經驗加總起來，形成你的工作知識，而且這個過程是永無止境的。創造性的新構想通常是舊思維的變異。

▌如何使用本書

本書中，我會試著將人體當作生物，其動作的力量與結構有關，而動作又分成好幾種。畫裸體像是為了更清楚了解穿著衣物的人體。我們應該把人體想像成擁有體積與重量，因為暴露在光線之下而有影子，整體呈現在我們所知的空間之中。接下來我們應該試著了解光線，以及光線如何影響物體各方向的塊面。我們應該分別研究頭部和頭的結構。換句話說，應該拿出一套基本原則，可以把人體畫得更真實且有說服力。詮釋方法、類型、姿勢、情節、服裝，以及配件都應該是你自己的。無論你畫的人物是為了用在廣告，故事插圖，還是海報或月曆，對於素描知識的基本要求並沒有太大

的差異。繪畫技巧並沒有年輕畫家所想的那樣重要，栩栩如生和富於情感，也就是付諸畫作的理想，卻是重要得多。而你對服裝及背景的審美品味也是——只要你能嫻熟掌握基本功。人體畫壞了，就算穿著世上最漂亮的衣服，效果也不會好。一張結構欠佳的臉孔也不可能畫出表情或情緒。如果你欠缺光線及色彩明暗的觀念，就不可能順利畫出色彩畫；在知道如何使用絕對正確的透視法之前，你甚至無法組成人體結構。你的職責就是將身邊的日常素材美化及理想化。

這本書的目的由始至終就是扶你上山頂，但是到了峰頂，就是推你一把，任由你的動能帶動了。我花錢盡量找到最好的模特兒，因為我知道一般年輕畫家的資金有限，可能做不到這一點。如果你將書裡的模特兒當作是在為你擺出各種姿勢，並且認真研究我的作品，而不是把它們當成——複製線條、色調的東西，我想最後會獲益良多。

建議在研讀每一頁時，都把素描簿放在書旁邊。盡量了解畫作背後的意義，而不只是畫作本身。手中鉛筆保持動作不輟。根據書中各頁的圖畫，盡量嘗試各種不同的人體。依照想像大略架構出人體，做出各式各樣的動作。如果可能，一定要以真人模特兒作畫，將我們這裡提到的基本功盡力發揮出來。要是可以拍照或是取得照片，就藉由臨摹照片來練練手，將你認為應該存在的理念都加進去。從頭看完這整本書或許是個不錯的計畫，這樣能更清楚了解整個程序步驟。其他類型的畫作可以作為輔助，例如靜物畫，因為所有類型都存在輪廓、塊面、光線與陰影的共同問題。

要習慣使用軟鉛筆，可以做出多層次的明暗效果。稀薄軟弱的灰階畫作其實沒有什麼商業價值。換成蘸水筆和黑墨水不只有趣，還具有真正的商業價值。選擇最有彈性的一種。用蘸水筆拉出線條來，千萬不要在紙上往回推，這樣只會卡住並濺出墨水。炭筆是理想的習作工具。一大張棉紙或草稿簿就可以施展開來。

或許最理想的作法，是依照最適合你的方式使用這本書。

進入人體素描的大門之前

本書第一章的安排與其他章節略有不同，就像主文之前的序曲，並為稍後要建立的結構奠定基礎。對設計工作者與畫家來說，這個部分別具價值之處，在於製作草圖、樣稿、記錄構想、建議動作與姿勢時，如何在沒有模特兒或範本可參考的情況下畫出人體。這些是畫家在完稿之前要做的工作。換句話說，是畫家向潛在客戶自我推銷的樣本。所以，這類作品尤其重要，因為確實能創造機會。

畫家要精心準備這種作品，等到最後定稿時，才不會因為透視角度、空間分配，以及其他突然冒出的難題而手忙腳亂。建議讀者在這一個章節投注最多心思，因為這無疑是本書最重要的章節，全心投入的努力必定使你獲益匪淺。

1 人體素描入門
The Approach to Figure Drawing

開始進入這本書之際，請先記住人體素描畫家的機會海闊天空。從報紙上的漫畫或簡單線條畫開始，一路延伸到各式各樣的海報、展示，以及雜誌廣告，甚至封面與故事插畫到精緻藝術、肖像畫、雕塑、以及壁畫雕飾等領域。就從事美術工作賺錢的立場，人體素描帶來的機會最為廣泛。再加上還有一個莫大的優點就是，這些用途全都互相關聯，其中一種能夠成功，幾乎就保證另外一種也能成功。

這些用途的相互關係全都源自於一點，即所有人體素描都是根據相同的基本原則，無論作品的用途是什麼皆一體適用。這又給人體素描畫家帶來另一個優勢，畫家只要能畫出好作品，就有固定的市場。作品只要能夠切入買賣週期的諸多缺口，銷售空間就會擴大，只要不是金融衰退，這個週期會一直存在。賣東西一定要做廣告，做廣告就必須有廣告空間，要有廣告空間就得有插畫吸引人的雜誌、廣告看板以及其他媒體。由此展開一連串的用途，而畫家是其中不可或缺的一環。

此外，人體素描還成為最迷人的藝術形式，因為提供無窮盡的變化，涵蓋範圍廣泛，得以時時保持新鮮活力。人體素描處理生活中有關人的各個方面，囊括所有表情、情緒、手勢、環境以及性格的解讀。還有什麼領域能真正擺脫單調乏味，提供如此多樣化的趣味？說起這些是為了讓你建立信心，相信只要到達終點，一切都會順利，而你真正要關心的是如何進行這趟旅程？

廣義來說，藝術是一種語言，比其他方式更能清楚表達訊息。它告訴我們一個產品是什麼樣子，又該如何使用。它擅長描述每個時代的服飾甚至是風俗習慣。在戰爭宣傳海報中，藝術激勵我們起而行；在雜誌上，則讓人物顯得生動有活力。藝術用視覺表達想法，因此在砌下一塊磚之前，我們就能在預見完工後的建築。

曾經有段時間，藝術家躲在空蕩蕩的閣樓裡離群索居，追求理想。作畫主題呢，一盤蘋果足矣。不過時至今日，藝術已經成為生活的一部分，成功的藝術家不能置身事外，必須以明確的手法完成特定的工作，達成一定的目標，而且要在指定的日期交稿。

要開始對人產生新的興趣。留意探索四周的典型人物。熟悉區別這些類型的特徵與細節。傲慢自大要怎樣以光影、形狀與顏色來表現？什麼樣的線條給人挫折與絕望的感覺？什麼樣的手勢對應什麼樣的情緒？為何有一些童稚的臉龐討人喜歡，有些成人的面孔卻是令人心生狐疑無法信賴？一定要找出這些問題的答案，才能讓你的對象清楚明白。這樣的知識將來會成為你的一部分，但只能透過觀察與理解而來。

▍觀察周圍環境

盡量培養仔細觀察周遭的習慣。有一天，你或許會想把人物放在類似的環境氛圍。除非能畫出背景的細節，否則人物畫是無法徹底成功的。因此，從現在開始收集賦予背景「氛圍」的細節檔案吧。

要學習觀察重要的細節。關心的重點絕對不只是女明星的髮型又有哪些變化，而是為什麼她穿著正式禮服會與穿著短褲或休閒褲時，差異如此大？坐下時，她的衣服碰到地面又會是什麼樣的皺褶？

留意情緒性手勢和表情。當一個女孩子說：「噢，真是太棒了！」，雙手會有什麼樣的動作？或者在她重重坐到椅子上說：「唉，累壞了！」，雙腳是什麼樣子？當一個母親對醫生哀求「完全沒有希望嗎？」臉上會流露什麼表情？或者一個孩子說：「啊，太好了！」時有什麼表情？要創作出一幅優異的畫作，需要的不僅是技術能力。

幾乎每一個成功的畫家都有特定的興趣、動力或熱情，引導他們的技巧，通常是吸取自生活的某個層面。舉例來說，哈洛德・馮・施密特[1]（Harold von Schmidt）熱愛戶外、田園生活、馬匹、拓荒、戲劇情節以及動作；他的作品透著內心的火花。哈利・安德森[2]（Harry Anderson）最喜歡平凡的美國人：老邁的家庭醫生，白色小木屋。偉大的人物畫家諾曼・洛克威爾[3]（Norman Rockwell），喜歡畫一隻勞動一生、骨節粗大的粗糙老手，一隻見識過風光日子的鞋子。他對人性那種悲天憫人的態

注1
哈洛德・馮・施密特（Harold von Schmidt，1893-1982），美國插畫家，藝術教育機構FAS創始成員之一。

注2
哈利・安德森（Harry Anderson，1906-1996），美國插畫家，以宗教為主題的插畫最為知名。

注3
諾曼・洛克威爾（Norman Rockwell，1894-1978），作品橫跨商業宣傳與美國文化。其中最知名的系列作品是在1940和50年代出現的。如《四大自由》與《女子鉚釘工》。

度，經由高超的技巧表現出來，讓他在藝術世界贏得一席之地。喬恩‧惠康柏[4]（Jon Whitcomb）及艾爾‧帕克[5]（Al Parker）因為能深刻描繪最時新的美國年輕世代而成為頂尖人物。克拉克兄弟（Clark brothers）鍾愛描繪昔日美國西部的拓荒時期，在這方面也最成功。莫德‧范格爾[6]（Maude Fangel）喜歡嬰孩，也畫得漂亮。這些人若沒有內在動力是到達不了高峰的。但是如果沒辦法畫得好，也同樣到不了高峰。

我不太建議藉由當成功畫家的「助手」來累積資歷，這種經驗往往令人氣餒。原因在於，你要不斷拿自己粗陋的工夫和雇主耀眼的傑作相比。你不是為了自己在思考觀察；你常常是在夢想，漸漸產生自卑心理，變成模仿者。切記：畫家沒有嚴防死守的專業祕訣。我不時聽到有學生說：「如果可以看著那個人工作，我肯定可以進步！」進步不是這樣來的。唯一可以稱得上奧祕的，大概是每個藝術家的個人詮釋；但畫家本人或許不知道自己的「祕訣」。熟練掌握基本功是必要的，僅僅是觀看別人作畫無法達成這個目標，一定要自己理解透徹。

▌尋找擅長的主題，並且廣泛學習

在決定專注從事哪一類型的繪畫之前，比較明智的作法是考慮自己的背景與經歷。比方說，如果你是在農村長大，詮釋農村生活大概會比描繪紐約長島的上流社會更成功。不要忽略了日常生活中長期累積熟悉的知識。我們通常會輕視自己的經驗與知識，認為自己的背景平凡無趣。這是嚴重的錯誤。沒有一種背景是缺乏藝術題材的。出身貧困的畫家，筆下傾頹小屋所創造出來的美，並不亞於別的畫家筆下奢侈華麗的場景。其實，畫家對生活了解得愈多，藝術作品愈有可能吸引到更多人。當前市場的主要趨勢往「美國式場景」發展，簡單樸實是主要的基調。不過，廣告以及大部分的插圖卻要求精緻時髦，所以聰明的作法就是記住這個比較新的趨勢，就算背景簡陋也沒有大礙。

大多數的畫家確實都必須準備好應付各種主題。但是時間一長，每個畫家都會篩選出自己最擅長的東西。如果不想被歸類或「貼標籤」，就得努力擴展領域。意思是說，廣泛學習繪畫原理（凡事都有比例、三度空間、質地、顏色、光線與陰影），這樣才不會遇到需要一點靜物畫、風景、動物、綢緞或羊毛編織等特定質地的委託任務時，卻一籌莫展。如果學會觀察，那些要求應該不會是技術能力太大的負擔，因為描繪各種形狀的基本原則，都是受到光線照耀的方式，以及光線對明暗與色彩的影響。此

注4
喬恩‧惠康柏（Jon Whitcomb，(1906–1988)，以繪畫美艷女子為主題聞名，作品多見於《花花公子》雜誌。

注5
艾爾‧帕克（Al Parker，1906–1985），知名插畫家，為美國眾多重要時尚雜誌繪製插畫。藝術教育機構FAS創始成員之一。

注6
莫德‧范格爾（Maude Fangel，1881-1968），美國女性插畫家，善長繪製臉色紅潤、笑容可掬的嬰孩，活躍於1930到50年代。

外，遇到不熟悉的題材，總是可以做點功課的。大部分的畫家花在取得相關資料的時間，跟實際作畫的時間差不多。

素描與色彩畫的基本原則相同。或許可以說，素描通常不會企圖表現明暗、邊沿、以及塊面，或色彩畫中的立體感等細微之處。然而不管是什麼樣的工具，畫家都會遇到同樣的問題：必須考慮視平線與視角；長度、寬度與厚度必須恰當（只要是在平坦的表面上）；簡而言之，必須考慮到我在本書談到的所有要素。

▌裸體為基礎

赤裸的人體肯定是所有人體習作畫的基礎。不了解包裹在衣服或布料下的人體結構與形狀，就不可能畫出穿著衣服的人體。無法正確組合出人體的畫家，連絲毫成功的機會都沒有，無論是繪圖設計是還是水彩畫家。那跟奢望不研究解剖學就想成為外科醫生是一樣的道理。如果你看到造物主賜予我們居住的皮囊會不舒服，那趕緊丟開這本書，也放棄所有以藝術為生的念頭。既然所有人不是男性就是女性，而兩性的結構與外觀又截然不同（女人穿上褲子也不會是穿褲子的男人，就算剪了短髮也一樣），不去分析其中的諸多差異，卻能畫出人體習作畫，那就匪夷所思了。幾乎各種類型的商業藝術我都從事過，而我的經驗證實，對任何需要人體素描的藝術工作來說，裸體習作畫是不可或缺的。而沒有這類練習的職業培訓課程，根本是在浪費時間。模特兒寫生課通常是以活生生的模特兒做練習；因此，我盡量提供可以充當替代品的畫作。

大體來說，素描有兩大類：「線條」與「立體」。線條勾勒，如平面配置圖，包含設計或比例尺。立體繪圖則試圖在紙張或畫布的平面上，表現體積或三度空間。第一種不需要考慮到光影；第二種則需要面面俱到。不過，就算沒有光影，還是可能讓人體的平面圖或輪廓圖有體塊的感覺。因此，合理的作法就是從平面開始，從比例著手，從平面到圓形，進而表現出空間中的體積，或是光線與陰影。

比起立體感，眼睛更容易從外形或邊沿感知形狀。不過，形體其實並沒有輪廓線，有的是外形剪影，形成我們用單一視角所能看到的形狀。而我們不得不畫出這個形體的範圍。所以我們畫出一條線──輪廓線。輪廓線確實屬於平面描繪的類別，只不過也用上了光線與陰影。水彩畫家省略輪廓線，是因為可以藉由其他大塊面積的襯托來界定邊沿，或是利用明暗凸顯形狀。

▌什麼是線條

一定要了解輪廓與線條之間的差異。一根鐵線代表一條線。輪廓（contour）是指邊際。而邊際可能是形體鮮明的界線（立方體的邊角），或是圓弧及漸漸消失的邊界（球體的外形）。許多輪廓彼此交叉垂疊，就像交錯起伏的風景地形線條。人體線條畫，甚至是風景素描，都需要前縮法（foreshortening）才能製造立體形狀的效果。我們不可能寄望折彎的鐵線同時勾勒人體線條，又塑造立體感。請留意觀察兩種線條：交織成形狀的流動線（flowing line）或韻律線（rhythmic line）；以及構成穩定與結構的直線或角狀線。

線條可以有無限種變化，也可能極為單調。就算用一根折彎的鐵線，也不見得會十分單調。可以在線條的粗細做變化。輪廓線畫到接近非常明亮的區域時，線條可以畫得輕巧，甚至完全省略。若是要表現剛硬深沉的外形，可以加重線條的重量和力道。最微不足道的輪廓草圖也可以豐富而有創造力。

拿起鉛筆在紙上大筆一揮，然後放下來。這就是「自由」線，也是「韻律」線。現在，用大拇指及食指輕輕抓著鉛筆，輕輕畫過。接著加重力氣，彷彿刻意為之。這就是「強弱變化」線（variable line）。看看你能不能畫出一條直線，再畫出一條平行線。那就是「同步」線（studied line）。如果你原以為一條線只是個符號，你可能會很意外線條能那麼多的變化，多到以後說不定都要為此煩惱。切記，畫作單調無趣時，可以從線條著手補救。可以從各種線條來表現你的獨特性。

現在說到人體。理想人體的長寬比例是多少？理想人體挺直站立時，一定符合某種長方形。這個長方形是什麼樣子？請看20頁的畫。人體最簡單也最方便的衡量單位是頭高。正常人大約比理想標準少半個頭；大約是七個半頭高的長度，理想標準則是八個頭高。不必將八個頭高當成絕對的標準。你的理想比例可以按照自己的意思來，但通常會畫得高挑。20到23頁可以看到各種以頭高為單位的比例。要注意的是，比例可以隨時配合特定要求而改變。仔細研究這些比例並動手畫個兩、三次，因為將來只要準備畫人體就一定會用到，無論有意或無意。有些畫家喜歡把雙腿畫得比這幾頁的例圖更長。不過，若是腳趾在透視法中是往下踮起，會增加不少長度，那也相差無幾。

▎新手入門的功課

很明顯的一點是，大部分初學者的作品都很類似。分析之後，我發現有些特點應該提出來。我建議拿這份清單比對你的作品，看看能否從中找出有待改善之處。

一・**從頭到尾一片灰**。解決辦法：先找出可以畫出濃密黑色的軟鉛筆。挑出題材中的黑色部分，重重地表現出來。另一方面，題材白色或非常明亮的地方留白。明亮的地方避免過分表現灰色。明亮的地方不要用沉重的線條圈住。

二・**細微毛糙的線條太多**。不要在線條上來回流連，大筆一揮，乾淨俐落。不要小筆、小筆地堆疊出斑斑點點的陰影。將鉛筆筆芯的側邊幾乎平貼，塑造出立體感和陰影。

三・**五官在頭部分布的位置不對**。了解頭部的結構線以及空間如何配置。將五官放到正確的空間。

四・**摩擦而變髒，通常是因為捲成筒狀**。噴上噴膠。如果是噴在薄紙上，先將畫紙放置在較重的材質上。盡量不要弄破紙面。那樣很糟。要是弄破了，那就重來一次。將畫作平放。沒有動到的地方用軟橡皮擦保持潔白無瑕。

五・**同一張圖畫用到太多素材**。主題用一種材料。不要蠟筆和鉛筆一起用，或是粉彩搭配其他東西。全部用鉛筆，全部用蠟筆，全部用粉彩，全部用水彩，或者全部用蘸水筆和墨水。這樣才有一致性。以後你或許可以成功結合不同素材，但一開始不要這樣做。

六・**偏好使用有色紙**。黑白素描畫在白紙上比畫在其他材質上好看。如果一定要用有色紙，那就用協調的顏色。例如棕色或紅色的彩色粉筆，畫在褐色或米色的紙。在白紙上作彩色畫會更清晰。

七・**臨摹電影明星**。對於審查新手作品的人來說，這是極為無聊的事。就繪畫的觀點來說，那些頭像的光線處理通常欠佳。找個不知名的人頭吧。

八・**配置不當**。如果要畫個暈映頭像，設計個有趣又吸引人的形狀。不要超出紙張的邊緣，除非那一整片空間都要修剪掉。

九・**用白粉筆挑亮**。這要技術非常純熟的畫家才做得好。

十.主題不吸引人。光是一套服裝不足以構成一幅畫。每一幅畫都應該在技巧表現之外，還有其他吸引人的地方。頭像應該描繪出人的性格或表情。其他主題應該要有情緒、動作或氣氛，讓畫作吸引人。

水彩可能是最難處理的工具，可是大部分的新手卻喜歡使用水彩。水彩要用得巧妙，手法應該豪邁大氣，大筆鬆散塗抹，不能太過精雕細琢。如果是工筆雕琢的手法，肯定不會受歡迎。

水彩應該有種「隨意」的感覺，或者顯現渾然天成的色彩。想達到漂亮的效果，可先把一個區塊打濕，再將顏色流過濕潤的地方。要使用真正的水彩紙或西卡紙，因為水彩畫在柔軟或吸水性非常好的紙上，可能會變得髒污不乾淨。已經畫過的地方愈少重複覆蓋愈好。一般的水彩畫家會盡量不留太多鉛筆的痕跡，特別是會透出水彩的深色或暗沉的鉛筆。有些水彩畫家的作法是大片塗抹一種色調，再用軟海綿或畫筆擦掉光亮的地方，在原本的色調中塗上中間色調或深色。如果你除了一筆一筆細細雕琢之外，沒有其他運用水彩的方法，我建議你試試可以隨心所欲塗抹及擦拭的粉彩。油彩的優點是濕潤的時間夠長，可以按照你的心意調整。

男性的理想比例

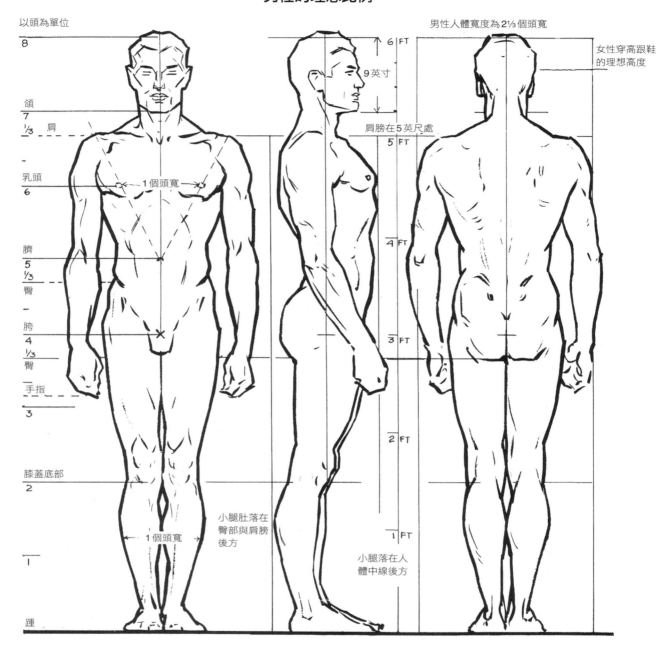

以頭為單位
男性人體寬度為2⅓個頭寬

8

女性穿高跟鞋
的理想高度

9英寸

頜
7
⅓ 肩

肩膀在5英尺處

乳頭
6
1個頭寬

臍
5
⅓
臀

胯
4
⅓
臀

手指

3

膝蓋底部
2

1個頭寬

小腿肚落在
臀部與肩膀
後方

小腿落在人
體中線後方

踵

1

6 FT
5 FT
4 FT
3 FT
2 FT
1 FT

隨意定個高度，或是在頭頂和腳跟處定點，分成八等分。2⅓單位就是男性人體的相對寬度。這個階段還不必講究人體結構正確與否。但要記住這些分段線。

畫出人體的三個面：正面，側面，以及背面。留意肩膀、髖部以及小腿肚的相對寬度。雙乳之間是一個頭的距離。腰部略比一個頭寬。手腕略低於胯部。手肘大約跟肚臍在一條線上。膝蓋略高於人體的四分之一處。肩膀是從上往下的六分之一處。本書皆用英尺（1英尺＝31公分；1英寸＝2.54公分）標記比例，或許就能精準找出人物與家具及室內環境的關係。

女性的理想比例

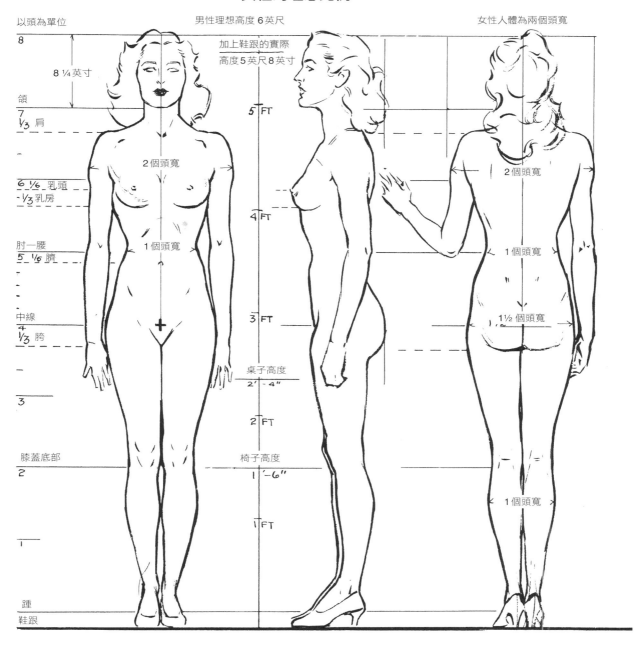

女性人體相對較窄，最寬的地方為兩個頭寬。乳頭比男性略低一些。腰部為一個頭的寬度。從正面看，大腿略比腋下寬，背面則略窄一些。膝蓋以下的小腿是否要再畫長一點，則視個人選擇。手腕和胯部齊平。一般認為以女性來說，5英尺8英寸（含鞋跟）是理想高度。

當然，一般女性其實小腿短一些，大腿則較粗。仔細留意，女性的肚臍低於腰線；男性則是在肚臍之上或是齊平。乳頭和肚臍相隔一個頭高，但兩者都低於分段線。手肘高於肚臍。重要的是了解男女兩性人體的差異。

各種不同的比例標準

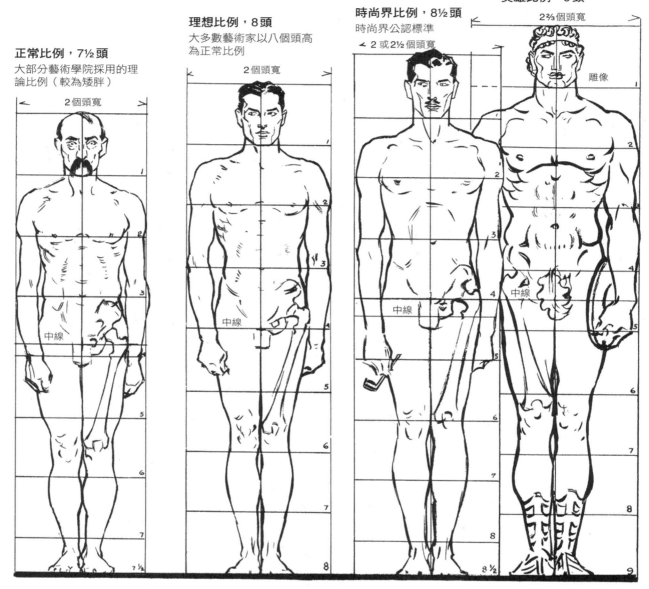

正常比例，7½頭
大部分藝術學院採用的理論比例（較為矮胖）

2個頭寬

中線

7½

理想比例，8頭
大多數藝術家以八個頭高為正常比例

2個頭寬

中線

8

時尚界比例，8½頭
時尚界公認標準

2 或 2½個頭寬

中線

8½

英雄比例，9頭

2⅔個頭寬

雕像

9

一眼就能看出，實際或正常比例為什麼不太令人滿意。所有根據正常比例的理論性圖畫就是這般矮胖、老派的模樣。大部分時尚畫家甚至將人體拉長到超過八個頭，至於傳說人物或英雄人物，「超人」類型則是九個頭，或者用得更多。

留意每一種類型人體的中線落在哪一點，或是哪一個單位分段。最好能以20與21頁為指南，將比例加以變化，畫出這些不同標準的側面與背面。可藉由衡量用的頭高大小，控制人體外形的高矮。

不同年齡的理想比例

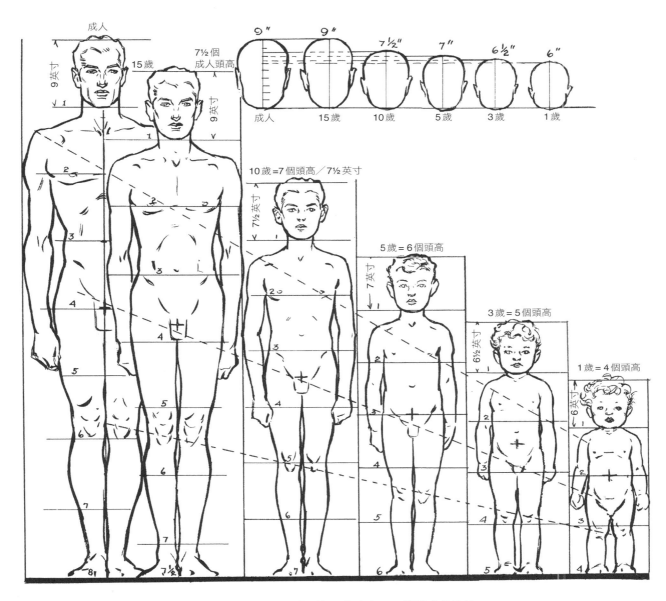

頭部的成長相當緩慢,從出生第一年到成年,大約共增加3英寸上下。雙腿成長的速度幾乎是軀幹的兩倍。

這些比例是經過諸多努力後計算而來的。這個比例刻度是假設,兒童長大成人後有八個頭高的理想高度。舉例來說,假如你想畫個男人或女人(大約比男人矮半個頭)帶著一個5歲大的男孩,這裡就有他的相對身高。10歲以下的兒童較正常略矮而圓胖,因為這樣的效果比較討喜;同理,10歲以上的話,則比正常略高。

平面圖解

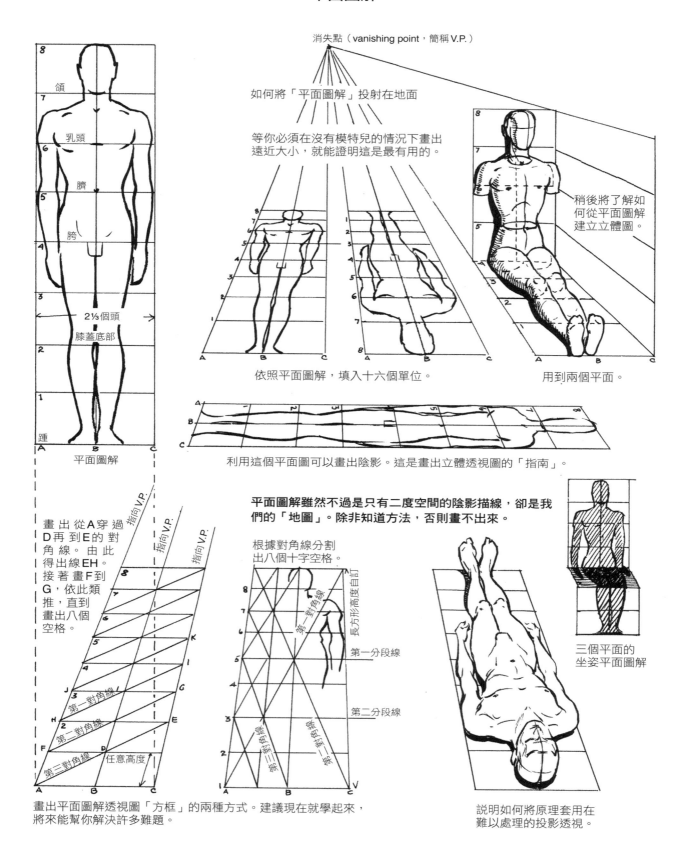

消失點（vanishing point，簡稱 V.P.）

如何將「平面圖解」投射在地面

等你必須在沒有模特兒的情況下畫出
遠近大小，就能證明這是最有用的。

稍後將了解如
何從平面圖解
建立立體圖。

頷
乳頭
臍
胯
2⅓個頭
膝蓋底部
踵
平面圖解

依照平面圖解，填入十六個單位。

用到兩個平面。

利用這個平面圖可以畫出陰影。這是畫出立體透視圖的「指南」。

畫出從A穿過
D再到E的對
角線。由此
得出線EH。
接著畫F到
G，依此類
推，直到
畫出八個
空格。

指向V.P.
指向V.P.
指向V.P.
第一對角線
第二對角線
第三對角線
任意高度

平面圖解雖然不過是只有二度空間的陰影描線，卻是我
們的「地圖」。除非知道方法，否則畫不出來。

根據對角線分割
出八個十字空格。

第一對角線
長方形高度自訂
第一分段線
第二分段線
第三對角線
第二對角線

三個平面的
坐姿平面圖解

畫出平面圖解透視圖「方框」的兩種方式。建議現在就學起來，
將來能幫你解決許多難題。

說明如何將原理套用在
難以處理的投影透視。

平面圖解

「地圖」或「平面圖解」的其他重要用途

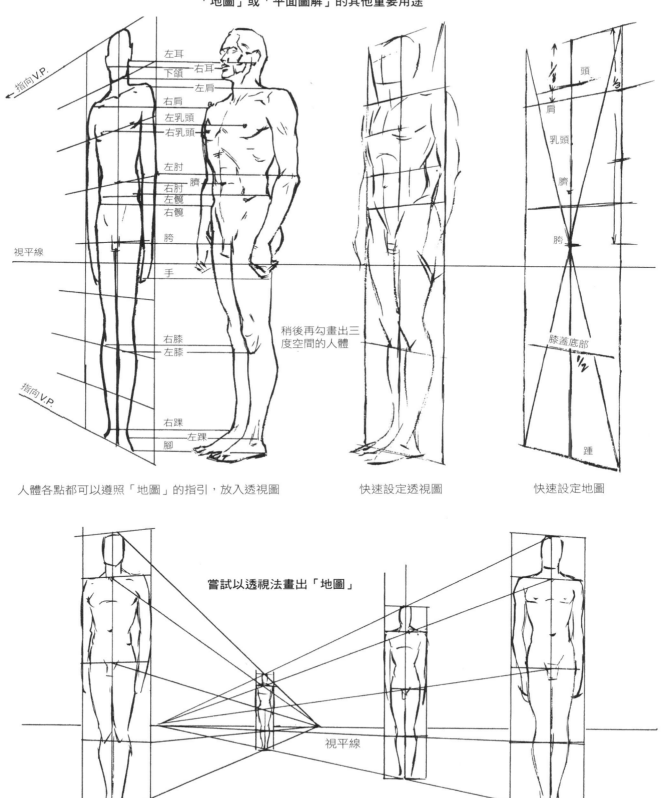

左耳
下頜　　右耳
　　　左肩
右肩
左乳頭
　右乳頭

左肘
右肘　臍
左髖
右髖
胯

指向 V.P.

視平線

手

稍後再勾畫出三度空間的人體

右膝
左膝

指向 V.P.

右踝
　　左踝
腳

頭
肩
乳頭
臍
胯

膝蓋底部

踵

人體各點都可以遵照「地圖」的指引，放入透視圖　　　快速設定透視圖　　　快速設定地圖

嘗試以透視法畫出「地圖」

視平線

藉由透視法，輕輕鬆鬆就能將人體比例投射到其他人體上。

Ch1　人體素描入門　|　Figure Drawing for All It's Worth

快速設定比例

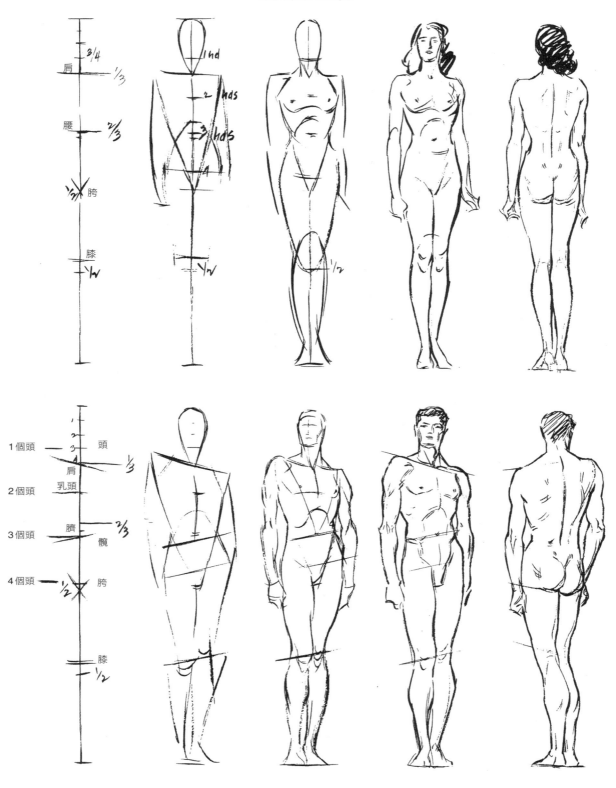

以弧線及頭高制定比例

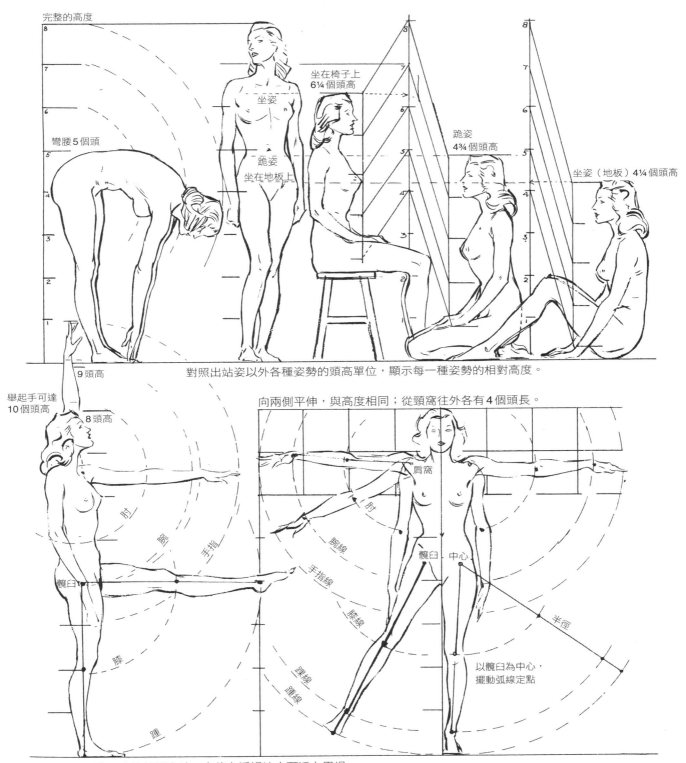

完整的高度

8
7
6
5
4
3
2
1

坐姿
坐在地板上
跪姿

彎腰5個頭

坐在椅子上
6¼個頭高

跪姿
4¾個頭高

坐姿（地板）4¼個頭高

9頭高

對照出站姿以外各種姿勢的頭高單位，顯示每一種姿勢的相對高度。

舉起手可達
10個頭高

8頭高

向兩側平伸，與高度相同；從頸窩往外各有4個頭長。

肘
腕
手指
髖臼
膝
踵

肩窩
肘
腕線
手指線
膝線
踵線
踵線

髖臼 中心
半徑

以髖臼為中心，
擺動弧線定點

找出四肢延伸長度的簡單方法。之後在透視法中可派上用場。

比例與視平線的關係

如何從各種視平線勾勒出圖畫或人物？

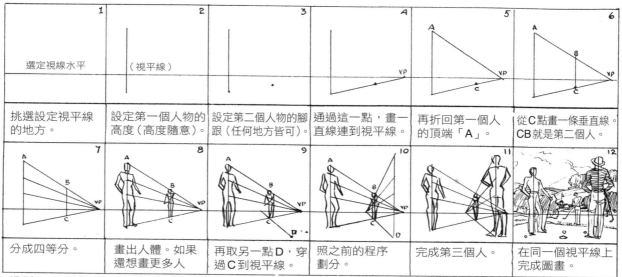

1	2	3	4	5	6
選定視線水平	（視平線）				
挑選設定視平線的地方。	設定第一個人物的高度（高度隨意）。	設定第二個人物的腳跟（任何地方皆可）。	通過這一點，畫一直線連到視平線。	再折回第一個人的頂端「A」。	從C點畫一條垂直線。CB就是第二個人。

7	8	9	10	11	12
分成四等分。	畫出人體。如果還想畫更多人	再取另一點D，穿過C到視平線。	照之前的程序劃分。	完成第三個人。	在同一個視平線上完成圖畫。

規則：視平線必須橫跨在同一個平面上、所有類似人物的同一點（如上圖是膝蓋）。

如何在簡略草圖中安排人物的位置與大小？

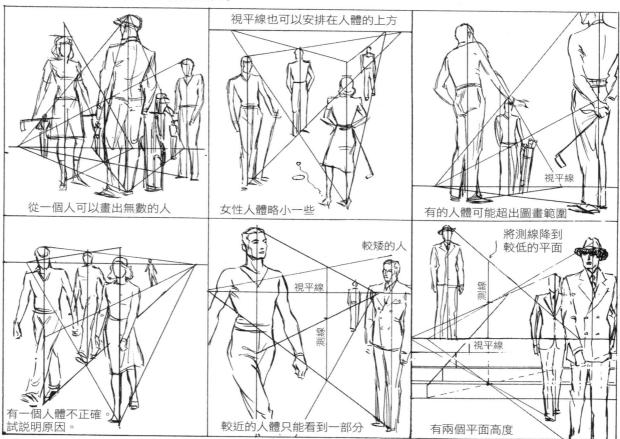

	視平線也可以安排在人體的上方	
從一個人可以畫出無數的人	女性人體略小一些	有的人體可能超出圖畫範圍
有一個人體不正確。試說明原因。	較近的人體只能看到一部分	有兩個平面高度

較矮的人 / 視平線 / 測線 / 將測線降到較低的平面 / 測線 / 視平線

約翰與瑪莉的透視圖

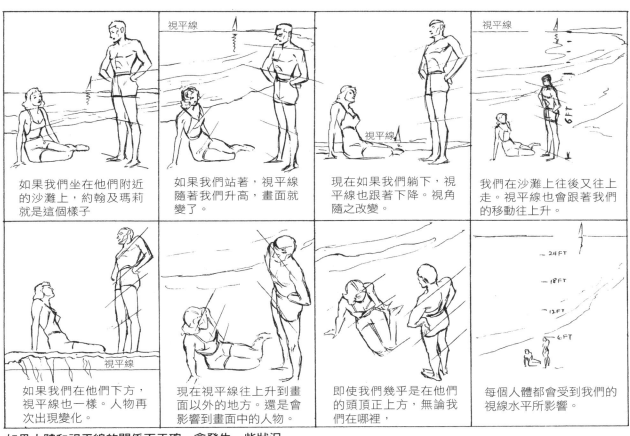

如果我們坐在他們附近的沙灘上，約翰及瑪莉就是這個樣子	如果我們站著，視平線隨著我們升高，畫面就變了。	現在如果我們躺下，視平線也跟著下降。視角隨之改變。	我們在沙灘上往後又往上走。視平線也會跟著我們的移動往上升。
如果我們在他們下方，視平線也一樣。人物再次出現變化。	現在視平線往上升到畫面以外的地方。還是會影響到畫面中的人物。	即使我們幾乎是在他們的頭頂正上方，無論我們在哪裡，	每個人體都會受到我們的視線水平所影響。

如果人體和視平線的關係不正確，會發生一些狀況

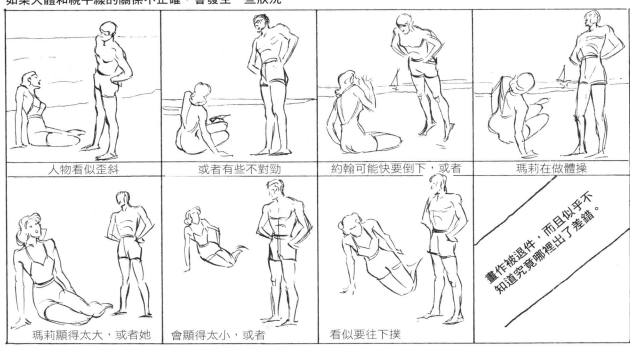

人物看似歪斜	或者有些不對勁	約翰可能快要倒下，或者	瑪莉在做體操
瑪莉顯得太大，或者她	會顯得太小，或者	看似要往下撲	畫作被退件，而且似乎不知道究竟哪裡出了差錯。

找出畫面中任一點的比例

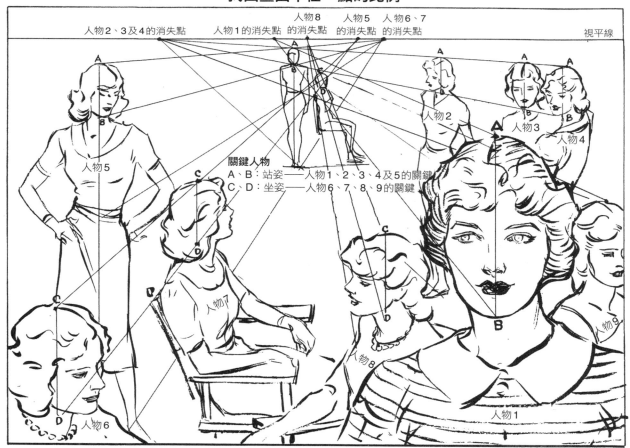

人物8 的消失點　人物5 的消失點　人物6、7 的消失點
人物2、3及4的消失點　　人物1的消失點　　　　　　　　　　視平線

人物5

關鍵人物
A、B：站姿——人物1、2、3、4及5的關鍵
C、D：坐姿——人物6、7、8、9的關鍵

人物2

人物3

人物4

人物7

人物8

人物9

人物6

人物1

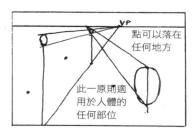

VP
點可以落在
任何地方

此一原則適
用於人體的
任何部位

許多畫家不善於安排畫面中的人物，以及彼此之間的相對位置，特別是沒有完全出現在畫面中的人物。解決辦法就是畫出一個站立或坐著的關鍵人物。這樣一來，不管是完整的人物或是只出現部分，就可以對比視平線定出比例。A、B就是頭的大小，可應用在所有站立的人物；C、D則套用在坐著的人。這一點適用在所有人物都在同一個地平面時。（31頁會說明人物在不同水平面時的處理方式。）你可以在空間中的任何地方定出一點，找出人體或是部分人體在那個定點的相對大小。而剩下的一切，顯然都應該以同樣的尺度，畫在同一個視平線上，這樣所有人體才有相對關係。

舉例來說，畫出一隻關鍵馬、牛、椅子或船隻。重點是，所有物體要維持尺寸的相對關係，無論遠近。一幅畫只能有一個視平線，也只能有一個視點（station point）。視平線隨著觀看者而上下移動，不可能越過視平線觀看，因為這是依主體的視線水平或鏡頭水平而定的。在開放的平坦地面或水面上，視平線清晰可見。在群山之中或室內環境，可能沒辦法清楚辨認，但是你的視線水準會決定視平線所在。

將人體掛在視平線上

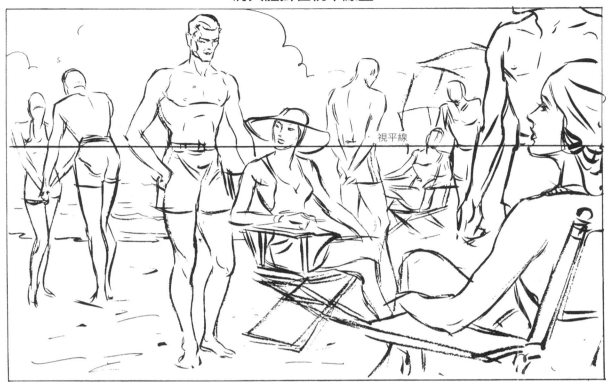

讓視平線貫穿類似人物的同一個地方，就能把這些人物「掛在」視平線上了。這樣做能讓他們都保持在同一個地平面上。留意到視平線穿過男人的腰際，以及坐著的女人的下頜。左邊站著的那個女人是根據男人的相對位置畫的。簡單吧？

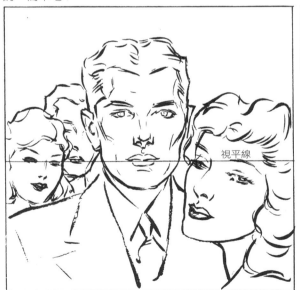

還可以把頭「掛在」視平線上。這時候，視平線貫穿男人的嘴巴，女人的眼睛。

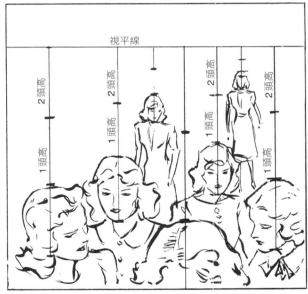

這裡我們從視平線往下，按比例測算出距離。我是以兩個頭高為距離。

開始動手畫：先從人體架構開始

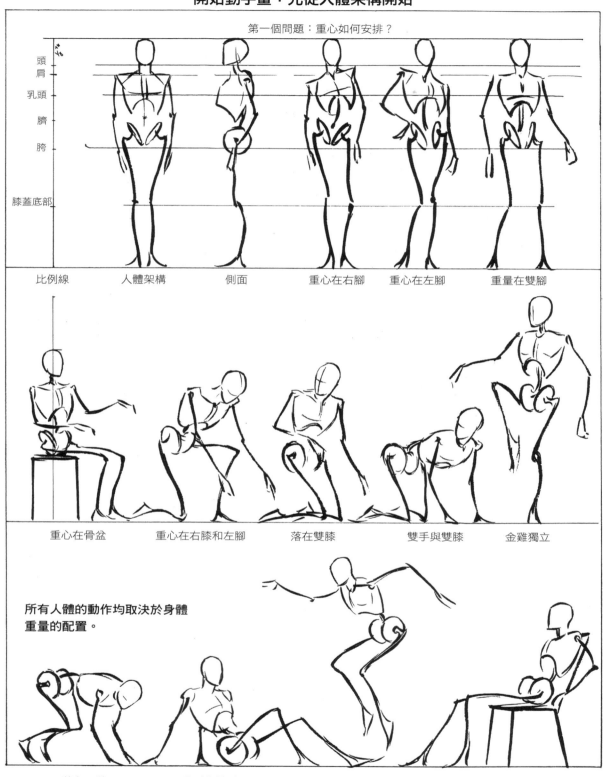

第一個問題：重心如何安排？

頭
肩
乳頭
臍
胯

膝蓋底部

比例線　　人體架構　　側面　　重心在右腳　　重心在左腳　　重量在雙腳

重心在骨盆　　重心在右膝和左腳　　落在雙膝　　雙手與雙膝　　金雞獨立

所有人體的動作均取決於身體
重量的配置。

落在四肢　　分別在雙手、骨盆及雙腳　　騰空　　落在背部與骨盆

用人體骨架表現動作

讓我們努力從活力動作開始。畫吧！畫吧！

這些是「固定樞軸」（stationary pivot）

試著感覺「引力重心」。將重量分配在中央點上。盡量多練習。

這些是「移動樞軸」（moving pivot）

主要的平衡線會傾向動作的方向。試著畫幾個。

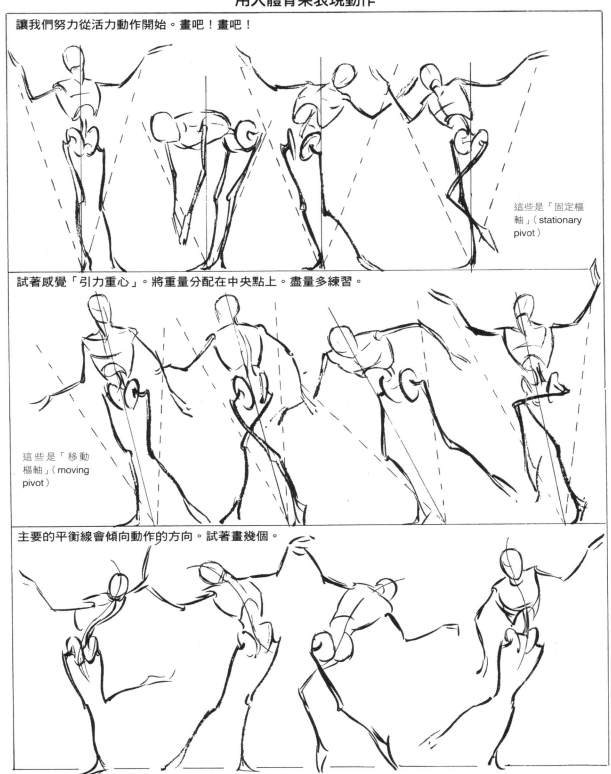

人體應該以曲線為基礎，才能畫出流暢優美的動作。避免直角。

人體架構的細節

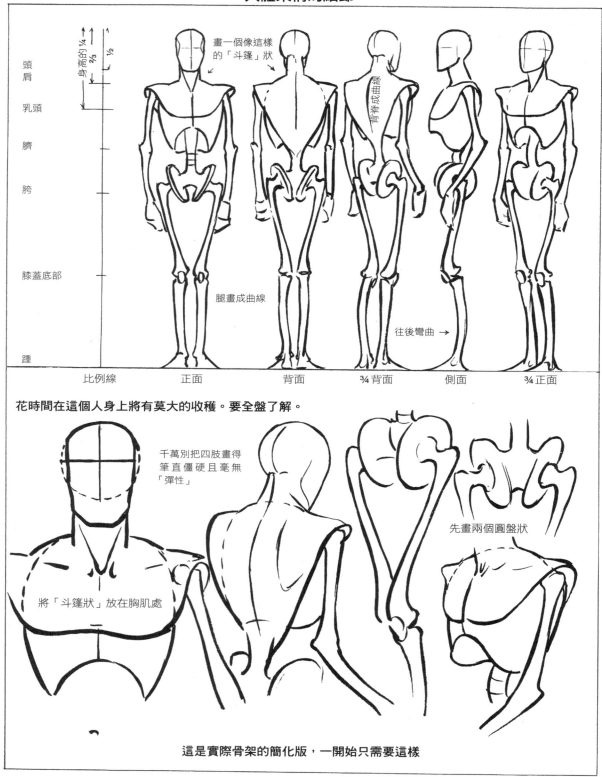

頭
肩
乳頭
臍
胯
膝蓋底部
踵

身高的 1/4 →
2/3
1/2

畫一個像這樣的「斗篷」狀

背脊成曲線

腿畫成曲線

往後彎曲 →

比例線　　　正面　　　背面　　3/4背面　　側面　　3/4正面

花時間在這個人身上將有莫大的收穫。要全盤了解。

千萬別把四肢畫得筆直僵硬且毫無「彈性」

先畫兩個圓盤狀

將「斗篷狀」放在胸肌處

這是實際骨架的簡化版，一開始只需要這樣

人體骨架的嘗試練習

做大量的試驗練習。切記，人體大部分的動作必須「彷彿親身感受」，而不是模仿模特兒。

你很快就能學會表達自我。一個生動的表情要比精準更重要。

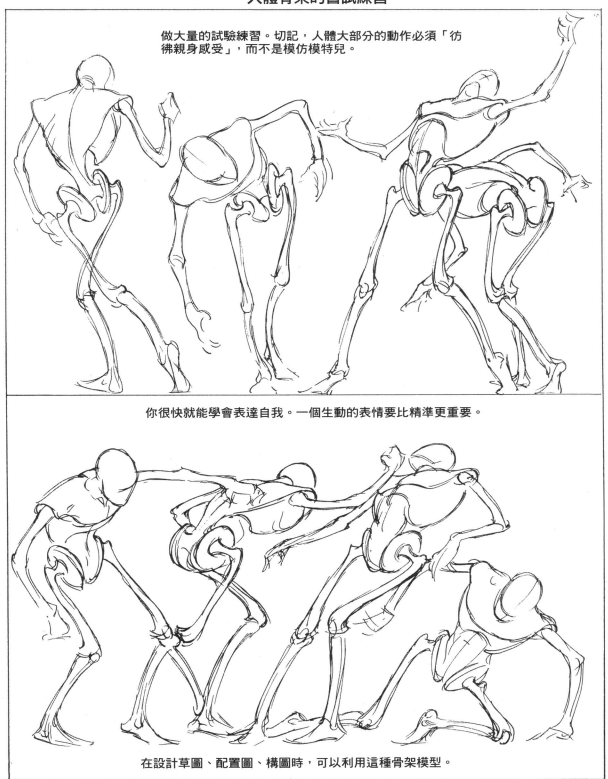

在設計草圖、配置圖、構圖時，可以利用這種骨架模型。

輪廓線與立體形狀

A、假設我們有三個圓圈,位於三個相鄰的平面上。

所有的立方體都有三個維度:1長度
 2寬度
 3高度

B、把圓圈朝共同的中心點移動,就得到一個「立體」圓球。

現在拿一個常見的物體為例。

每一個平面的
「輪廓線」可能
迥異,但是組
合在一起就形
成立方體。

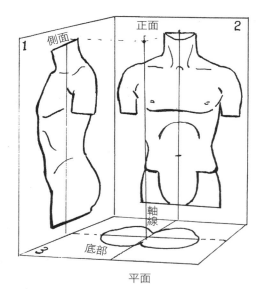

因此在作畫時,我們一
定要盡量「感受」中間
的軸線,還要兼顧邊
線。光是外形輪廓就足
以產生立體感。仔細觀
察邊線如何穿越彼此。

平面 立體

這個不容易做到,除非你能夠「面面俱到觀照」正好要畫的物體,真正完全掌握形狀。

▍人體模型

前面的內容給我們一個大致的架構，現在可以在這個架構上添加簡化的人體體塊或立體形狀。如果每次畫人體都要經歷這一整套過程，那是既瑣碎又多餘。畫家會希望畫出的草圖或速寫，可以充當姿勢或動作的基礎，或許覆蓋上衣服，或許設計一個用到模特兒才能完成的姿勢。我們一定要有個迅速直接的方式，表現或創造出一個實驗性的人體，利用這個人體說故事。

依照接下來幾頁的建議來設計的人體通常就夠用了。設計得好，就可以發展成比較完整的作品。畫人體模型骨架時，不必多考慮實際的肌肉，或是肌肉對表面的影響。畫中的人體骨架比較像是用來當人體「模型」，顯示關節以及骨架與體塊的大致比例。

人體骨架在這裡有雙重目的。我相信以這種方式，學生可以把人體設計得更好，也比馬上用真人模特兒更能「感受」人體各部位動作的感覺。這不僅可用來做草圖，也是根據真人模特兒或範本畫人體時的理想作法。如果有了可以入手的架構和體塊，以後可以將這些分解成真正的骨骼和肌肉。接下來，就比較容易掌握肌肉的位置與功能，以及對外表有什麼影響。我認為在教比例之前（也就是在大面積體塊與行動之前）教人體結構，那是本末倒置。不知道肌肉在人體所占據的位置，不了解肌肉為什麼在那裡以及如何運作，是無法正確畫出肌肉的。

想像人體是可任意塑造，或是具有三度空間的東西。人體有重量，必須由極為靈活的骨架支撐。大塊體積或大面積的肌肉則依附骨架。有些大塊實體相當緊密地結合並附著在骨骼結構上，有些則是厚實飽滿，會因為動作而影響外觀。

如果從來沒有學過人體結構，你可能不知道肌肉原本就分成肌群，或是以特定方式成塊附著在骨架上。我們不探討那些生理學的細節，只是把肌肉當成交錯連結或交楔在一起的部位。因此，人體的樣子和人體模型極為相似。

就我們了解，胸廓不但是卵狀，還是中空。上面覆蓋的斗篷狀肌肉橫跨整個胸腔，背面往下延伸到脊椎底部。斗篷狀肌肉之上，正面是肩肌。臀部從背部大約一半以下的部位開始，從髖部斜著往下，最後是相當方正的皺摺。中間股溝的上方傾斜形成一個V字形。此處也確實有個V形骨骼，就嵌在支撐脊椎的兩個盆骨之間。胸廓和髖部是

由兩側各一大塊的肌肉連結。至於背面，小腿肚楔入大腿，正面則是有隆起的膝蓋。

盡量學會畫好這個人體模型，將來用到的機會要比精細的人體結構圖更多。由於體積和骨架的比例相稱，還能用在透視法。沒有畫家支付得起在版面設計及構思初步草圖時即雇用模特兒。但是沒有初步的草稿，畫家也不能巧妙完成定稿。只要藝術總監是以這些人體模型做出版面設計，畫得正確的話，最後完成的人物就會全站在同一層地面上，人頭也不會跑到頁面以外。

在骨架上添加體塊

簡化的肌群

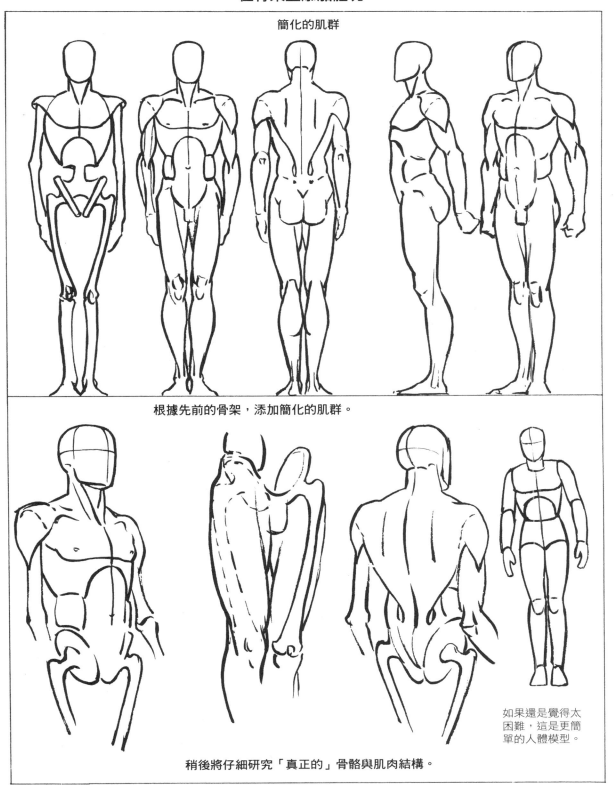

根據先前的骨架，添加簡化的肌群。

如果還是覺得太困難，這是更簡單的人體模型。

稍後將仔細研究「真正的」骨骼與肌肉結構。

立體人體模型加上透視

這裡是一組圓柱。留意圓柱由上而下逐漸接近視線水平時，橢圓形也隨著漸漸收窄。

視平線

由此可知人體中圓形體的透視原則。

嘗試依據視平線畫人體模型。

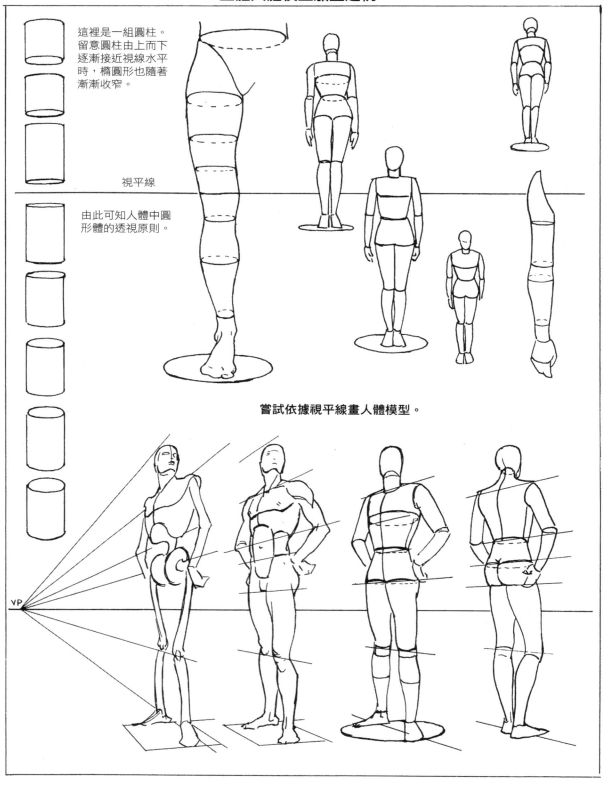

VP

透視圖看運動弧線

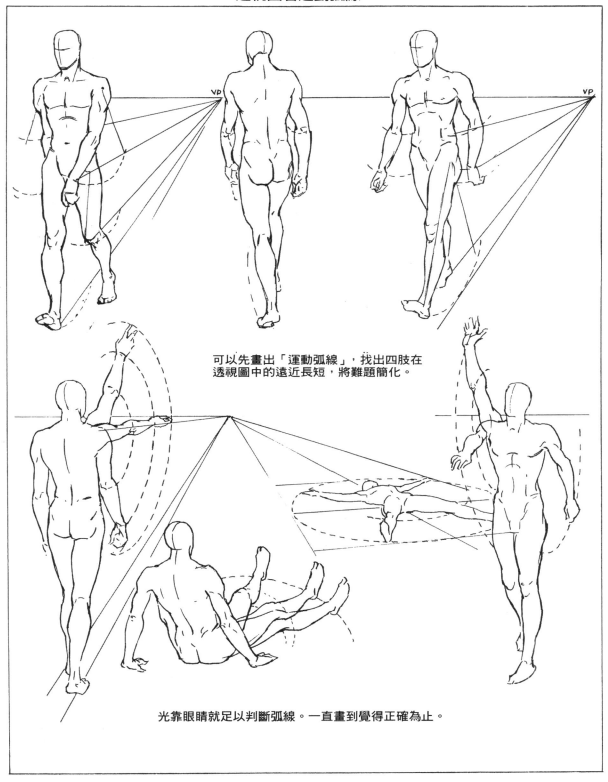

可以先畫出「運動弧線」，找出四肢在
透視圖中的遠近長短，將難題簡化。

光靠眼睛就足以判斷弧線。一直畫到覺得正確為止。

將人體模型置於任一點或任一平面

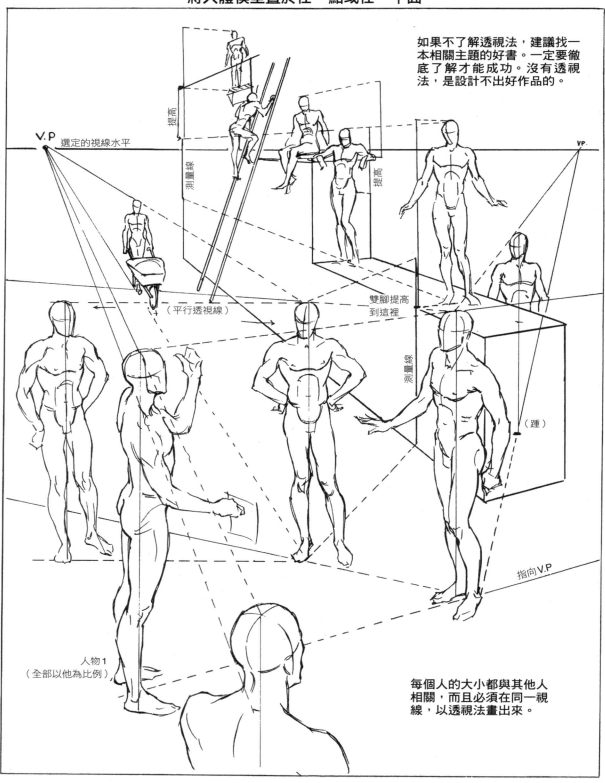

如果不了解透視法，建議找一本相關主題的好書。一定要徹底了解才能成功。沒有透視法，是設計不出好作品的。

V.P
選定的視線水平

提高
測量線
提高

VP.

雙腳提高到這裡

（平行透視線）

測量線

（踵）

人物 1
（全部以他為比例）

指向 V.P

每個人的大小都與其他人相關，而且必須在同一視線，以透視法畫出來。

以各種視角畫人體模型

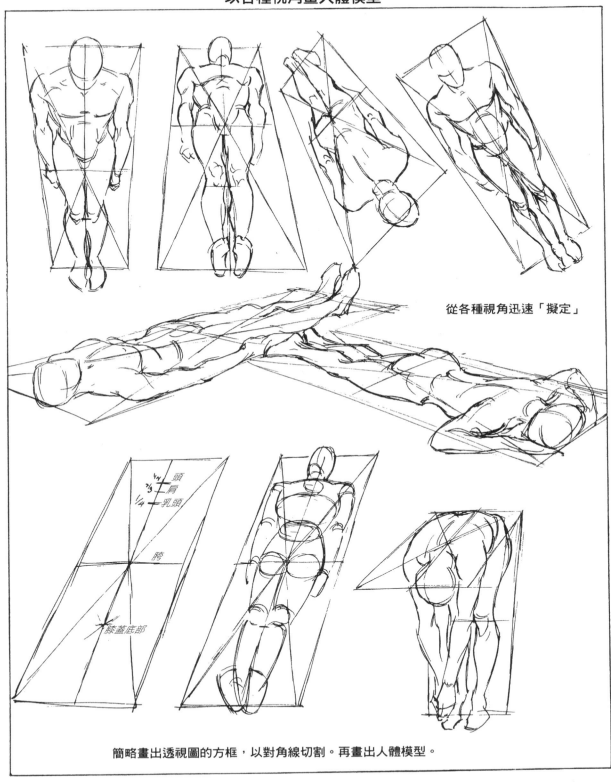

從各種視角迅速「擬定」

簡略畫出透視圖的方框,以對角線切割。再畫出人體模型。

結合運動弧線及箱框

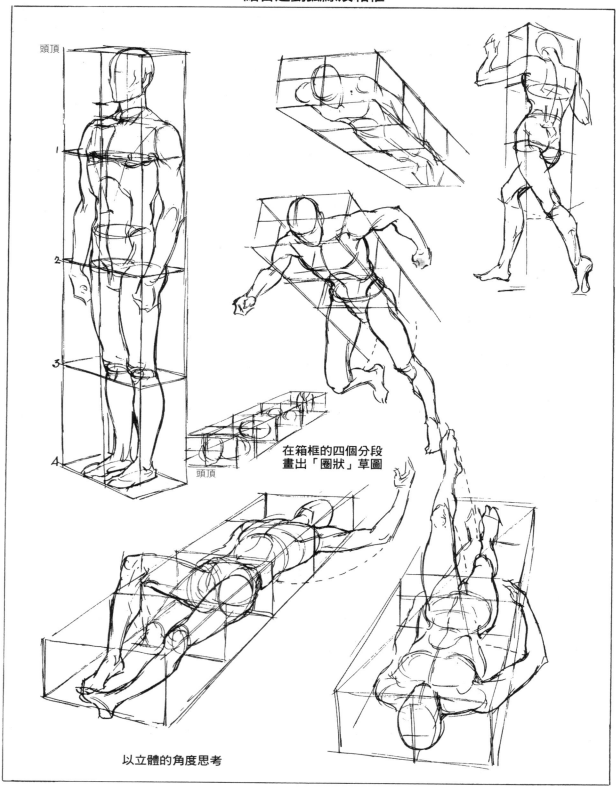

頭頂

在箱框的四個分段
畫出「圈狀」草圖

頭頂

以立體的角度思考

你應該知道的重要定點

在沒有模特兒的情況下，讓人體素描生動有力的表面特徵

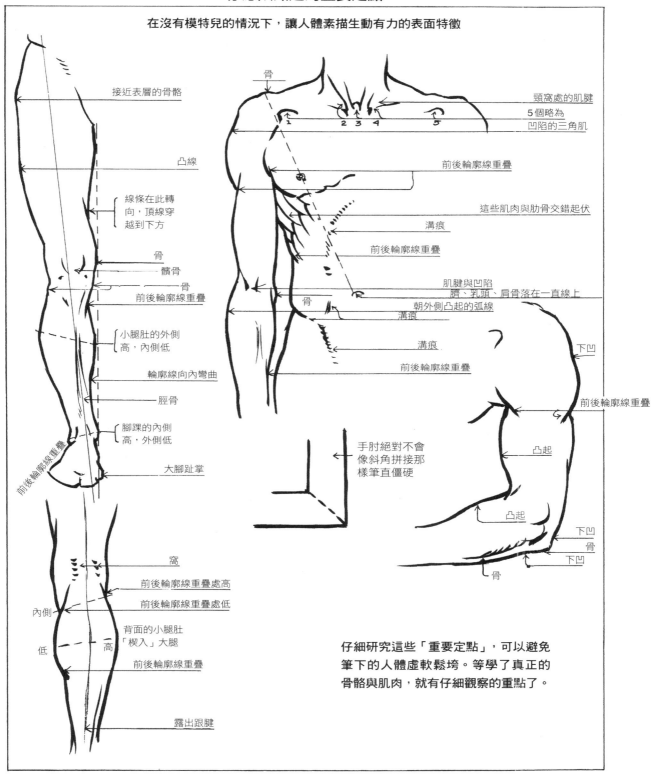

接近表層的骨骼

凸線

線條在此轉向，頂線穿越到下方

骨

髕骨

骨

前後輪廓線重疊

小腿肚的外側高，內側低

輪廓線向內彎曲

脛骨

腳踝的內側高，外側低

大腳趾掌

前後輪廓線重疊

骨

頸窩處的肌腱

5個略為凹陷的三角肌

前後輪廓線重疊

這些肌肉與肋骨交錯起伏

溝痕

前後輪廓線重疊

肌腱與凹陷

臍、乳頭、肩骨落在一直線上

朝外側凸起的弧線

溝痕

骨

溝痕

前後輪廓線重疊

下凹

前後輪廓線重疊

凸起

手肘絕對不會像斜角拼接那樣筆直僵硬

凸起

下凹

骨

下凹

骨

窩

前後輪廓線重疊處高

前後輪廓線重疊處低

內側

背面的小腿肚「楔入」大腿

低　　高

前後輪廓線重疊

露出跟腱

仔細研究這些「重要定點」，可以避免筆下的人體虛軟鬆垮。等學了真正的骨骼與肌肉，就有仔細觀察的重點了。

你應該知道的重要定點

男性人體背面非記不可的表面特徵

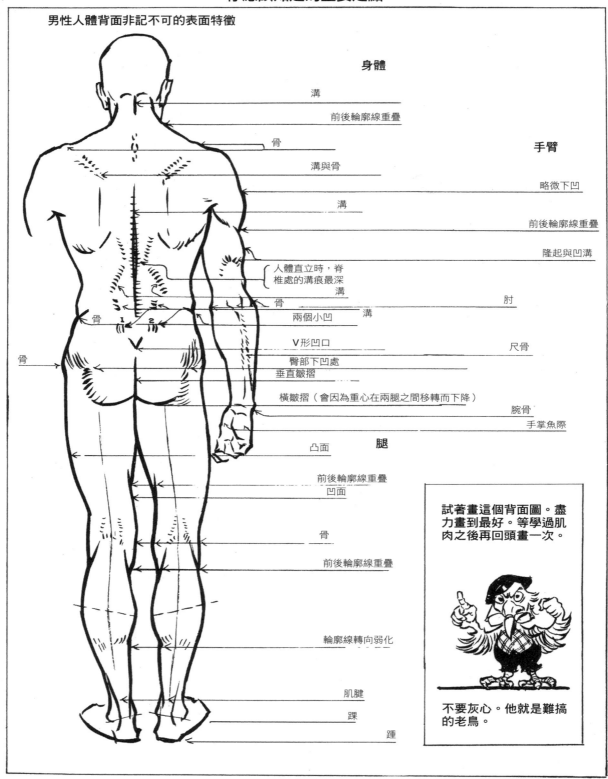

身體

溝

前後輪廓線重疊

骨

溝與骨

溝

人體直立時,脊椎處的溝痕最深

溝

骨

兩個小凹

V形凹口

臀部下凹處

垂直皺摺

橫皺摺(會因為重心在兩腿之間移轉而下降)

骨

凸面

手臂

略微下凹

前後輪廓線重疊

隆起與凹溝

肘

溝

尺骨

腕骨

手掌魚際

腿

前後輪廓線重疊

凹面

骨

前後輪廓線重疊

輪廓線轉向弱化

肌腱

踝

踵

試著畫這個背面圖。盡力畫到最好。等學過肌肉之後再回頭畫一次。

不要灰心。他就是難搞的老鳥。

運用想像力，畫出人體動作的速寫

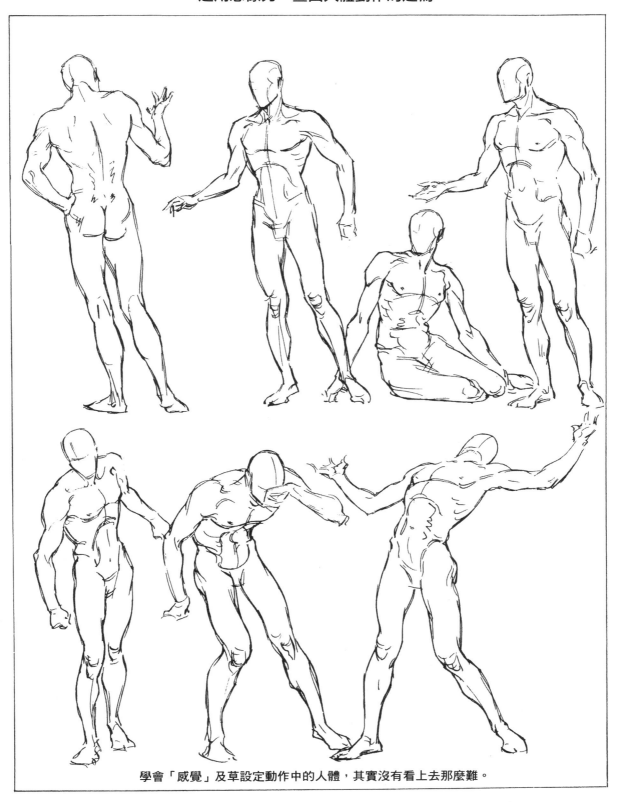

學會「感覺」及草設定動作中的人體，其實沒有看上去那麼難。

除了這些，還要多畫點別的

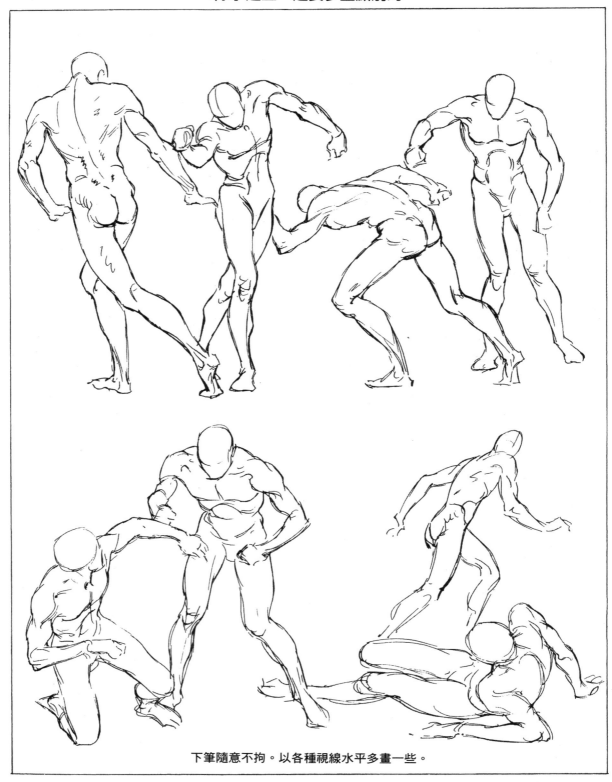

下筆隨意不拘。以各種視線水平多畫一些。

女性人體模型

男性和女性人體模型的主要差異在骨盆（盆骨）。髖骨提高到臍線（男性則是在肚臍以下2、3英寸）。女性的腰線在肚臍之上，男性則在肚臍略下方。女性的胸腔比男性小，骨盆較寬也較深，肩膀較窄。「斗篷狀」部分往前降至包含胸脯。

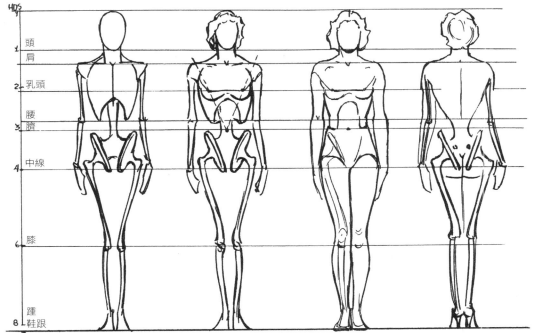

劃分女性比例的簡易方式——⅓到膝蓋，⅔到腰部，⅜到頭頂

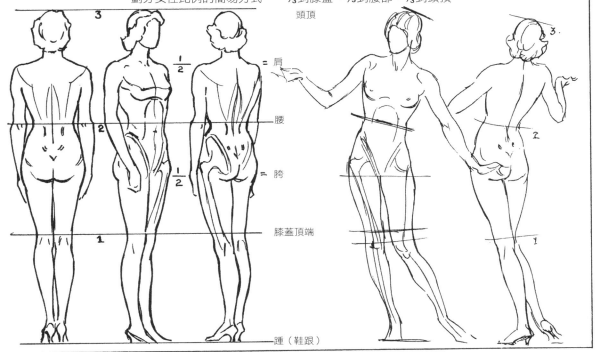

速寫

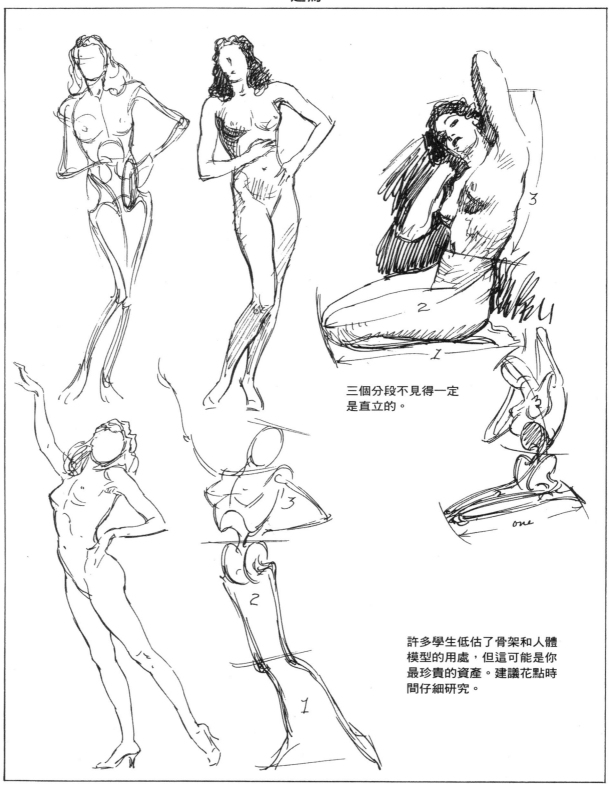

三個分段不見得一定
是直立的。

許多學生低估了骨架和人體
模型的用處，但這可能是你
最珍貴的資產。建議花點時
間仔細研究。

男性與女性的骨骼

採用「理想」比例

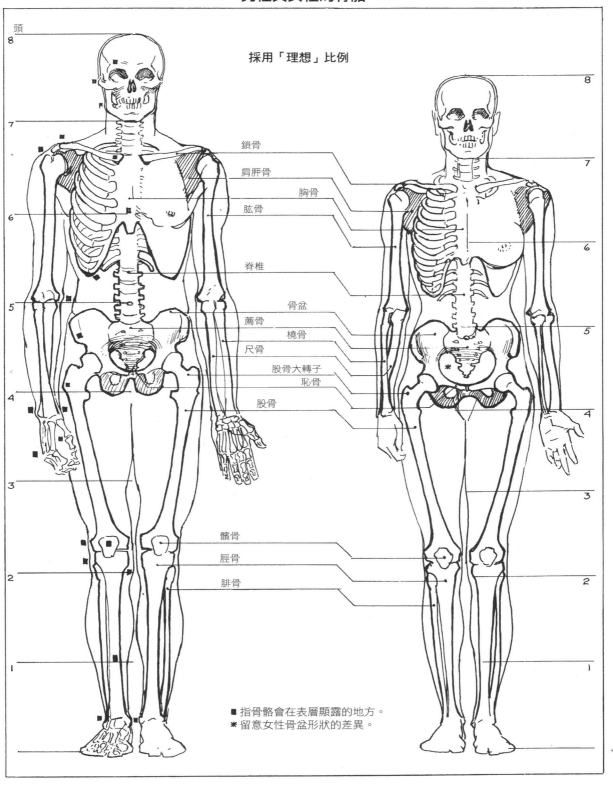

鎖骨
肩胛骨
胸骨
肱骨
脊椎
骨盆
薦骨
橈骨
尺骨
股骨大轉子
恥骨
股骨
髕骨
脛骨
腓骨

頭

■指骨骼會在表層顯露的地方。
✳留意女性骨盆形狀的差異。

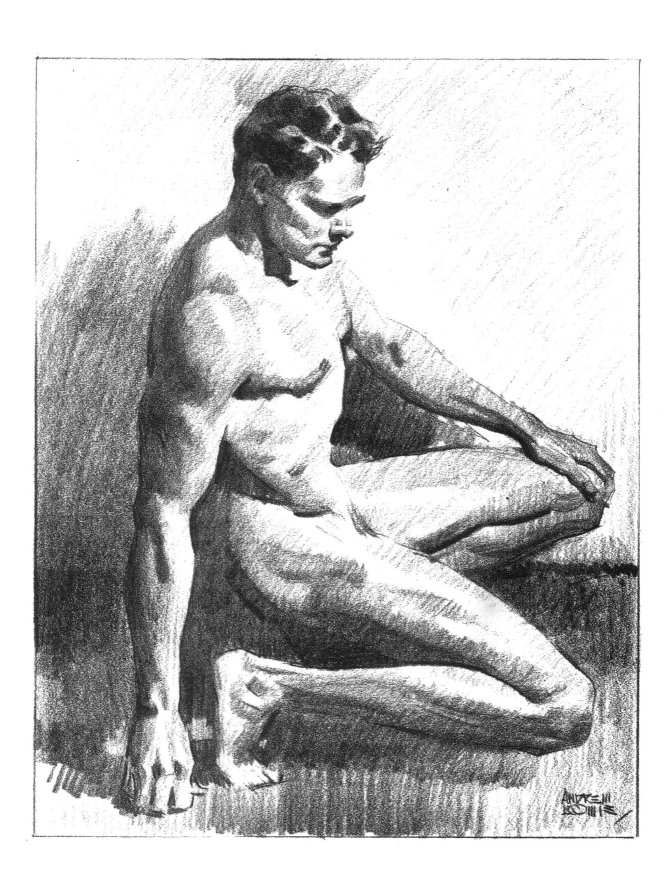

2 骨骼與肌肉
The Bones and Muscles

愈是深入研究人體結構，愈覺得有趣。人體由柔軟有韌性的物質所組成，堅硬卻有彈性，能做出無限的動作，執行無數任務，由自我生成的力量運作，並能自行修復或再生，畢竟最強壯的鋼鐵零件經過一段時間也會磨損，人體確實是工程的奇蹟。

前一頁對比男性和女性的骨骼。我在旁邊加上頭高的衡量單位，方便以正確的比例對照人體骨骼。

骨骼雖然堅硬，但其實沒有看上去那樣僵硬。就算脊椎在骨盆有堅硬的底座，還是有非常大的彈性；肋骨也一樣柔韌有彈性，只不過是牢牢固定在脊椎上。所有骨骼組合起來，並由軟骨組織和肌肉支撐豎立，而連接的關節則依照杵臼關節[1]（ball and socket）的設計運作，由「止動器」（stop）維持穩定平衡。這整個結構會因為人類失去意識而崩潰。

肌肉的負擔通常會傳遞到骨骼結構。舉例來說，重物的重量大多是由骨骼承受，讓肌肉可以自由驅動四肢。骨頭也形成保護作用，維護脆弱的器官和部位。頭骨保護眼睛、大腦，以及脆弱的喉嚨內部。肋骨及骨盆保護心、肺和其他臟腑。最需要保護的地方，骨骼最靠近表層。

▍人體素描的成功必要條件

非常重要的一點是，畫家要知道沒有一根骨頭是完全筆直的。手腳的骨頭如果畫成完全筆直，會顯得僵硬死板。骨頭的曲線攸關人體動作的節奏，曲線會顯得更生動。

注1
支撐身體和下肢活動的關節，在走、跑、跳躍等方面起著極其重要的作用。

男性和女性骨架的主要差異，在於女性的骨盆比例上較大，而男性的胸腔比例上較大。這些差異造成男性的肩膀較寬，髖部較窄，而女性則是腰線較長，臀部較低，髖部較寬。另外也導致女性的手臂在前後擺動時甩動範圍較寬，而股骨，也就是大腿骨斜度略大一些。當然，從頭髮和胸脯都能辨認出女性人體，但那只是最明顯的特徵。女性從頭到腳都與男性不同，下顎沒那麼發達，脖子比較纖細修長；雙手較小也細緻得多，手臂的肌肉較小，也沒有那麼明顯；腰線較高，股骨大轉子往外突出一些；臀部更為豐滿圓潤，位置也較低；大腿較平且較寬；小腿肚沒那麼發達；腳踝和手腕較細；雙腳比較小，腳弓弧度比較大。除了大腿和臀部以外，整體而言，肌肉沒有那麼顯著，線條比較細長，女性這兩個地方的肌肉在比例上較大也較強健。而這兩個地方特別強健就和骨盆較大的原因一樣，是為了承載孕期胎兒的負擔。要專心研究這些本質上的差異，直到你可以隨心所欲、清楚無誤地勾勒出男女兩性的人體。

注意男性骨架中的黑色方塊（51頁）。那些骨頭明顯突出的地方，是因為骨骼非常靠近表層而影響外形。身體如果變胖了，這些地方就會變成凹痕或是從表皮上消退。而消瘦或上了年紀的人，這些骨頭會嶙峋突出。

根據真人或照片作畫，並不會減少了解人體結構和比例的必要性。你應該知道有哪些隆起凸塊，以及為什麼會出現，否則畫出來的將是充氣的橡膠人，或是百貨公司裡的蠟像。重要委託案的成品應該根據模特兒作畫，或是臨摹好的範本，因為作品一定是跟那些使用模特兒或好範本的作品競爭。大多數的畫家會利用相機做輔助，但是相機無法代替全部。若是依照相片勾勒輪廓，會有種闊大而虛假的感覺，因為遠近大小透過鏡頭而誇大[2]；四肢顯得短而笨拙，手腳顯得太大。如果這些變形失真的地方沒有修正，畫作看著就只是很像照片。

這裡不妨提出成功人體素描的幾個必要條件。「漂亮的」女性人體會有一些男性化的外形。肩膀畫得比正常比例寬一些，斜度不會太大，髖部略窄一些。大腿和小腿拉得長一些、纖細一些，小腿肚愈往下愈細。雙腿併在一起時，大腿、膝蓋和腳踝的地方應該會碰觸到。膝蓋略小一些。膝蓋以下的小腿要拉長，腳踝要小。若是給藝術總監看個大頭、窄肩、手短腳短、大屁股，又矮又肥的五短身材，那只是浪費時間。人體若真畫得骨瘦如柴，又高得異乎常人，說不定還能讓時尚編輯滿意。

苗條幾乎成為人體素描追求的狂熱。中古世紀藝術家認為豐腴性感的討喜人體，如

注2
即「透視變形」，指物體及其周圍區域與標準鏡頭中看到的相比完全不同。透視變形是由攝影者和被攝影對象的相對距離所決定的，因為成像的視角可能比被攝影對象的視角更窄或是更廣，看上去的相對距離就會與期待相悖。

今只會讓人覺得肥胖。沒有什麼比肥胖或粗矮更快毀掉一樁買賣。（令人玩味的一點是，身材矮的人筆下的人體通常較矮。妻子矮小的男人，畫的女人通常也比較矮小。）如果我畫的人體高得離譜，要記住我是在告訴你約定俗成的標準。那些在藝術買家的眼裡還不算太高。事實上，我在這裡畫的人體有些甚至比我原本畫的還要矮。

男性人體素描的成功要素，就是保持一貫的陽剛——大量的骨頭和肌肉。臉部應該精瘦，雙頰略微凹陷，眉毛濃密（絕對不能只是一條細線），嘴巴豐滿，下巴突出且輪廓鮮明。至於人體，當然是寬肩，而且至少6英尺（八個頭高以上）高。可惜要找到這種臉龐消瘦、肌肉結實的男性模特兒並不容易。那些人通常從事粗重的工作。

畫兒童應該盡量接近本書提供的比例尺度。嬰兒則應該白白胖胖的，身上還有些凹窩。特別要留意觀察脖子、手腕，和腳踝的皺摺痕跡。雙頰圓潤飽滿，下巴相當小。上唇有些突出。鼻子圓而小，鼻樑塌。耳朵雖小，但厚而圓。眼珠差不多就充滿了整個眼眶。雙手肥胖帶點小渦，短短的指頭呈尖錐狀。在徹底了解嬰兒的結構之前，想在沒有理想素材的情況下畫嬰兒，幾乎是註定失敗的。6歲或8歲以下的小孩要畫得圓胖。8歲到12歲的話，可以照著他們的樣子畫，只不過頭的相對大小要比正常略大一些。

學會了人物素描，你可能會畫出一個胖胖的傢伙，但不要畫得太年輕。畫男性素描時，耳朵不要太大或者太突出。男性雙手的大小可以略為誇大一些，而理想的類型是骨節明顯、肌肉發達。一個男人搭配柔軟圓潤的手就是不對勁。

藝術總監很少會指出你的缺點，只會說不喜歡你的畫作。上述的任何一種錯誤都可能是藝術總監不喜歡的原因。不了解自己被交付什麼樣的要求，跟不了解人體結構，同樣是莫大的障礙。

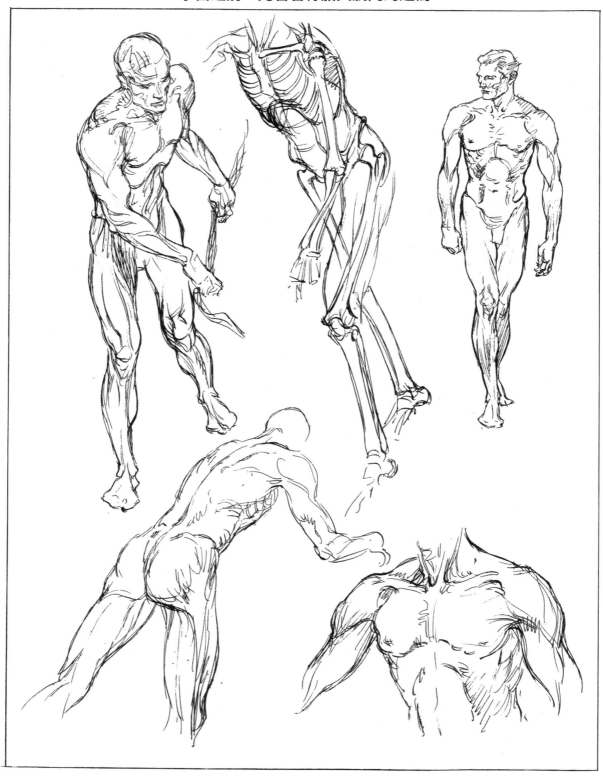

重要的骨骼

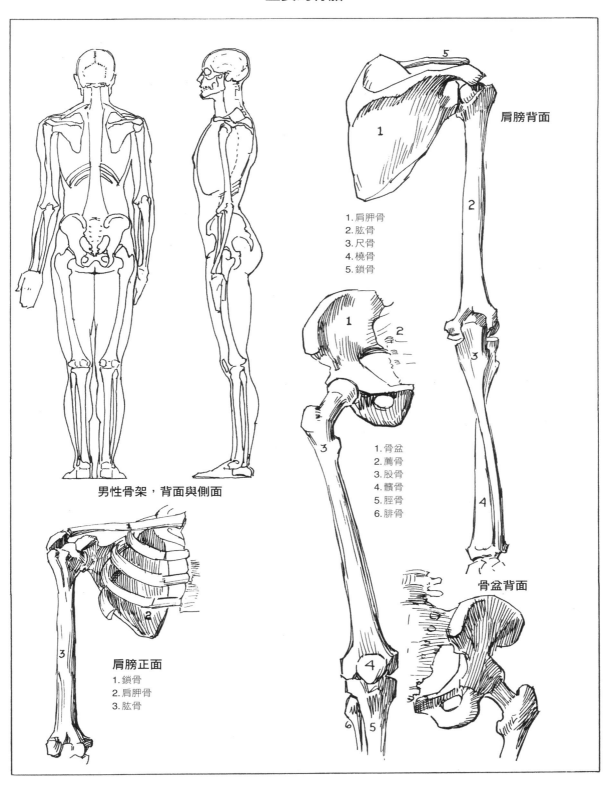

肩膀背面

1. 肩胛骨
2. 肱骨
3. 尺骨
4. 橈骨
5. 鎖骨

男性骨架，背面與側面

1. 骨盆
2. 薦骨
3. 股骨
4. 髕骨
5. 脛骨
6. 腓骨

骨盆背面

肩膀正面

1. 鎖骨
2. 肩胛骨
3. 肱骨

人體正面的肌肉

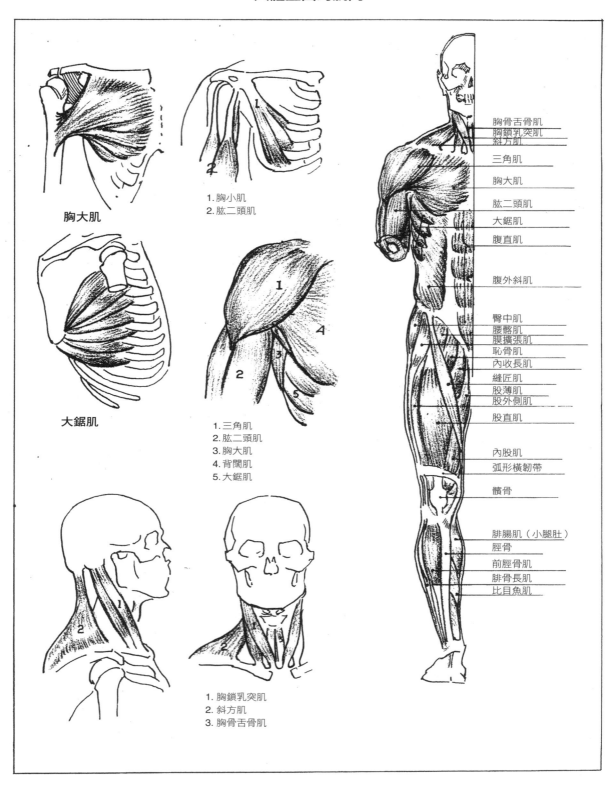

胸大肌

1. 胸小肌
2. 肱二頭肌

大鋸肌

1. 三角肌
2. 肱二頭肌
3. 胸大肌
4. 背闊肌
5. 大鋸肌

1. 胸鎖乳突肌
2. 斜方肌
3. 胸骨舌骨肌

胸骨舌骨肌
胸鎖乳突肌
斜方肌
三角肌
胸大肌
肱二頭肌
大鋸肌
腹直肌
腹外斜肌
臀中肌
腰髂肌
膜擴張肌
恥骨肌
內收長肌
縫匠肌
股薄肌
股外側肌
股直肌
內股肌
弧形橫韌帶
髕骨
腓腸肌（小腿肚）
脛骨
前脛骨肌
腓骨長肌
比目魚肌

人體背面的肌肉

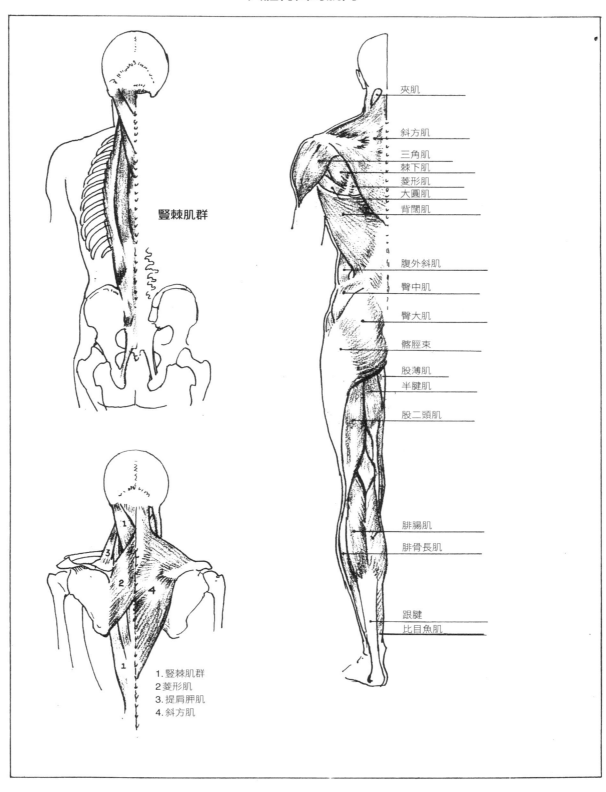

豎棘肌群

1.豎棘肌群
2.菱形肌
3.提肩胛肌
4.斜方肌

夾肌
斜方肌
三角肌
棘下肌
菱形肌
大圓肌
背闊肌
腹外斜肌
臀中肌
臀大肌
髂脛束
股薄肌
半腱肌
股二頭肌
腓腸肌
腓骨長肌
跟腱
比目魚肌

手臂正面肌肉

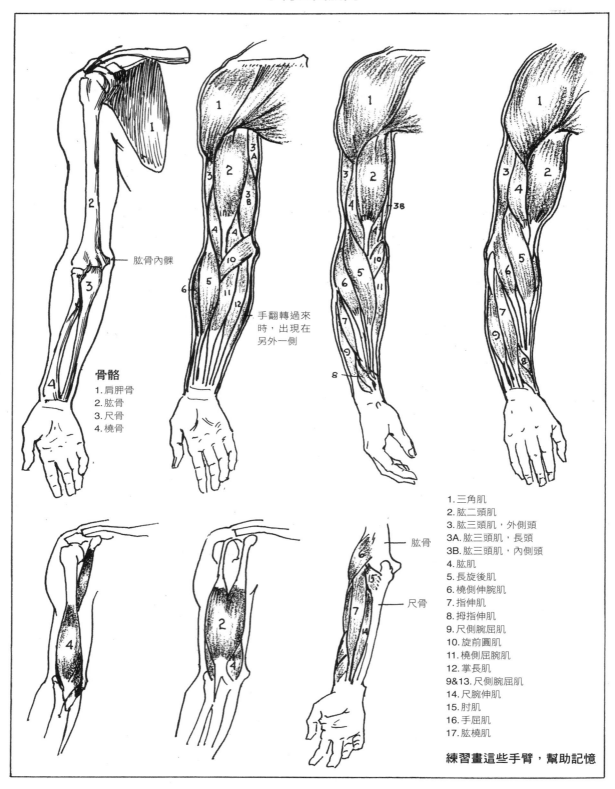

肱骨內髁

手翻轉過來
時，出現在
另外一側

肱骨

尺骨

骨骼
1. 肩胛骨
2. 肱骨
3. 尺骨
4. 橈骨

1. 三角肌
2. 肱二頭肌
3. 肱三頭肌，外側頭
3A. 肱三頭肌，長頭
3B. 肱三頭肌，內側頭
4. 肱肌
5. 長旋後肌
6. 橈側伸腕肌
7. 指伸肌
8. 拇指伸肌
9. 尺側腕屈肌
10. 旋前圓肌
11. 橈側屈腕肌
12. 掌長肌
9&13. 尺側腕屈肌
14. 尺腕伸肌
15. 肘肌
16. 手屈肌
17. 肱橈肌

練習畫這些手臂，幫助記憶

各種角度的手臂肌肉

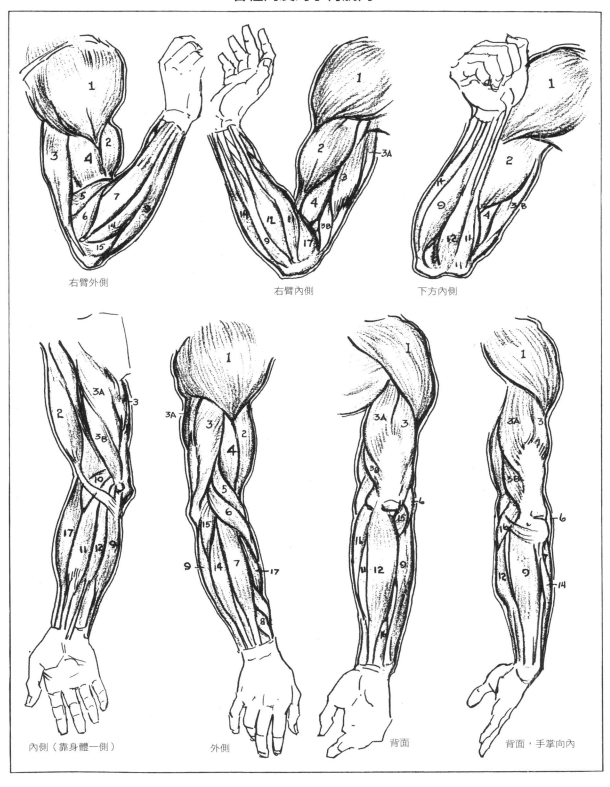

右臂外側

右臂內側

下方內側

內側（靠身體一側）

外側

背面

背面，手掌向內

腿部正面肌肉

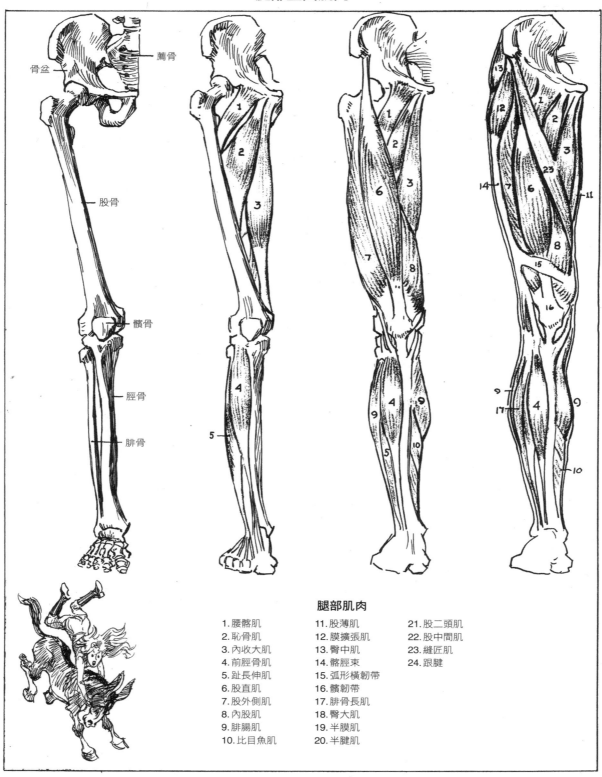

骨盆
薦骨
股骨
髕骨
脛骨
腓骨

腿部肌肉

1. 腰髂肌
2. 恥骨肌
3. 內收大肌
4. 前脛骨肌
5. 趾長伸肌
6. 股直肌
7. 股外側肌
8. 內股肌
9. 腓腸肌
10. 比目魚肌

11. 股薄肌
12. 膜擴張肌
13. 臀中肌
14. 髂脛束
15. 弧形橫韌帶
16. 髕韌帶
17. 腓骨長肌
18. 臀大肌
19. 半膜肌
20. 半腱肌

21. 股二頭肌
22. 股中間肌
23. 縫匠肌
24. 跟腱

大腿側面及背面肌肉

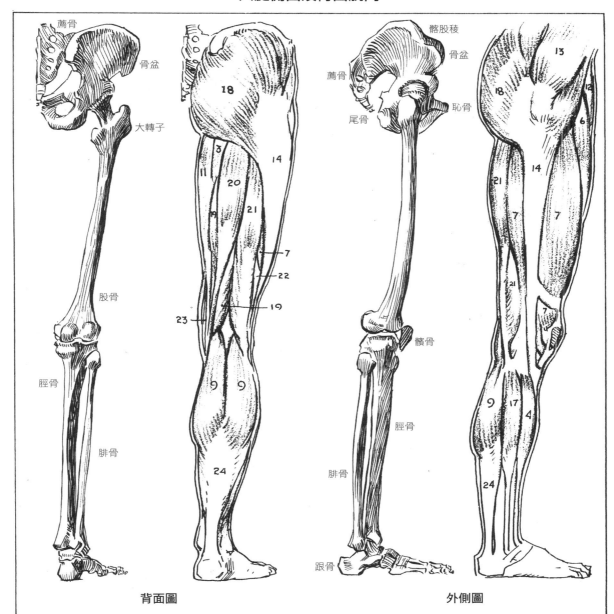

薦骨
骨盆
大轉子
股骨
脛骨
腓骨

18
3
11
20
19
21
14
7
22
19
23
9 9
24

背面圖

髂股稜
骨盆
薦骨
尾骨
恥骨
髕骨
脛骨
腓骨
跟骨

13
18
12
6
21
14
7
7
21
7
9 17 4
24

外側圖

掌握人體結構的知識，沒有比「深入挖掘」更好的方式。堅持下去，直到可以憑記憶畫出這些肌肉。
多找些相關主題的書籍研究。我認為以喬治‧伯裡曼（George Bridgman）的著作最佳。還有一本有
圖文解說的佳作《藝術人體解剖》（*Artistic Anatomy*），作者為華特‧摩西斯（Water F. Moses）。這
個主題在這些書裡有更專業的探討，內容也完整得多。精通掌握將有回報，請堅持下去！

練習在沒有模特兒或範本的情況下畫人體

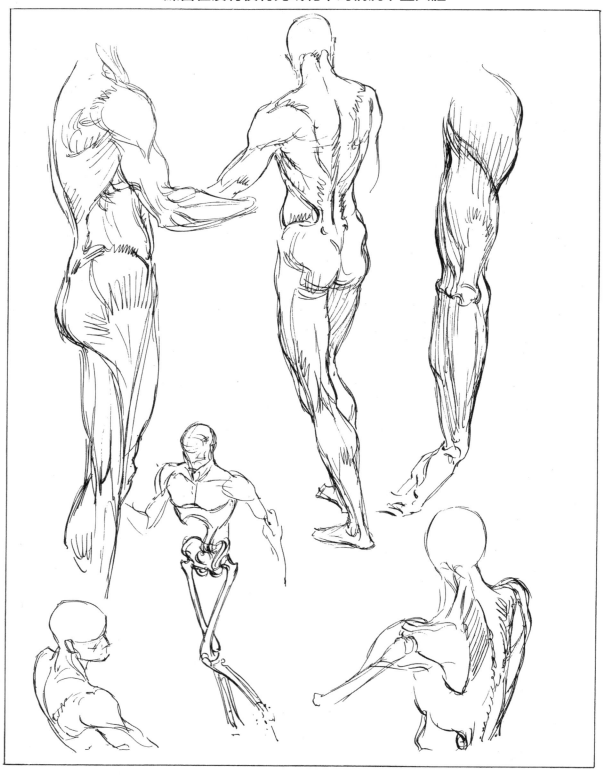

3 塊狀、平面、遠近大小，以及光線明暗
Block Forms, Planes, Foteshortening, and Lighting

將人體的外形輪廓和具體結構，轉變成使用光線及陰影表達是不小的障礙。學生通常無法跨越過去。問題在於「缺乏立體的概念」。不過，有一些過渡的中間步驟，可以把表現第三度空間（厚度）變得相當簡單。

一個立體形狀在空間裡要怎樣安排？要如何想像，才能知道這個立體形狀有體積、有重量——也就是可以把它拿起來，或是與它碰撞？答案就是，我們的眼睛可以藉由光線落在物體上的樣子，本能地辨認出來。對畫家來說，沒有光線就沒有形狀。理論上輪廓線圖可以帶出立體感的唯一原因，就是照射被描繪物體的光線直接來自畫家的背後，因此我們看不到這個物體所投射的陰影。當物體的外形邊沿逐漸轉離我們和光線，通常會慢慢變暗，直到僅留下線條，邊線的地方顯得尖銳，而愈接近中間或是比較靠近我們的地方則是趨於柔和。我們稱此為「平光」（flat lighting）。那是唯一描繪形體而沒有陰影的方式，但是卻包含「中間色調」（halftone），也就是從全亮到陰影之間的下一步。陰影其實也在，只是從我們的觀點看不到。

理論上，用白紙作畫時，紙就代表最大的光線；也就是說，這個平面和光源正好成直角。除了正面平光以外的各種情形，都是藉由正確詮釋各平面遠離這個垂直平面的方向，或物體轉動背離光源的狀態。

▌遠近透視與明暗

最初也是最明亮的平面叫作「亮面」（light plane）。接下來的平面稱為「中間色調」（halftone plane）；第三種，因為角度而無法接收到直接光線的平面，則叫作「陰影面」（shadow plane）。陰影面當中，有些或許還是會接收到微弱的反射光線，這些

就叫作「反光面」（plane of reflection）。沒有清楚掌握這個原則，就無法描繪出物體。這些平面的簡單排序為：（一）亮面，（二）中間色調，（三）陰影面，也就是最陰暗、同時也是位於和光線方向平行的平面，以及（四）反光面。這叫作「基礎明暗」，無疑也最適合我們的目的。如果有好幾個光源，整個構圖會變得一團糟，和自然光不一致，容易讓學習者大為困惑。陽光自然最能夠完美表現物體。日光較柔和也較分散，但原理相同。非自然光的話，除非根據陽光的原理加以控制，否則還是美中不足。相機或許可以勉強應付四、五種光源，但畫家可能做不到。

在你專心投入光影複雜的問題之前，不妨先了解光線打在物體上會有什麼樣的狀況。既然光線可能來自任何方向，任何一個塊面都可以當成亮面，展開由亮到暗的安排。換句話說，在光線來自頂端略前方的時候，橫過胸前的這個平面就是亮面。將光線移到旁邊，這個平面就變成中間色調。光線挪到下方，同樣這個平面就在陰影之中。因此，所有平面都與光源有關。

▌簡化的重要性

接下來，我們就以最簡單的方式從物體開始。在畫立塊體狀時，我們省去中間色調的細微之處。盡量繼續在一個平面上維持單一色調，之後再轉到另外一個方向，這就是「簡化」，或者說大面積分區處理。人體其實是渾圓的。但圓形的表面會產生相當微妙的光影漸層變化，沒有大面積分區簡化是很難處理色調的。這有點像是要畫出樹木的每一片葉子，卻沒有將一簇簇的葉片畫成幾塊大的區域。只管處理那些大區塊，不要管複雜的細節，「簡化」要比完全依照相片的擬真詮釋好得多。

熟練掌握較大的平面之後，我們可以將邊緣柔化，形塑成比較圓潤的形狀，同時盡量保留大致的概念。或者從一個大塊體積開始，就像雕刻家從一大塊石頭或大理石著手。我們鑿開多餘的部分，留下想要的大致的塊狀。接著把大而直的平面細分成較小的塊面，直到產生圓形的效果。就像用一連串短直線繞出一個圓。你或許會質疑，為什麼不立刻就做出平滑圓潤的成品。答案是，不管是素描還是繪畫，都應該多少保留一點個別程序和結構性特質。如果太過平滑精緻，就是完全寫實了。這一點相機就能做到。然而在素描時，「完整」未必就是藝術。對個別概念的詮釋及過程才是藝術，也才有價值。如果把所有表面上的東西都納入，結果會很無趣。挑選哪些相關重點，創造吸引人的結果，那是由你來決定。一個影響深遠的概念本身就具備活力、目的和

決心。愈是詳盡和投入，我們傳達的訊息就愈強而有力。我們可以拿個圓規畫出完美的圓圈，但是如此一來就不會留下我們設計的痕跡。發揮作用的是大略的形狀，不是小地方和精密準確。

在68和69頁，我嘗試表現一些我想說的意思。這裡是將外表想像成有大面積的區塊，因此有雕塑般的感覺。這和觀察人體模型有些不同。想想看，如果要用簡單的積木組合人體模型，應該怎樣安排？你的方法會跟我的一樣好。隨意發揮，塑造出塊狀或立體效果。這就是讓作品有「立體感」的實際作法：真正從物體的整體、區塊和重量來思考。

我們根據這個作法，以美術用品店的木製人體模型為基礎，設計人體架構（70頁）。到了71頁，我們做進一步的嘗試，消除關節處的僵硬不自然，但依然以大塊體積著手。

保留畫出立方體的條件（72頁）並留下痕跡，時時刻刻謹記區塊的每個部分是哪些絕對及相對位置。我們主要是靠線條描繪形狀，或是在出現空間中的部分，就像觀察者眼睛所見，這就是遠近透視。我們無法真正測量長度，因為從一個點看物體，就像看著一把對準你的槍管。我們必須把外形輪廓和物體當成一個接一個的片段。不過，光是輪廓線往往不足以表現隱在後方的部位；通常還需要用上中間色調以及陰影，如73頁。而74與75頁則是說明，圓形的人體從最簡單的體塊狀進一步化成塊面。在76與77頁，我們把簡化的人頭放在各式各樣的光線之下。

積木形狀有助於理解體塊概念

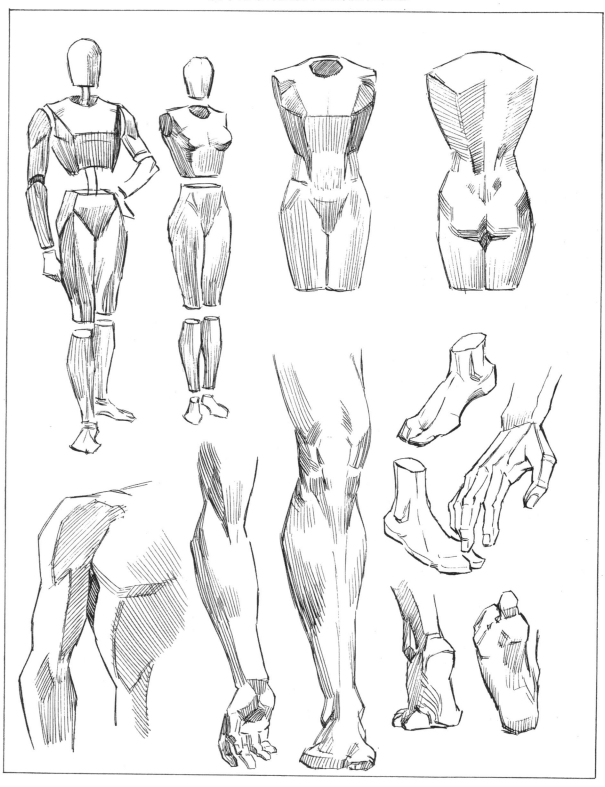

自由發揮畫區塊圖

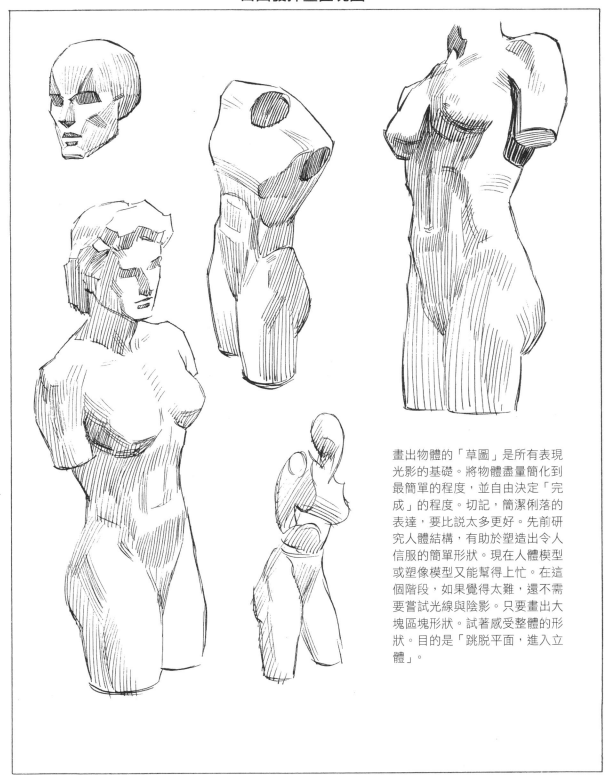

畫出物體的「草圖」是所有表現光影的基礎。將物體盡量簡化到最簡單的程度，並自由決定「完成」的程度。切記，簡潔俐落的表達，要比說太多更好。先前研究人體結構，有助於塑造出令人信服的簡單形狀。現在人體模型或塑像模型又能幫得上忙。在這個階段，如果覺得太難，還不需要嘗試光線與陰影。只要畫出大塊區塊形狀。試著感受整體的形狀。目的是「跳脫平面，進入立體」。

如何使用美術用品店的人體模型

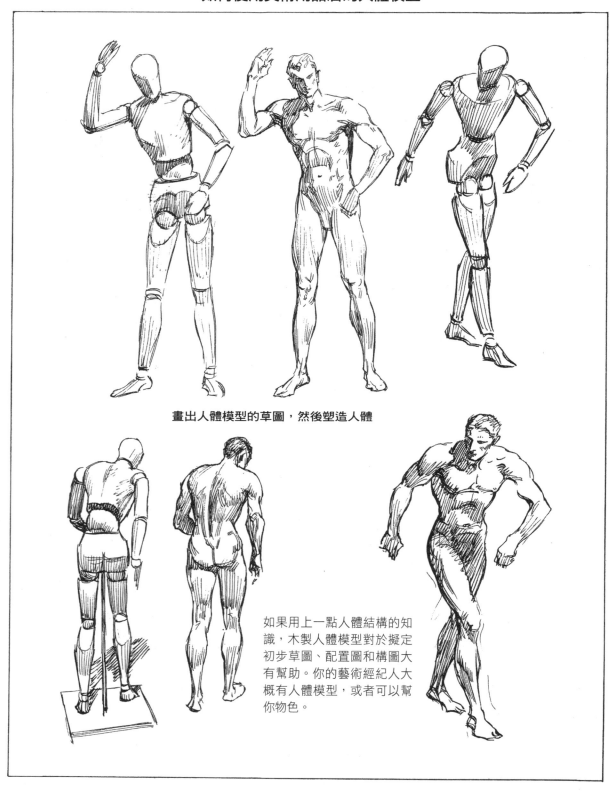

畫出人體模型的草圖，然後塑造人體

如果用上一點人體結構的知識，木製人體模型對於擬定初步草圖、配置圖和構圖大有幫助。你的藝術經紀人大概有人體模型，或者可以幫你物色。

利用木製人體模型畫的速寫

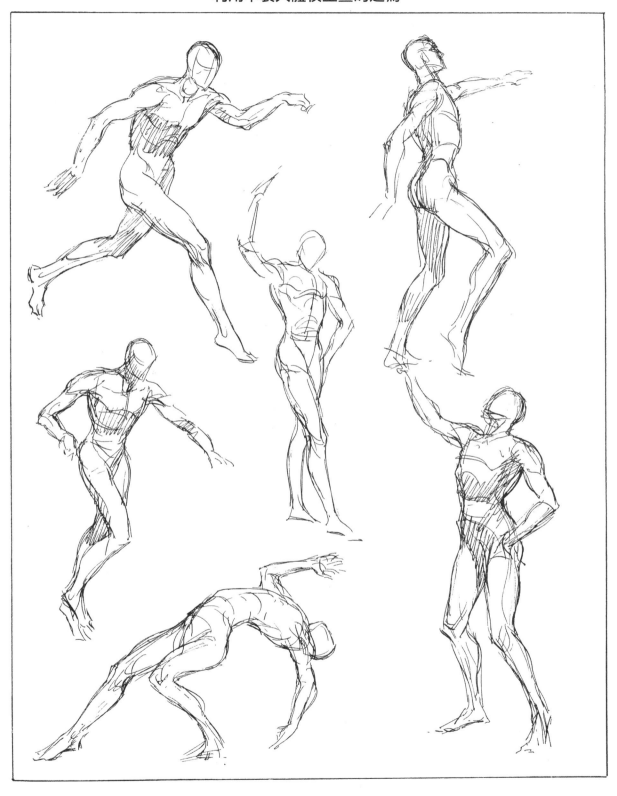

遠近透視

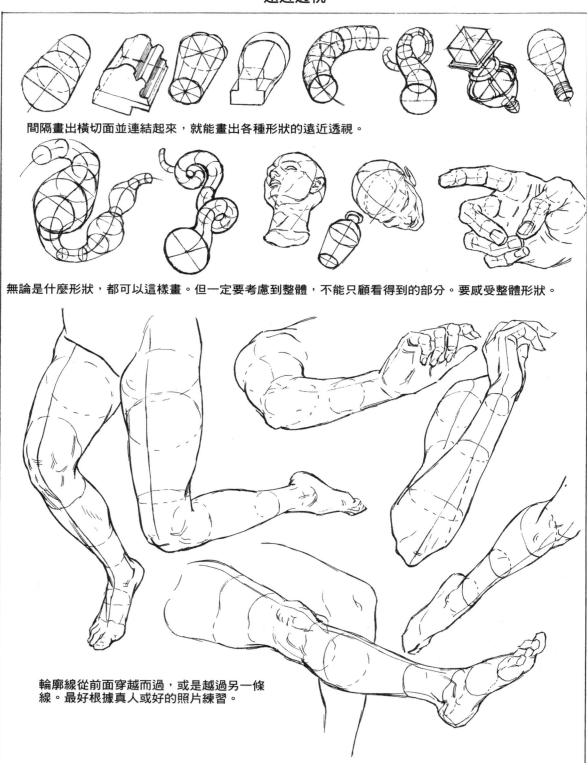

間隔畫出橫切面並連結起來，就能畫出各種形狀的遠近透視。

無論是什麼形狀，都可以這樣畫。但一定要考慮到整體，不能只顧看得到的部分。要感受整體形狀。

輪廓線從前面穿越而過，或是越過另一條線。最好根據真人或好的照片練習。

用蘸水筆練習遠近透視

塊面

塊面就是將圓形物體以及真正平直的地方，理論上變成平面。在藝術作品當中，極致的平滑和渾圓，通常接近「光滑」和「逼真」。應該避之唯恐不及。善用塊面可以多一點個人特質。沒有兩個畫家對塊面的看法相同。圓形物體的「方正」會帶來一點粗獷和活力。有句至理名言就是，「看你可以把圓畫成多少塊方。」

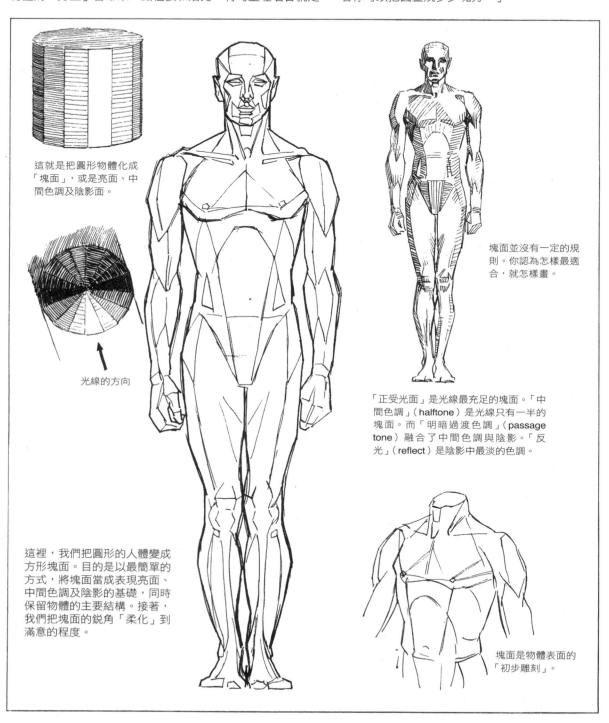

這就是把圓形物體化成「塊面」，或是亮面、中間色調及陰影面。

光線的方向

這裡，我們把圓形的人體變成方形塊面。目的是以最簡單的方式，將塊面當成表現亮面、中間色調及陰影的基礎，同時保留物體的主要結構。接著，我們把塊面的銳角「柔化」到滿意的程度。

塊面並沒有一定的規則。你認為怎樣最適合，就怎樣畫。

「正受光面」是光線最充足的塊面。「中間色調」（halftone）是光線只有一半的塊面。而「明暗過渡色調」（passage tone）融合了中間色調與陰影。「反光」（reflect）是陰影中最淡的色調。

塊面是物體表面的「初步雕刻」。

塊面

沒有哪一組人體塊面可一用到底，因為形狀外觀會隨著動作而改變，例如彎腰，擺動肩膀等等。塊面主要是為了表現形狀可以怎樣簡化。即使有真人模特兒或參考範本，還是要找出亮面、中間色調及陰影面。否則，色調可能就是不忍卒睹一團亂了。

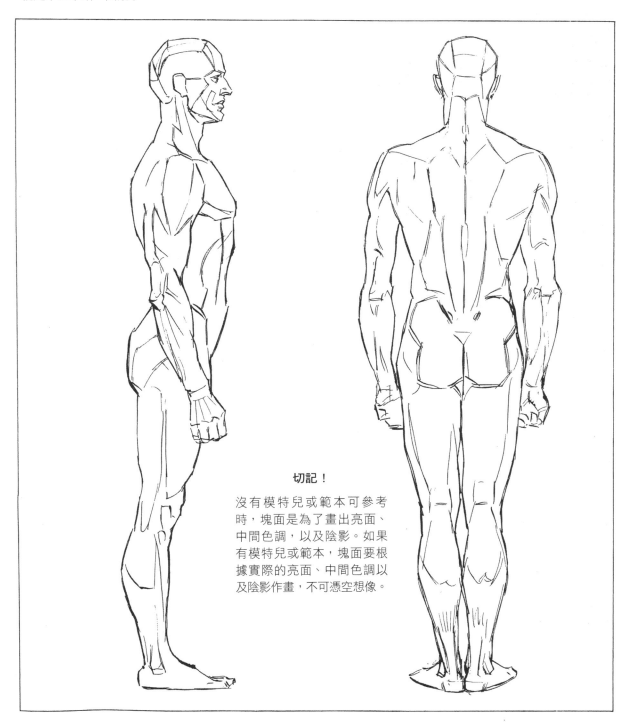

切記！

沒有模特兒或範本可參考時，塊面是為了畫出亮面、中間色調，以及陰影。如果有模特兒或範本，塊面要根據實際的亮面、中間色調以及陰影作畫，不可憑空想像。

光線

1.「平光」——（來自正前方），適宜海報，有裝飾效果，簡單。

2.「舞台」——戲劇性，詭異，陰森，像是坑裡冒出來的光（前面下方）。

3.「¾側」——理想的燈光。光線在前方45度。只用一個光線。

4.「¾頂側」——理想的燈光之一。可帶出最多亮面、中間色調、陰影及反光。

5.「頂端」——非常好看的燈光。能給陰影大量的亮度。

6.「頂後」——加上反光鏡尤佳。讓物體更加立體。

7.「縱橫交叉」。通常欠佳。千萬不要讓兩側的光線一樣多。破壞形狀。

8.「全平面」——證明多餘的光線其實會削減物體的立體感。

9.「一半一半」——不好。明暗區域不可相等。會使一面出現鋒銳線條。

▍光線的特性

相機給我們的幫助，就是顯示光線照在簡化形體上的「實際」情況。這個物體變圓之後，可以看到從光面到中間色調，再到陰影的漸層變化。圖1是正面燈光，對應的是平坦無陰影的輪廓線條畫。唯一的陰影在下巴下方，那是因為光線略為提高一些，讓相機置於光源之下。相機和光線當然不可能放在相同一點。如果有這種可能，那就不會有陰影了。要找到照得物體完全平坦、沒有形狀的燈光，只有從四面八方以同樣的亮度照射才能做到（圖8）。

如果照在物體上的光源只有一個，陰暗的一側會反射亮光而發光。不過，陰影中反射光線的區域，絕對比不上光線照射的區域，而且相較於大片陰影區域，光亮區域能維持一致性。作畫時，陰影區域內不可與光線照耀範圍內一樣明亮，因為反射的光線絕對沒有光源強。唯一的例外大概是用上鏡子。不過，那就是複製光源而不是反光（折射作用）了。水面上的粼粼波光是另一個折射作用的例子。

簡單的燈光，意思就是燈光來自單一來源，以及這個光源的反光，那是最完美的燈光，能表現出物體真正的輪廓和立體形狀。真正的立體感沒有其他表現方法，因為改變塊面正常或真正的明暗度，就是顛覆形狀；如果明暗度「消失」了，形狀就不正確了。由於攝影師可能不明白這個道理，所以最好是自己拍照，或者至少要監督攝影燈光。攝影師討厭陰影；畫家卻愛陰影。

背景明亮

10.「剪影」——圖1的相反，適宜海報，設計和平面效果。

背景陰暗

11.「邊緣」——光線來自正後方略上。效果非常好。

背景陰暗

12.「天空」。頭頂有光，底部可反光。非常自然。

簡單的人體明暗

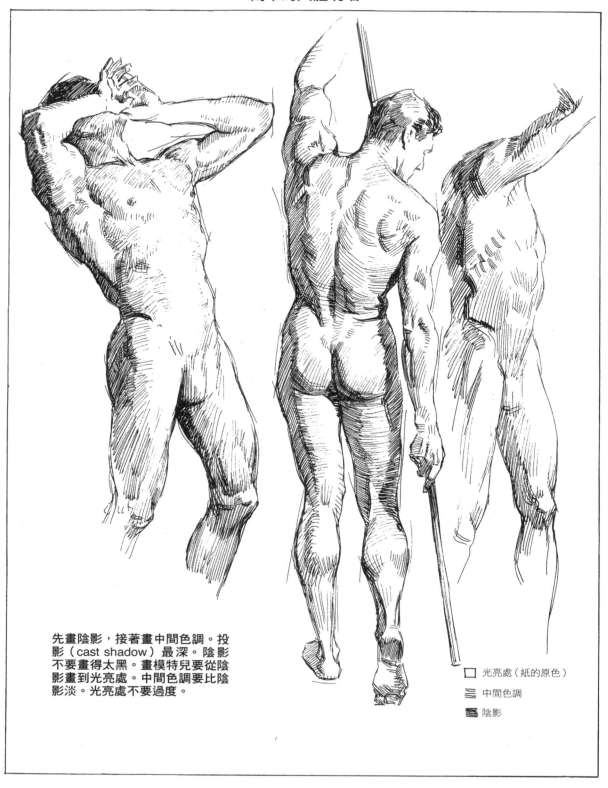

先畫陰影，接著畫中間色調。投影（cast shadow）最深。陰影不要畫得太黑。畫模特兒要從陰影畫到光亮處。中間色調要比陰影淡。光亮處不要過度。

□ 光亮處（紙的原色）

☰ 中間色調

☷ 陰影

▌球體模型

要解釋怎樣描繪光影的基本原則，最簡單的方法就是
想像光線像陽光照射地球那樣，聚焦在一顆球上。球
體最接近光線的區域是強光（A），可比擬為正午。
如果順著圓球表面從強光處朝任何方向挪動，就會發
現光線開始微不可察地變弱成中間色調（B），或許
可以比喻為黎明或黃昏，接著是薄暮將盡（B+），再
到夜晚（C）。如果沒有東西可以反射光線，那就是
真正的黑暗；不過，如果反射陽光的月亮升起，就會
將光線反射到陰影中（D）。光線被物體截斷時，剪
影會落在相鄰的亮面上。這個最深的陰影就叫作「投
影」。不過，投影還是有可能獲得一點反光。

畫家應該要看到主題的任何地方，就能判斷屬於哪個
區域——亮面、中間色調、陰影，還是反光。一定要
有正確的明暗，這四個基本區域才能達成一致且條理
分明。否則，一幅畫就無法保持完好一致。光線的處
理給畫帶來的凝聚力，不亞於結構形狀。

如果巧妙運用照片，可以從中學到很多東西。但是一
定要記住，眼睛所見從光到暗的範圍，要比顏色大得
多。你不可能記錄完整的範圍，只能簡化。

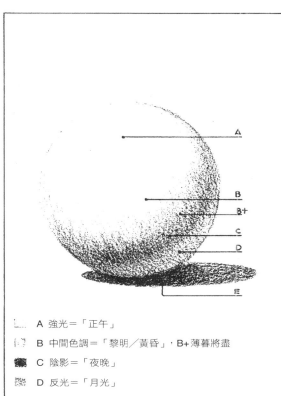

- A 強光＝「正午」
- B 中間色調＝「黎明／黃昏」，B+薄暮將盡
- C 陰影＝「夜晚」
- D 反光＝「月光」
- E 投影＝「月蝕」

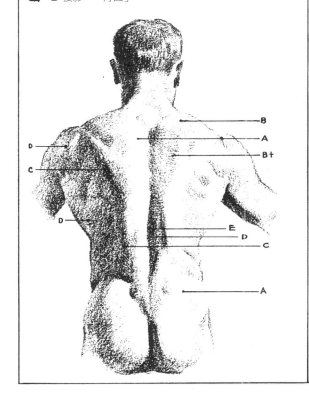

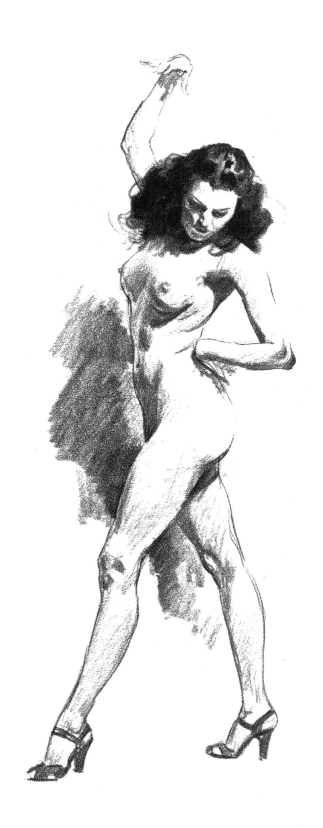

4 真人人體素描：步驟方法
Drawing the Live Figure: Methods of Procedure

在你開始以真人模特兒作畫之前，務必完全吸收迄今討論過的初步資料：包括：

- 理想的人體比例
- 大致的架構
- 透視法與人體的關係
- 動作與行動
- 人體模型，以及簡化的人體塑造
- 人體結構組成
- 描繪光影的塊面
- 遠近透視
- 光影的基本原則
- 塑造物體的立體感

現在，如果你要畫出擺在面前的東西，還必須擁有另外一種基本技能：聰明測量。我說「聰明」是因為目的並非單純複製。

假設你開始畫一個雙臂高舉、身材魁梧的年輕男子，你想用亮面、中間色調及陰影表現。你把光源放在右邊下方，光線就能在人體營造各種不同的效果。首先，找出最明亮的區域。那是模特兒左臂下方的胸膛處。接著找出整片光亮的地方，還有整片陰影的地方。速寫畫出人體的輪廓，用塊狀表現那些大片面積。（83頁會看到加上了中間色調，而陰影則相對較暗。）建議利用筆尖畫輪廓，筆芯側邊畫大面積的中間色調及陰影。用蘸水筆作畫時，陰影和中間色調就只能用線條組合來完成。但是畫筆或鉛筆本身就可以畫出大片面積。還要留意紙張，顆粒粗細會增減材質的吸附力。因為印刷

方式的關係，這本書的畫無法採用上膠膜的平滑紙張。不過，如果是用軟鉛筆的筆芯側邊，還是可能在平滑的紙張畫出漂亮的灰色和陰影。要是用鉛筆或炭筆作畫，再以手指或紙筆（stump of paper）摩擦，也能創造出中間色調或陰影。整張人體素描可以用布摩擦，再用軟橡皮擦拭，挑出光亮的地方。

86頁和87頁要仔細留意我畫人體的方法。88頁是個規劃草圖，我稱之為「目測」（visual survey）。作法其實沒有看上去那樣複雜，因為我納入了通常不會記錄下來的目視測量線。這個草圖是要找出水平點和垂直點，以及觀測線條延伸所形成的角度。這是我唯一知道在徒手作畫時，可以確保精準度的方法。

觀察垂直和視平線條是最容易的，所以很快就能找到上下左右的重要定點。萬一有一點落在人體外面，例如一隻手，落在人體裡面各點的角度也能幫忙找出來。如果能正確標出一點，就能繼續找到其他點，最後，畫出來的人體就能與模特兒一致。這個在88頁圖解說明的原則，適用你眼前的任何主題，並提供珍貴的方法，驗證畫作的精準度。

分配大塊陰影

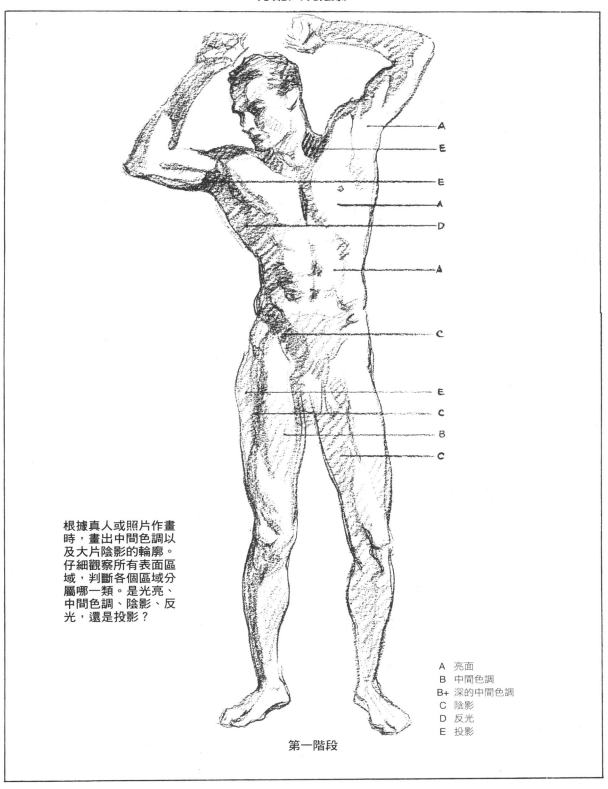

A
E
E
A
D
A
C
E
C
B
C

根據真人或照片作畫
時，畫出中間色調以
及大片陰影的輪廓。
仔細觀察所有表面區
域，判斷各個區域分
屬哪一類。是光亮、
中間色調、陰影、反
光，還是投影？

A　亮面
B　中間色調
B+　深的中間色調
C　陰影
D　反光
E　投影

第一階段

主要的明暗

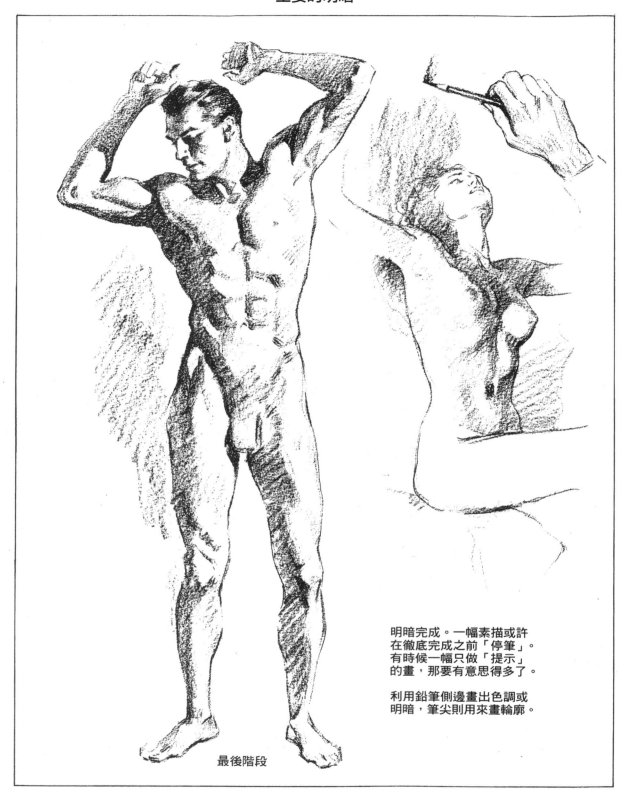

明暗完成。一幅素描或許
在徹底完成之前「停筆」。
有時候一幅只做「提示」
的畫,那要有意思得多了。

利用鉛筆側邊畫出色調或
明暗,筆尖則用來畫輪廓。

最後階段

速寫的明暗處理

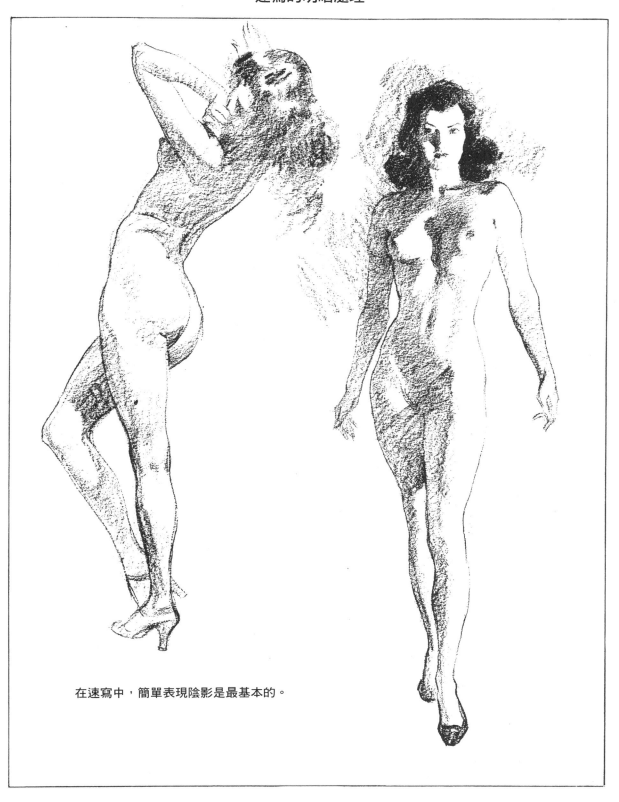

在速寫中，簡單表現陰影是最基本的。

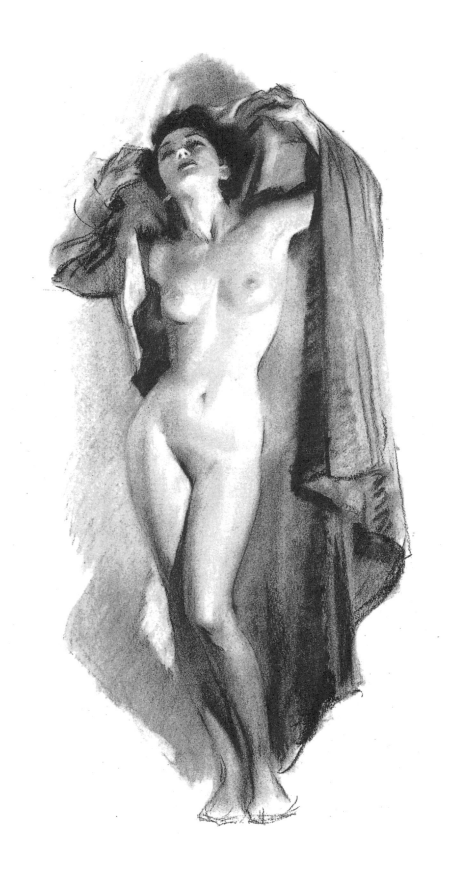

處理步驟

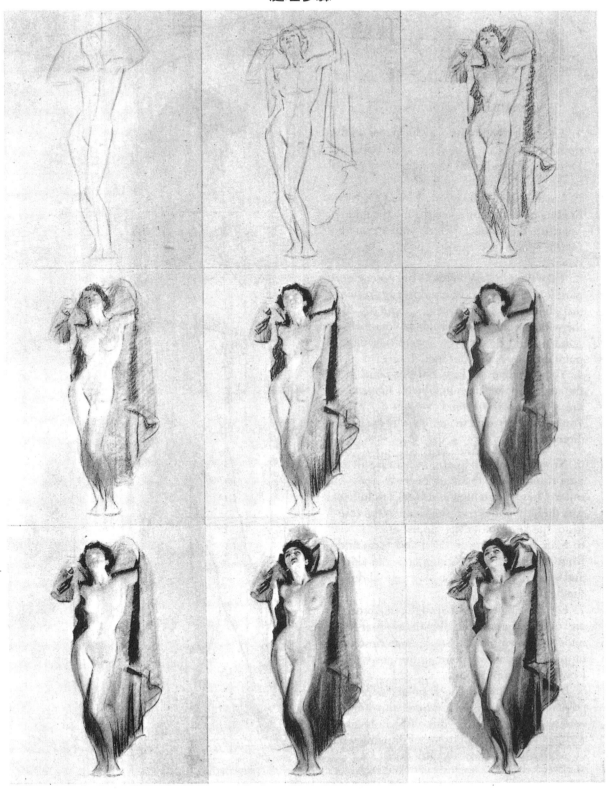

目測的步驟

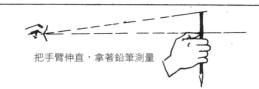

把手臂伸直,拿著鉛筆測量

測量目標

1. 在紙上定出兩點,當成預定的姿勢高度(頂點和底點)。穿過這兩點畫出一條垂直線,作為人體的中線。

2. 找出線的中點(½)。接著,握著鉛筆伸長手臂,找出眼前人物的中點。由這個中點找出四分之一點(往上及往下)。

3. 找出這個姿勢最寬的地方,並與高度對照比較。以這幅畫來說,正好是在右膝上方(約⅓)。將寬度平均放在中點的兩側。接著,找出模特兒身上交叉點的位置。

4. 兩條線在這一點交叉。那就是主題人物的中點。記住這一點在模特兒身上的位置。從這一點向四面八方著手。

5. 接下來利用鉛垂線或眼睛,找出所有落在正下方的重點。(以這幅畫來說,主題人物的右腳跟就在額髮的正下方,膝蓋在乳頭的下方,諸如此類。)

6. 畫出頭部和軀幹的草圖,並從頭部開始,上下左右瞄準測量,將人體上下都觀察清楚。

7. 至於角度,則是筆直對準貫穿,在線上找出落於已知點下方的一點。(例如胸乳線,已知點就是鼻子。由此定出右乳的位置。)

8. 確定長寬以及分段點之後,如果時時檢查對面、下方的點,以及角度出現的地方,這幅畫就精確無誤,而且你會有把握!

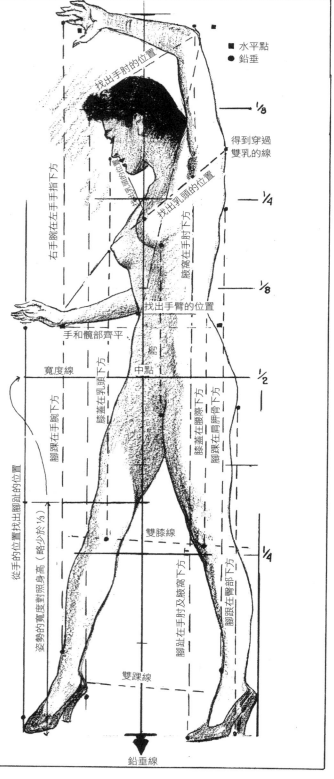

■ 水平點
● 鉛垂

根據模特兒作畫

製作取景器

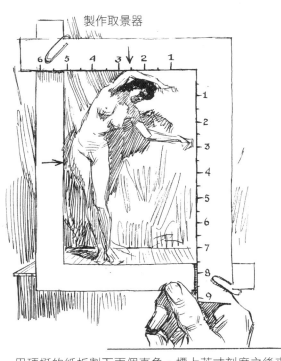

記住，這個方法是要找出真人的實際比例。你可以隨時依照自己的想法做調整。通常長度會多一點。

用硬挺的紙板割下兩個直角，標上英寸刻度之後夾在一起。這個取景器可以隨時調整，提供長寬比。

5 站立的人體
The Standing Figure

專業人體素描所需的基本素養，前面幾章大多提過了。你現在學會「表達的方法」，但是如何發揮這套知識卻才剛開始。從現在起，你一定要學會表達獨特的自我，展現你在挑選模特兒、選擇姿勢、戲劇性與詮釋、人物塑造、以及技巧表現的獨特品味。

一般知識和事實因而成為一種基礎，通常被當成靈感或精神特質，而這是藝術教科書鮮少談論的主題。其實並沒有固定不變的規則。最好的建議就是留意與眾不同的火花，一有發現，便將火花煽動成烈焰。以我來說，我發現大多數學生都積極主動，願意接受建議，也絕對能夠受啟發而出色地表達自我。我相信只要指出畫作受歡迎的必要特質，或許對你就大有助益，能夠縮短業餘和專業畫作之間的差距。

有兩個大致的方向是必要的：第一是概念想法，或者「要說什麼？」第二是詮釋，或者「如何說？」兩者都需要感覺和個人的表現方式。兩者都需要積極主動、知識，和創意。

我們先從第一步來。在拿起鉛筆、拍照或雇用模特兒之前，必須知道自己的題目和目標是什麼。一定要找出一個概念並加以詮釋。如果手邊的工作是為了賣東西而作的畫，問問自己：這幅畫必須吸引到誰？是直接針對特定買家還是一般買家？買家是男性還是女性？這個主題可有引人注目的表現方式？是光用頭部還是整個人體最能強調這個概念？構圖要用好幾個人嗎？加上背景或現場會有幫助，還是沒有那些，更能傳達訊息？這幅畫會出現在哪裡，是報紙、雜誌、還是海報？一定要考慮到使用的廣告媒介。舉例來說，廣告看板就需要簡單平面的背景和大大的頭像，因為訊息必須讓人一目了然。在規劃報紙插畫時應考慮到這幅畫將印製在廉價紙張上，也就是說應使用線條或簡單的修飾，不必用到精細的中間色調。至於雜誌，讀者的時間更多，或許可

以畫上完整的人體，甚至再加上背景。不過，趨勢就是「簡化」，去除掉所有無關緊要的東西。

第二步就進展到實際詮釋概念。排除那些你所知道不切實際的東西。比方說，廣告看板上不要用好幾個完整的人體，因為從遠處看不到他們的表情。接著，假設你正確地選擇大頭，你想要哪種類型？有什麼表情？用什麼姿勢？如果拿出相機拍下你知道無法維持的表情，是否能做得更好？放上一個人體之後，還有空間放別的字嗎？人體在那裡會比較好嗎？要選擇什麼當背景？人體的服裝是什麼款式、什麼顏色？你由此開始，在草稿紙上實驗畫簡略草圖，直到你可以說：「就是這個了，」接著再投入所有精力，證明的確「就是這個。」

這世上沒有一本書能幫你完成工作。也沒有一個藝術總監會做你的工作。就算藝術總監可能設計好大致的構想、空間以及配置方式，還是會要求你做詮釋。還有，沒有一件既有的作品，可以完全滿足你的需求。別人的作品是為了他自己的目的、或滿足別的題目而畫的。業餘和專業之間的主要差異，就是專業人士會勇敢地走出自己的路，而業餘人士則是磕磕絆絆，摸索著找出表達自我的方式。

▌站姿的變化

姿勢可以有無數變化。或站或跪或蹲，或坐或躺，而且還有幾千種方式做這些姿勢。舉例來說，我們會很驚訝地發現，光是站立就有許多種方式。

小心設計站姿，切記，站立雖然是靜止的姿勢，但是可以讓站姿顯得蓄勢待發。只有在描繪人體必須緊繃的緊張一刻，才能抓住潛伏的動作。要減少這種靜態的感覺，就把重量放在一隻腿上，旋轉軀幹，偏頭轉向，或者讓人體靠在什麼東西上支撐著。有個相當好用的法則，就是千萬別讓臉和眼睛直視前方並抬頭挺胸，除非你想表現的就是「直截了當」的挑釁、傲慢態度，或者正在和另外一個人對抗。這種姿勢讓人想起老照片當中，老爺爺在畫肖像畫時，頭被夾子固定。

看是讓頭還是肩膀或轉動或傾斜，或者兩者皆用。人體站立時，最重要是放鬆、平衡和重量分配。任何手勢都是雙手從垂在兩側不動的狀態中解除。覥腆的女孩會有種雙手不知該擺哪裡的感覺。沒有想像力的畫家也不知道筆下人物的雙手該擺哪裡。但是

女孩可以把雙手擱在髖部，手指把玩珠子項鍊，整理頭髮，拿出化妝包，上口紅，吸菸。雙手也可以展現非常豐富的表情。

如果要露出雙腿，就算是站姿也要畫得有意思。一邊膝蓋跪下。提起一邊腳跟。什麼都好，就是不要並排牢牢釘在地上。身體轉一轉，一側髖部往下，雙肘高度不一，雙手緊握，一手伸到臉上，只要別讓畫像看著像個木頭人。多畫些小幅滑稽漫畫，直到你找出哪一種有意思。站姿除了站立之外，還要做點別的什麼。有太多自然的姿勢可以結合故事，表達概念或情緒，要做到有原創性應該不難。

我在給故事畫插圖時，常常將原稿的重要部分念給模特兒聽。我試著讓他們盡可能自然表現出那些情境。另一方面，我也試著想像在故事的情況中，我會怎樣表現。當然，確實存在表演過火的危險，或者手勢超出自然或合理的範圍，那幾乎跟靜止不動一樣糟。

利用模特兒身上的光線明暗做實驗，將你心中的想法充分表現出來。在身體的某個部位打上最強烈、最集中的光線，加以強調。有時候人體的一些部位落在陰影之中反而更能凸顯。有時候剪影要比光線明亮更強烈、更引人注目。

各種表現的可能性任君選擇。不要養成不斷重複的習慣。每次畫的東西在概念和技巧手法盡量要有原創性。

重量在單腳

重量分散

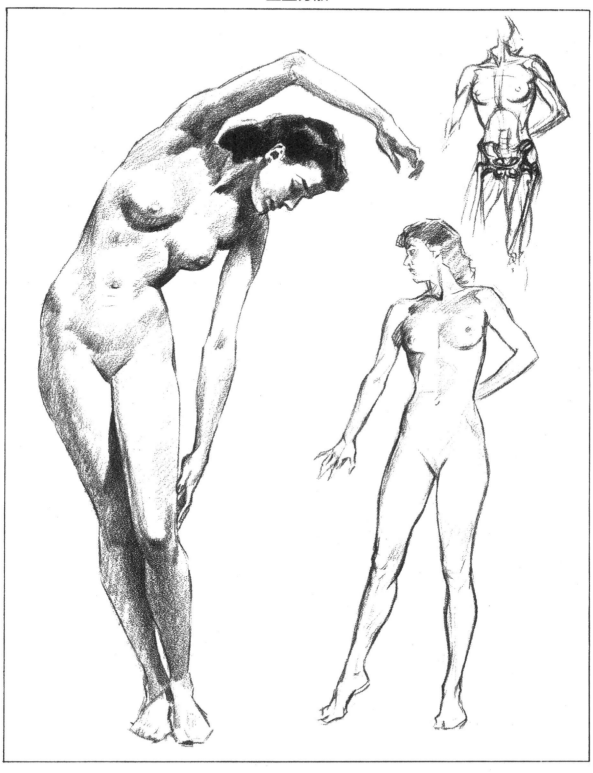

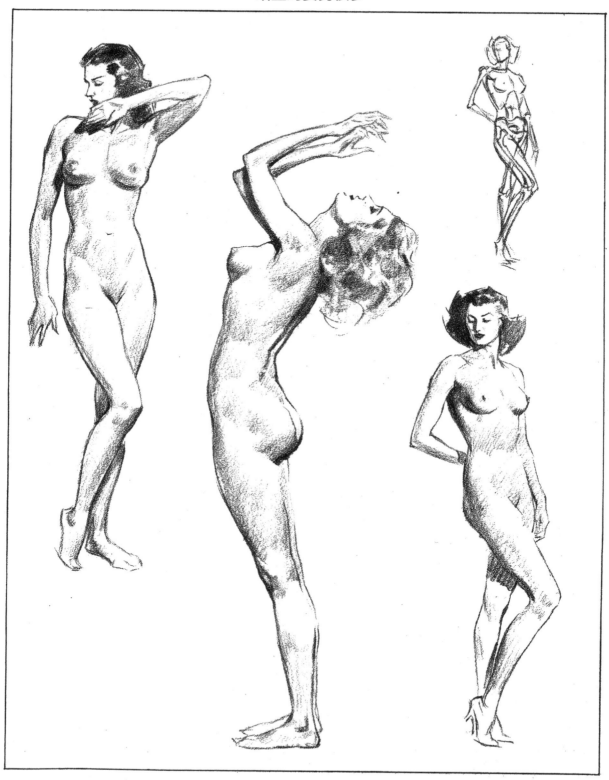

陰影使形狀分明

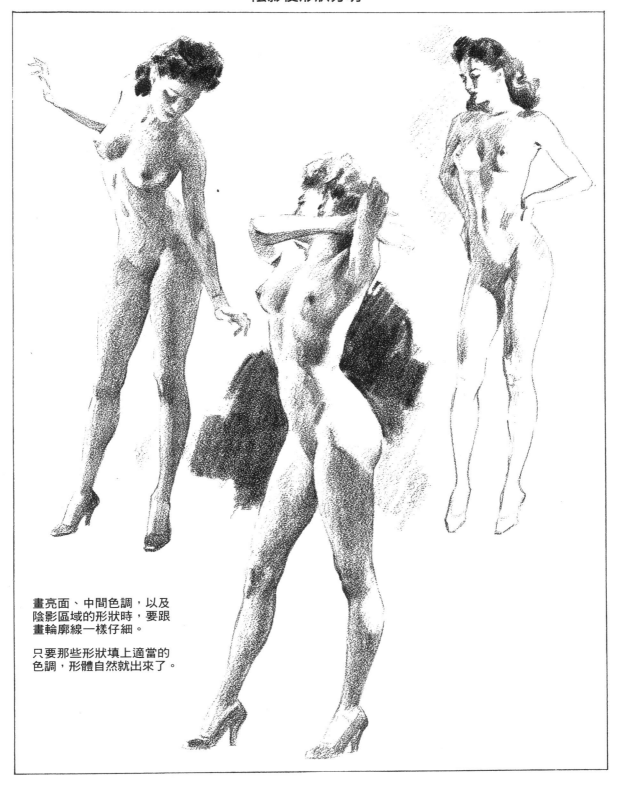

畫亮面、中間色調，以及
陰影區域的形狀時，要跟
畫輪廓線一樣仔細。

只要那些形狀填上適當的
色調，形體自然就出來了。

幾近正面的光線

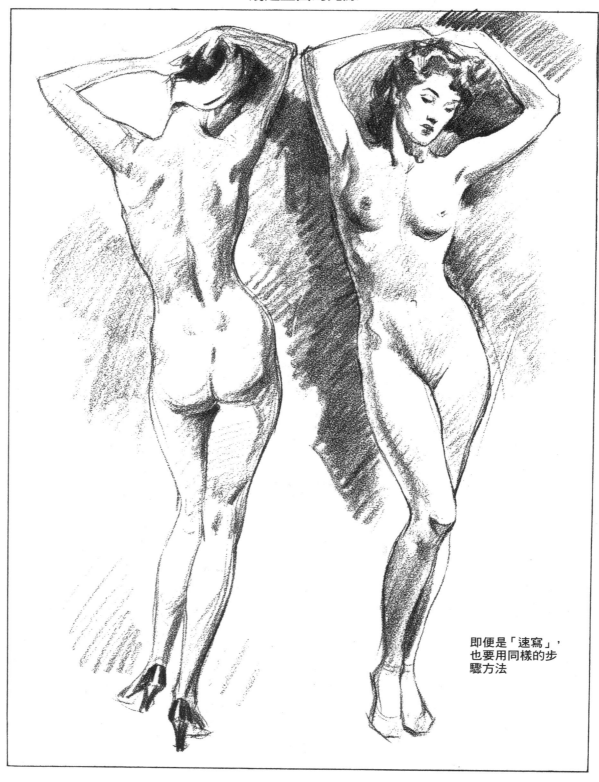

即便是「速寫」，
也要用同樣的步
驟方法

根據骨架畫人體

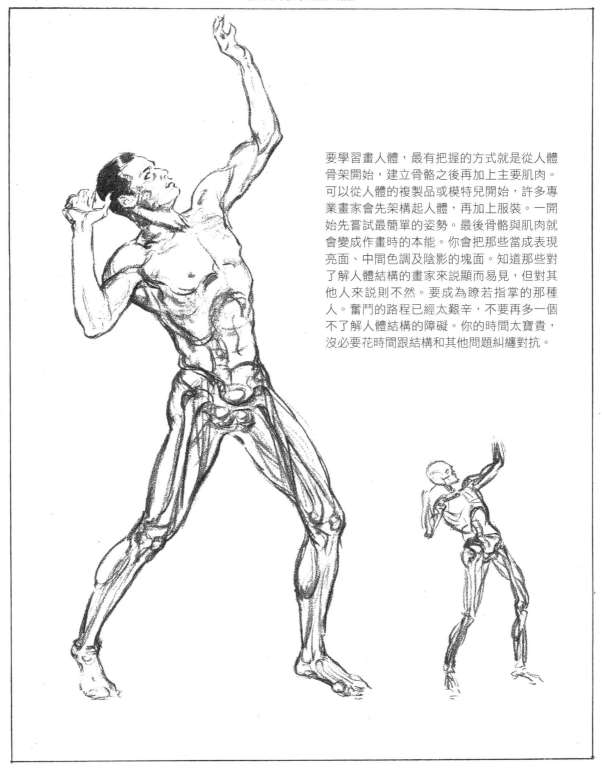

要學習畫人體，最有把握的方式就是從人體骨架開始，建立骨骼之後再加上主要肌肉。可以從人體的複製品或模特兒開始，許多專業畫家會先架構起人體，再加上服裝。一開始先嘗試最簡單的姿勢。最後骨骼與肌肉就會變成作畫時的本能。你會把那些當成表現亮面、中間色調及陰影的塊面。知道那些對了解人體結構的畫家來說顯而易見，但對其他人來說則不然。要成為瞭若指掌的那種人。奮鬥的路程已經太艱辛，不要再多一個不了解人體結構的障礙。你的時間太寶貴，沒必要花時間跟結構和其他問題糾纏對抗。

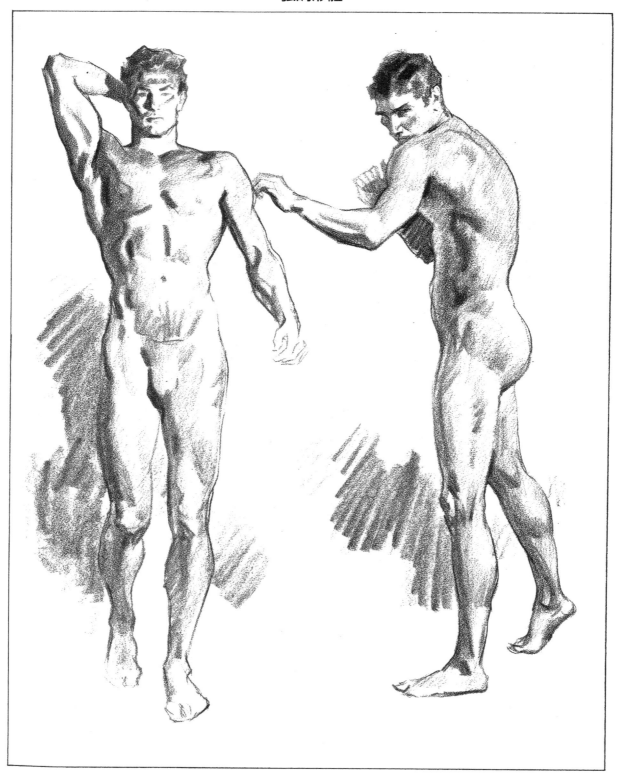

人體結構測試

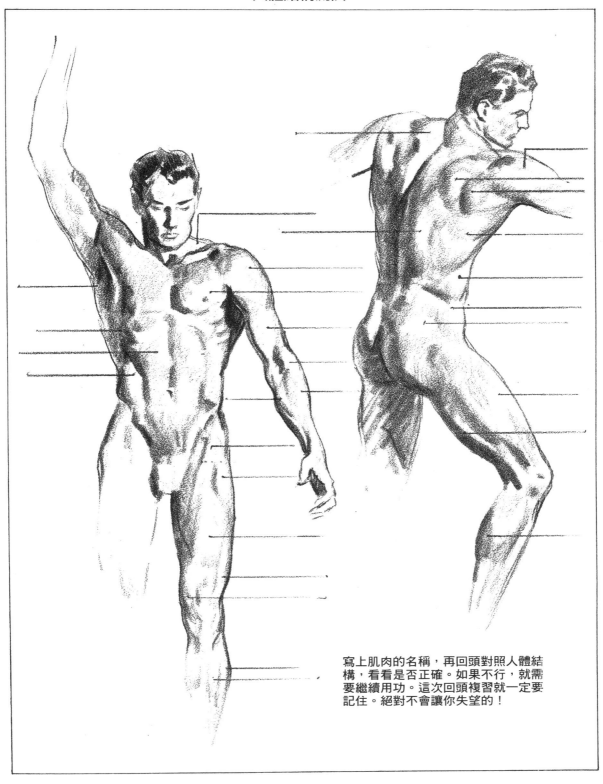

寫上肌肉的名稱，再回頭對照人體結構，看看是否正確。如果不行，就需要繼續用功。這次回頭複習就一定要記住。絕對不會讓你失望的！

典型問題
廣告藝術總監提出的典型問題

「請概略畫出幾個擺姿勢用的小幅人體畫，」一位藝術總監對你說，「給布蘭克針織公司看，提出我們下一個廣告。要表現一件式泳衣。泳衣的細節稍後會提供。採用站姿。人體必須用白色背景凸顯，而廣告篇幅大約是薩提夫郵報的半版。」

等你完成一系列的草圖，拿出你最喜歡的兩幅給藝術總監，讓他交給客戶。後來，藝術總監告訴你：「布蘭克先生很喜歡。麻煩依照雜誌的真正大小畫出來。頁面大小是 9 英寸乘以 12 英寸。你有左邊上下半頁。用鉛筆就行。人體要有光影。」

布蘭克先生核准你的一張鉛筆素描，藝術總監也說：「找個模特兒拍幾張快照。客戶想要有戶外陽光，還特別提醒我們別讓模特兒瞇眼睛。」

下一步就是找個朋友穿上泳衣拍照。你在根據照片作畫時，可能必須將身材美化，把人體畫成八個頭高，將髖部提高到人體的中間。必要的話，髖部和大腿要修剪。模特兒可能回頭對著你微笑。或許讓模特兒頭髮飄動，給那雙手找點事做，盡量讓整幅畫引人入勝。

由於畫作會以網目凸版製版（halftone engraving）印製，因此要做到充分的明暗變化。可以用鉛筆、炭筆、炭精筆，或者淡彩。如果你願意，可以摩擦做效果，還可以選擇蘸水筆加墨水、畫筆，或者乾筆刷重疊或洗白。應該用西卡紙或繪圖用厚紙作畫，同時要平放，千萬不能把要印製的畫作捲起來。

6 動作中的人體：扭動旋轉
The Figure Figure in Action: Turning and Twisting

每個好的動作姿勢應該帶有「揮動曲線」（sweep）。或許比較好的形容方式是說，還能夠感覺到這個姿勢之前的動作。接下來幾頁，我試著說明這種揮動曲線，或者四肢在緊接著動作之後的線條。漫畫家只要加上手腳前後揮動的線條，就能充分增添動感，但你無法這樣做。

用線條表現揮動曲線的唯一方法，就是讓模特兒做完整個動作並仔細觀察，選出最能代表動態的那一刻。通常採用揮動的開端或結束，最能表達這個動作。棒球投手最能令人聯想到的動作，是在他蓄勢待發、準備投球的那一刻，或是在拋出球的那一刹那。高爾夫球選手最能表現的動態，是在揮竿動作的始末。如果表現他在擊球的那一刻，那可能沒有生動的動作，而他就只像是平常擊球的姿勢。馬的四肢腳如果全都收縮起來或是完全伸展，似乎顯得速度更快。時鐘的鐘擺如果是在擺動幅度的兩端，感覺像在移動中。比起接近釘子的鐵鎚，遠離釘子的鐵鎚會令人感覺搥打的力道更大，也更有動作感。

至於畫中的心理作用，掌握完整的動作是最基本的。觀察者一定要完成完整的動作，或是感覺剛剛完成的動作。你會本能地閃避從你臉上拉開的拳頭，但是大概不會因為距離2英寸的拳頭而退縮。職業拳擊手學會在出短拳時，善用這種心理。

另一種描繪動作的方法，就是畫出動作的後果或影響，譬如一個玻璃杯傾倒而灑出裡面的內容，一隻手或手臂就懸在杯子的上方。實際的動作已經結束。另一個例子就是，一個人挨了一拳之後倒下，而揍他的那隻手臂還沒有收回去。不過，也有些例子是選擇動作進行當中最理想。這叫作「動作中止」（suspended action）。正越過柵欄的馬，半空中的跳水選手，倒塌中的建築，全都是動作中止的例子。

牢牢記住整個動作的揮動曲線，並畫出小幅速寫。有時候一點點的模糊、一些灰塵、一個臉部表情，有助於表現動作。漫畫家可以寫上「嗖」、「啪」、「啊」、「嗶」、「哐啷」，然而你不行。

如果親自表演動作，可以幫你抓到動作的感覺，就起身去做吧，就算這樣好像有點可笑。如果可以在一面大鏡子前面研究動作，那就再好不過了。每個工作室都應該有面鏡子。

有些「動作」的照片可能令人失望，除非你始終牢記以上幾點；掌握這些，可以幫你在精準的那一刻按下快門。

旋轉扭動

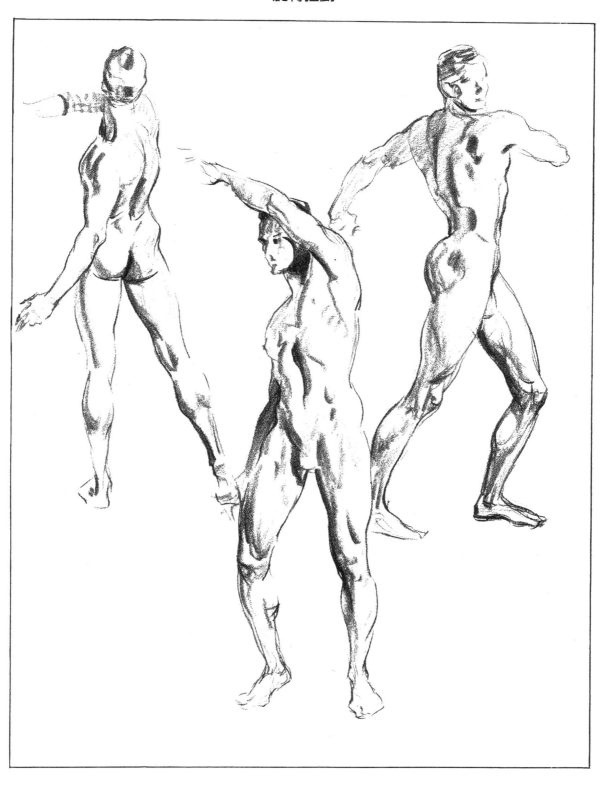

旋轉扭動

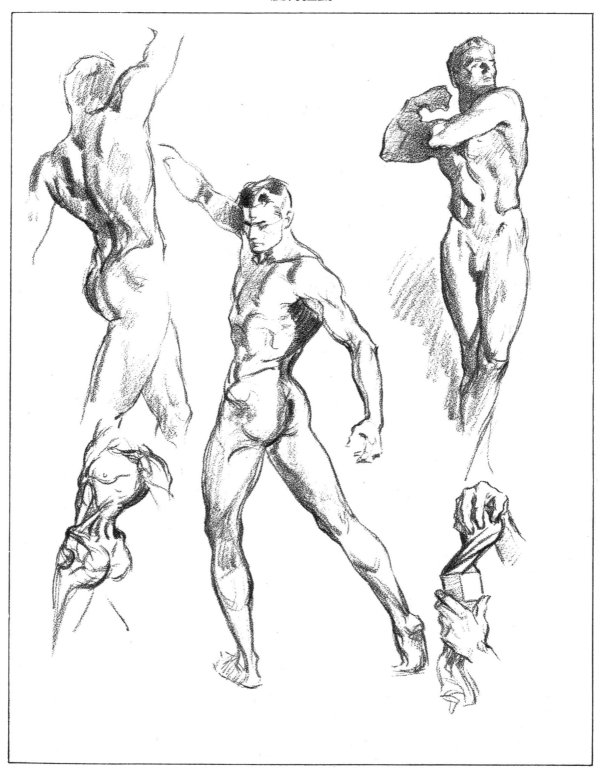

旋轉扭動

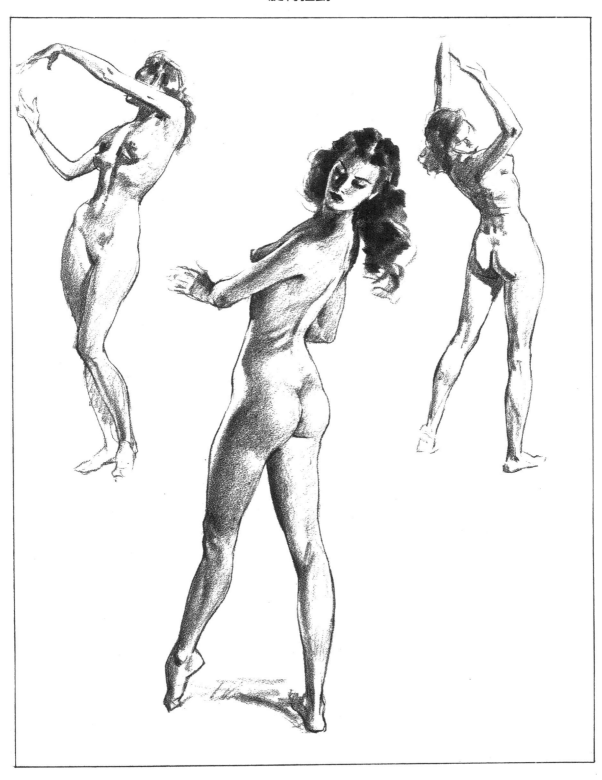

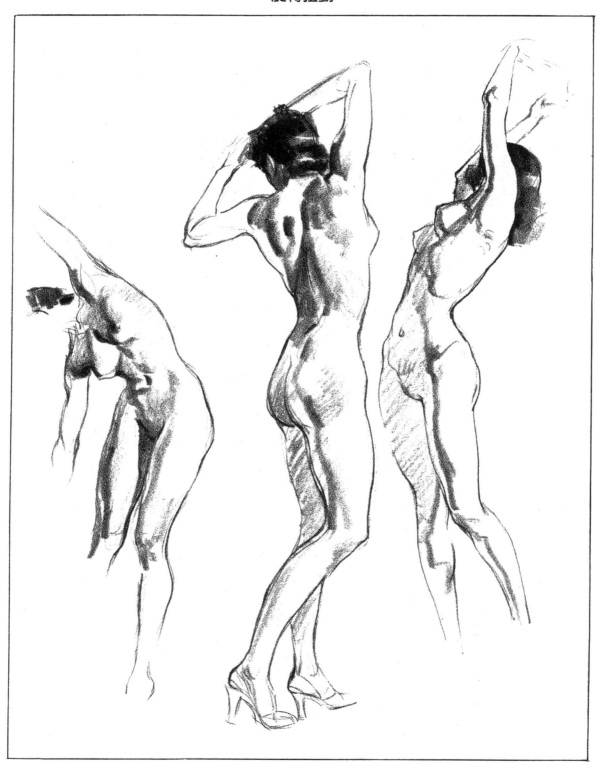

旋轉扭動

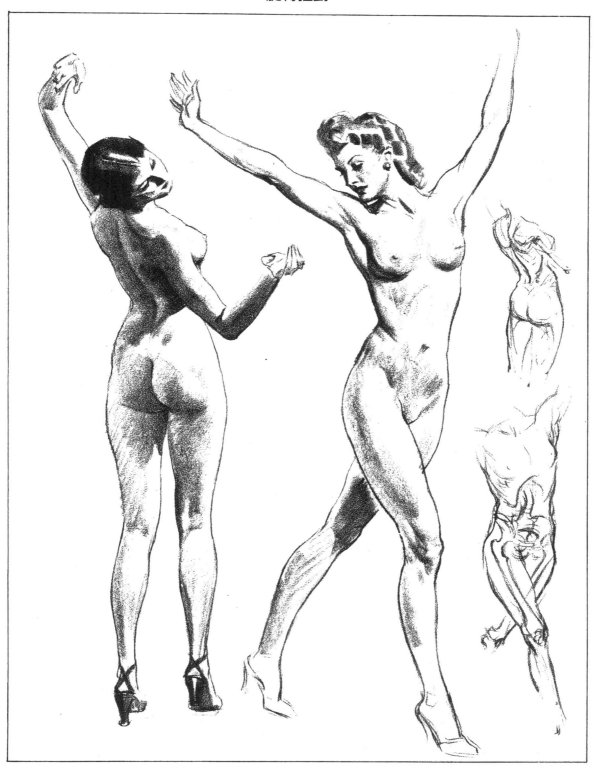

旋轉扭動

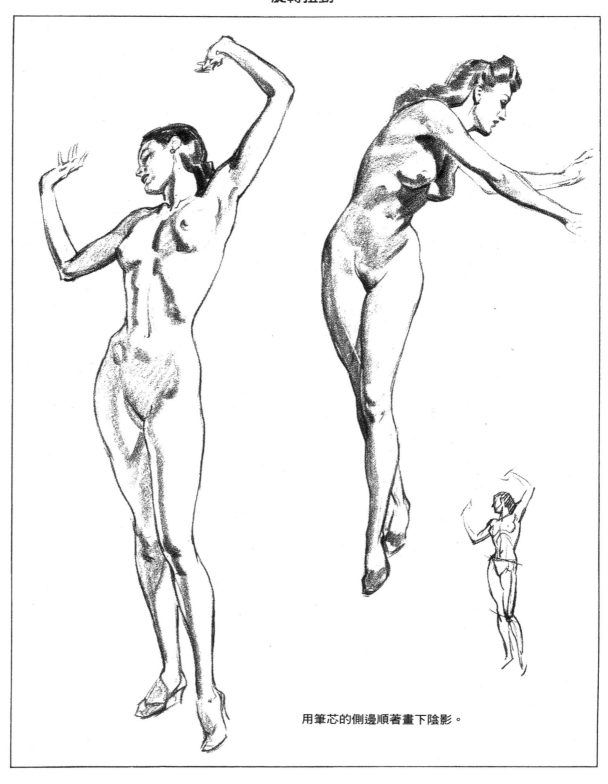

用筆芯的側邊順著畫下陰影。

旋轉扭動

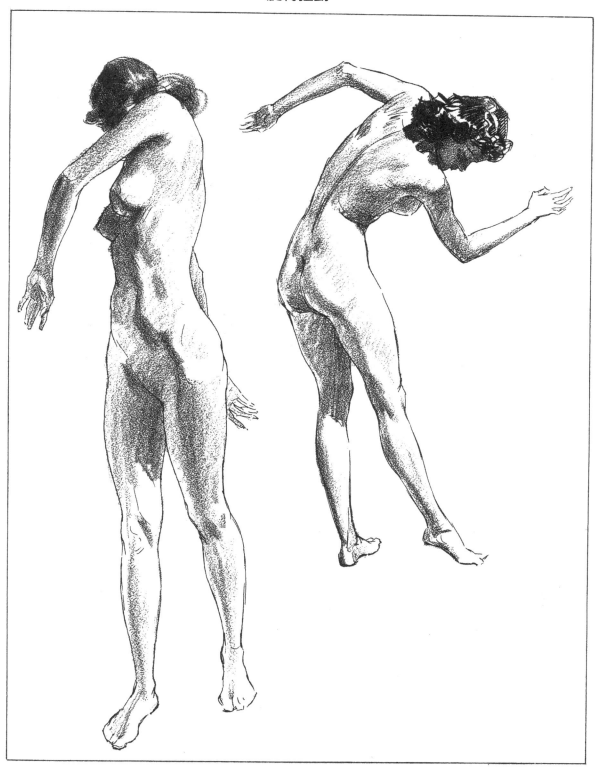

用蘸水筆和鉛筆速寫

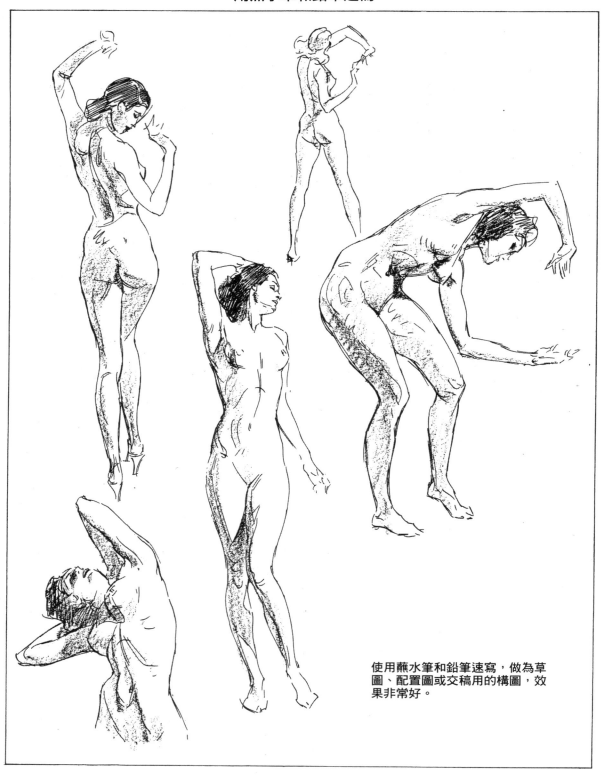

使用蘸水筆和鉛筆速寫,做為草圖、配置圖或交稿用的構圖,效果非常好。

蘸水筆與鉛筆

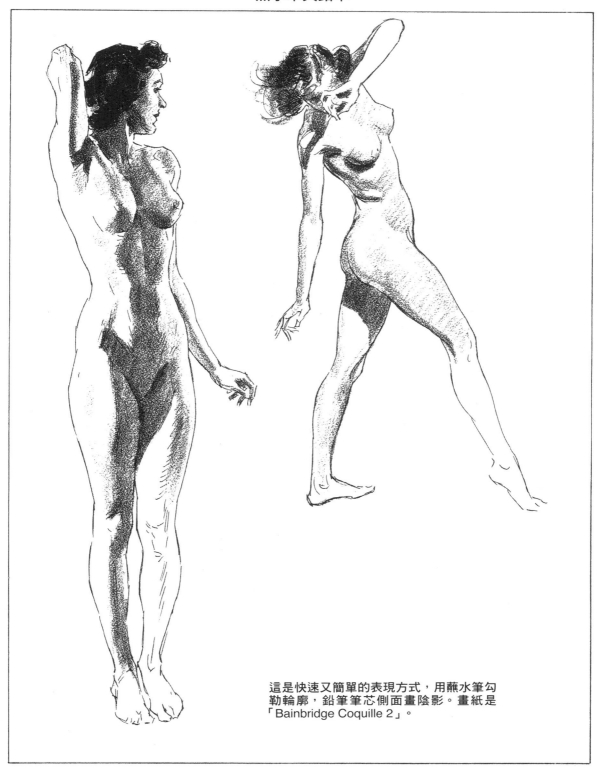

這是快速又簡單的表現方式，用蘸水筆勾勒輪廓，鉛筆筆芯側面畫陰影。畫紙是「Bainbridge Coquille 2」。

小說雜誌美術編輯的典型問題

美術編輯說,「我從原稿挑出這個段落畫插圖」:

> 最後一幕已經結束。賈姬正脫下她在最後的歌舞合唱中,身上少少的戲服。更衣室中只有她,或者說,她這樣以為,直到出於某種莫名的直覺,她迅速轉向掛在衣櫃中那堆亂七八糟的戲服。閃閃發亮的金屬裝飾中,分明有些動靜。

「現在,」編輯繼續說,「我希望你在著手進行之前,能用鉛筆給這個段落畫出一、兩張草圖。我想,用暈框小圖要比長方形的圖好。篇幅約占頁面的三分之二。以那個女孩為重點,讓她占據大部分的地方。我們想要有點動作、衝擊和性吸引力,但不能讓人反感。不太需要背景,剛好可以把她擺進去就行。而這個女孩子,你知道的,一頭黑髮,身材高 纖細,容貌美麗。」

接著就是幾張草圖或是發想速寫,畫到讓自己滿意為止。很顯然那個女孩子因為猝不及防而驚懼害怕。有人躲藏在那裡,情況相當危險。要表達及凸顯的情緒是恐懼。故事說她迅速轉身時,正脫下身上少的戲服,而且編輯說畫中不能有讓人反感的東西。你一定要讓人知道她正在戲院的更衣室中。或許可以露出梳妝檯和鏡子的一角,當然還有入侵者躲藏的衣櫥或衣物間。

將自己投射在那個情境下,想像她的手勢,動作的曲線。她可能脫下了舞鞋,一臉驚恐地四下張望。或許雙手可以做點什麼來強調恐懼。

若想知道歌舞服裝,可以找部音樂喜劇的電影來看,尋找一些歌舞女郎的片段。決定姿勢或怎樣安排後,找個人來擺姿勢,以便仔細研究或是拍些快照。要用攝影泛光燈(photo flood lamp)。燈光設計得像是室內唯一的光線,照耀著梳妝檯。透過燈光可以營造戲劇效果。對待這個題目要像真正的案子一樣認真,因為要是真的變成委託案,你必須做好準備。你不可能第一個工作就成為插畫家;必須被評定可當插畫家後,才可能接到工作。

隨便從雜誌上的故事找個段落，自己動手畫插圖。最好是選個其他畫家沒有畫過的段落，要是其他畫家畫過，那就徹底忘記對方的詮釋和風格。無論是什麼情況，都不要抄襲其他插畫家，還把成果當成自己的作品交出去。

等你讀完這本書，回頭來看這一頁，再嘗試插畫。把作品留下來當作樣本。

這裡引用的插圖段落當然是虛構的，但是美術編輯的要求完全是真的。大多數的雜誌會挑選情境；有些甚至將版面的編排設計、空間安排、文字篇幅等等寄給你。有些則會將原稿寄給你消化吸收。有些會請你挑選情境，並先給他們草圖。大部分委託人喜歡先看看你的東西，再讓你畫最後的定稿。你可以用任何素材作畫，只要畫作能以黑白色調印製。

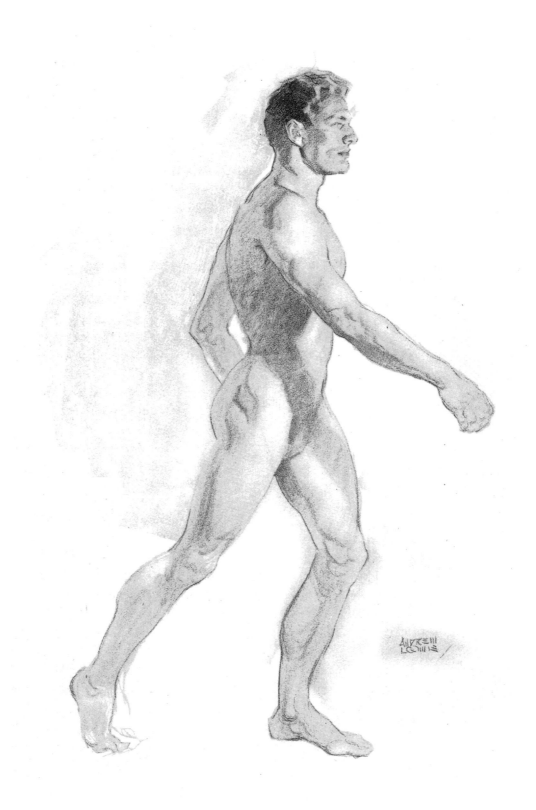

7 向前運動：傾斜的平衡線
Forward Movement: The Tipped Line of Balance

描繪向前運動（任何帶動整個身體往前的動作）的理論，一定都是頂端出現在底部之前。如果要平衡手上的一桿竹竿，手必須順著竹竿頂端的移動。如果竹竿頂端偏向那一方，就必須將底部朝同一個方向、以同樣的速度移動，竹竿的頂端與底部才能維持傾斜的角度不變。速度愈快，傾斜角度愈大。

向前運動的人體也是。畫一條線穿過向前運動的人體中間，傾斜的角度就和竹竿完全一樣。如果把原本垂直的尖椿籬笆，想像成全部都是傾斜平行的尖椿，就能清楚領會向前運動的平衡線了。122頁和123頁是以高速鏡頭拍攝的一系列照片，因為電影攝影機其實速度太慢，無法定住動作而複製「靜止」狀態並放大。照片拍攝時間只有纖毫差距，串在一起後能呈現運動的進展。我尤其希望系列照片中的人體都保持同樣大小。這些照片透露許多跑步或走路時的狀況，以肉眼來看並不明顯。

移動的力學

行走或跑步時，只要維持同樣的速度，平衡線會持續往前傾斜，而速度加快時，則傾斜得更厲害。這種變化很難辨認得出來，因為移動的手臂和雙腿會分散我們對動作的注意。身體一定往前傾，才能踏出正常的一步。平衡是落在往前的那一腳。向前的動力則來自後腳。手臂的動作和雙腿相反，因此當左腳向前時，左臂會往後。步伐的中心表現的動態最少。留意123頁的最後一張照片。這張照片的模特兒靜止不動，但企圖做出移動的姿勢。你一眼就能看出這個姿勢多麼沒有說服力。這不是模特兒的錯，而是因為這個姿勢沒有表現出向前運動的重要原則。沒有考慮到傾斜的平衡線，畫出來的動作就不會讓人有向前運動的感覺。這樣的畫作，無論人體結構多麼正確無誤，都會像用線牽動的傀儡。

可以在畫紙輕輕打上傾斜線，再根據這條線畫出人體。嚴格來說，腳跟絕對不能落在頭的正下方，而應該在頭的後方，才能有移動的感覺。承擔重量並推動身體的那一腳，都是落在平衡線的後方。

我們把走路這個動作想像成以髖部為中心，用腳畫出一個弧形。實際的情況卻是以腳為中心，用髖部畫弧形。每一步都是在中心的上方做出扇形的移動。離開地面的那一腳，從髖部起以弧形向前擺動，而在地面的那一腳，弧形則正好相反。我們往前行走時，狀況就是這樣：腳帶動身體，身體帶動腳，腳帶動身體，身體帶動腳。腿只要一落在地面，就接替這個工作，而另一條腿則放鬆並隨著動力而向前擺動，直到又接替工作為止。兩種動作同時進行。

承擔重量的腿則挺直，經過髖部下方後，膝蓋彎曲，然後腳跟提起。放鬆一側的髖部和膝蓋則往下降。照片清楚說明這個過程。放鬆的腿在向前擺動時，膝蓋是彎曲的。一直要到超過另一邊的膝蓋之後才會挺直。這一點從走路姿勢的側面看得尤其清楚。在步伐的兩端，雙腿都相當筆直。這裡又出現上一章提到的揮動曲線矛盾了，也就是雙腿在動作的開始與結束，最能表現出動作的感覺。尤其要注意相片中女子的頭髮飛揚，為跑步姿勢更添動感。此外，女子跑步時手臂彎曲，但走路時卻是自然垂下擺動。

▋ 以相機捕捉真實

走路和跑步的姿勢盡量以實際動作的照片為依據。拍這樣的照片是很划算的，而這裡提供的照片，在緊要關頭拿來參考也是很有價值的。要拍到跨出一步的所有動作，需要用高速攝影機拍攝連續鏡頭，將一張張的照片翻印成實際大小。我認為大可不必如此，仔細研究接下來的兩頁應該已經足夠。

從畫人體模型姿勢開始。如果可以，用一連串的小幅骨架速寫，完整呈現一步的所有動作。在畫走路姿勢的背影時，記得人體後方那條推動的腿，在腳跟離開地面之前是筆直的，而腳跟和腳趾是由彎曲的膝蓋提起的。

畫家使用相機是個頗具爭議的話題。不過當今畫家在動作、表情以及戲劇詮釋方面的要求相當嚴格，如果利用相機就能輕易取得實際的知識，選擇憑空捏造這些東西似乎

就有些可笑了。我不欣賞那種近似照片的畫作，但我也討厭那種企圖表現可信有活力、但實則因為畫家的無知或怠惰而呆滯空洞的畫作。可以藉由照相機獲得有用的東西，這一點已經是畫家使用相機的充分理由。

正如先前提到的，你的知識來源是無形的。為什麼要折磨模特兒，長時間努力擺出輕快活潑的微笑？沒有人可以長時間維持這樣的姿勢。使用相機五分鐘而掌握到的微笑，要比花上五年，光靠眼睛企圖「捕捉」到的還要多。四肢移動的速度快得肉眼無法記錄，表情的變化稍縱即逝，相機是抓住這些，讓我們可以時時研究的方法之一。

光是臨摹是不可饒恕的罪惡。如果沒有自己的東西可以添加，沒有自己的感覺，沒有改變的欲望，而且滿足於這樣的技術處理方式，那就拋開鉛筆和畫筆，只用相機就好。你會遇到很多情況是除了模仿，不知道還能做什麼，但是當你試圖透過日益進步的技能知識，表達自己的感覺和喜好時，這樣的情況會愈來愈少。

可以把相機當成配備的一部分。但只要當配備就好──不是目的，只是手段，就像人體結構的知識只是一種手段。雖然這樣說有些不妥，但我認識的成功畫家各個都有相機，還會拿來用。我認識的許多畫家還是攝影高手，自己拍照之後拿來作畫。大部分是使用小型相機，或是偷拍用袖珍型相機，再放大洗出來。相機保存了工作室外面的資料，大大擴展他們的視野。如果還沒有把相機納入「方法」，現在開始存錢買一台吧。

▎運動的精神

繼續說平衡線，有時候這條線可能是彎曲的。那麼，平衡線就有點像彈簧。比方說，一個人可能非常用力地推什麼東西。這股推力會使人體往後仰。還有，如果是用力拉，人體則會往前彎。跳舞的姿勢可以用這種曲線發展，搖擺的人體也是。移動可能筆直如箭，或者彎曲如衝天炮的路線。兩者都隱含強大的動作感。

畫中的必要特質，就是運動的「精神」。如果老是坐在椅子上，不可能成為成功的畫家，如果你畫的人體始終靜止不動，畫作也不可能成功。你接到的要求十有八九都需要畫到動作。藝術買家喜歡動感。動作給作品增加精氣活力。有些知名畫家不久前曾透露，身上披掛衣飾的人體，就跟第一次世界大戰末期所謂的「新女性[1]」（flapper）

注1
指1920年代西方新一代的女性。她們穿短裙、梳妹妹頭髮型、聽爵士樂，張揚地表達他們對社會舊習俗的蔑視。本書成書時間為1943年，因此作者認為「新女性」已經過時了。

一樣過時了。我們的時代是動作的時代，不能交給模特兒自行發揮，你應該認真思考：「我該怎樣安排她，讓這幅畫發聲？」

答案並不容易，因為這是感覺和詮釋的問題。時下雜誌的封面女郎不能只是甜美而已，還必須充滿活力，除了坐在你面前等著被畫之外，還得做點什麼。她不能只是拿著什麼東西；雜誌封面女郎拿著的東西，從貓狗到情書什麼都有。讓她游泳、跳水、滑雪穿過紛飛的大雪。做什麼都好，就是別靜止不動。

情勢已經改變，原因可能出在相機和照相技術。這不代表素描就不能跟相機習作一樣重要。僅僅十年前，畫家尚未充分了解動作隱含何種驚人的趣味。畫家沒有見過在千分之一秒拍下的照片，絕對想不到自己也可以做到。不僅雜誌封面，任何畫作有了理想的動作，就增加了賣出的潛力。要畫出適當的動作，就得找出應該是什麼樣的動作，然後像研究人體結構、明暗，或是任何繪畫流派一樣，仔細研究。

▎對比與想像力

額外要提醒的就是，動作不要重複太多。如果畫的好幾個人都在走路，除非是士兵行軍，否則走路的樣子不要太類似。有意思的動作來自對比。你能做到的各種變化都有必要。如果一個人物超越一個靜止不動、或移動緩慢的人物，會顯得移動速度更快。

同樣重要的就是處理群體的動作：交戰中的士兵，聚在一起的賽馬、四散逃逸的避難人群。挑出一、兩個為關鍵人物，在這上面傾盡全力，剩下的再加以分類集中。如果每個都同樣精雕細琢，就會變得單調乏味。戰爭畫應該聚焦前景的一、兩個角色，其餘就成為陪襯。用這種方法讓主角充滿動作是穩妥的處理方式，因為對群眾的個體花費太多心力會造成混淆。一整個團體要比許多個體更有力。

有個小祕訣一定要學會，才能捕捉到其他方式無法獲得的姿勢，比方說，落在半空中的人體。依照自己的想法在地板上擺出姿勢。找個平坦的背景，把相機放在人體的上方往下拍攝。先找出模特兒的頭，雙腳的位置，或是任何你希望模特兒做的樣子。

我曾經拍過一個燕式跳水（swan dive）的主題，讓女模特兒仰躺在椅子上，我從桌子上往下拍攝。你可以用這種方式拍攝人體，然後在翻轉過來。從非常低或非常高的視

角拍攝，或許就能拍到許多看似不可能的動作。這些一定要做得很有技巧。畫家可以忽略落在照片背景上的陰影，但攝影師不行。

運用想像力或模特兒以相機多做實驗。如果可以畫出好作品，那很好。如果可以增加令人信服的動作，那就再好不過了。

走路姿勢的快照

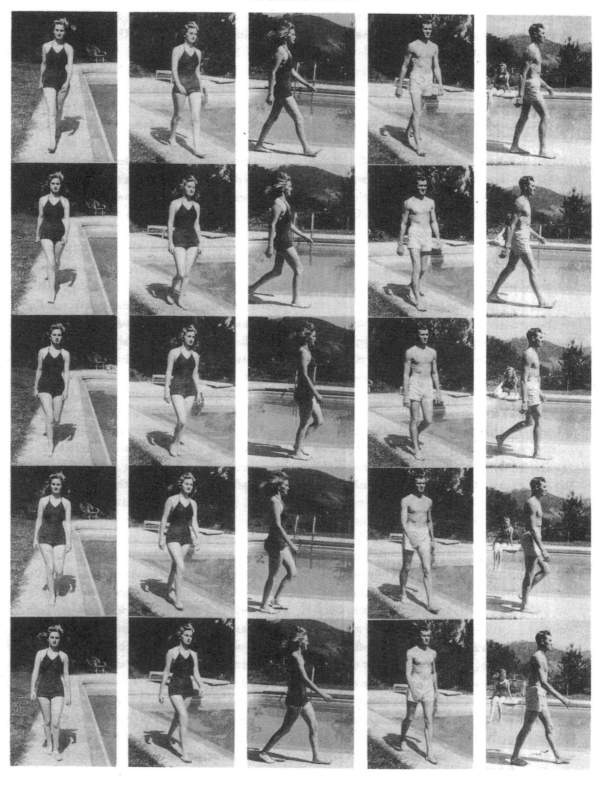

跑步姿勢的快照

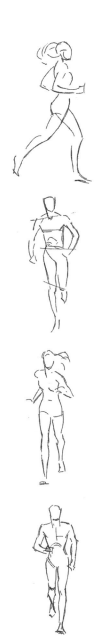

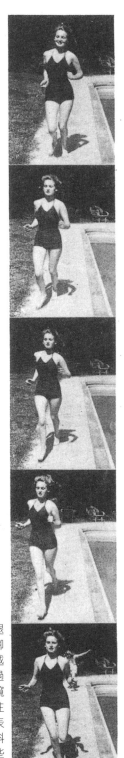

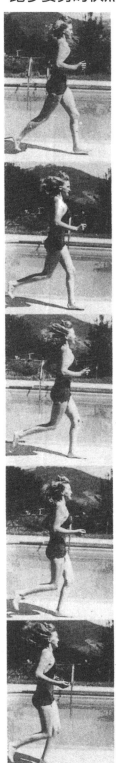

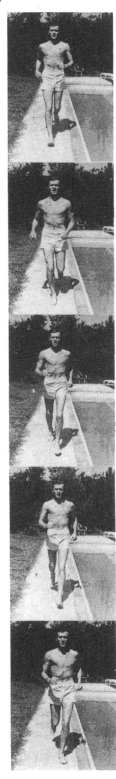

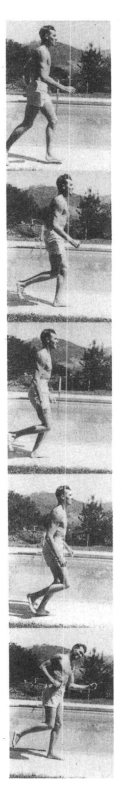

切記！手臂移動的方向和腿相反。前腳踩穩之後，後腳才會離開地面。手臂超越髖部的同時，膝蓋也超越過去。承擔重量的那一腳，髖部較高。腿離地時，膝蓋往下。在步伐的兩端，最能表現動作。平衡線永遠是傾斜的。依照上方的例子，畫些簡略草圖。

傾斜的平衡線

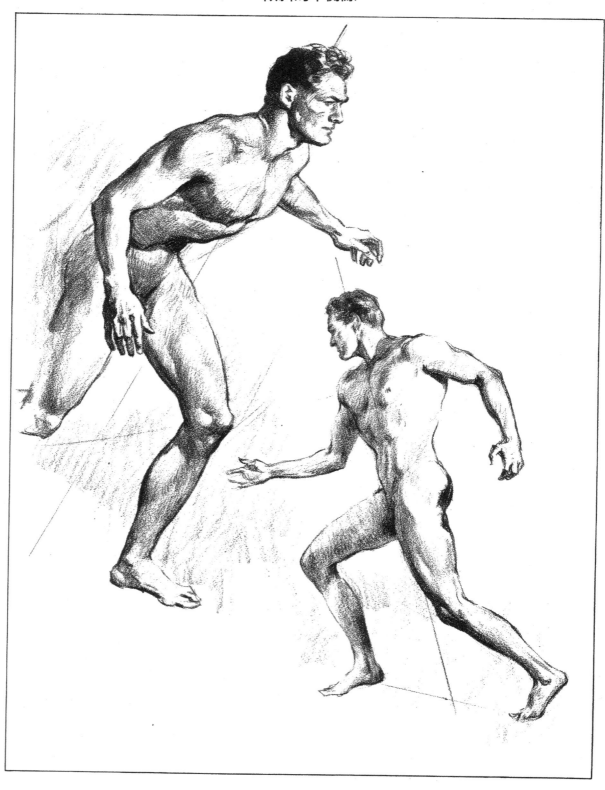

反彈運動

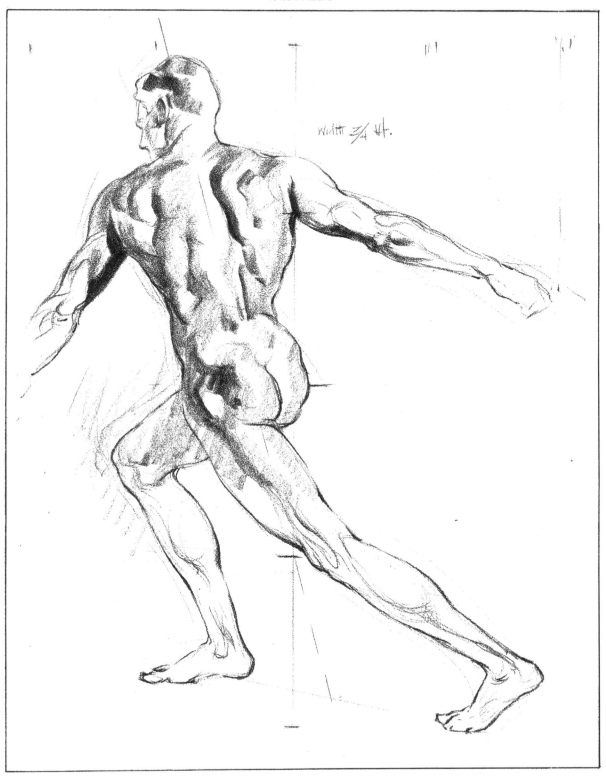

Width 3/4 Ht.

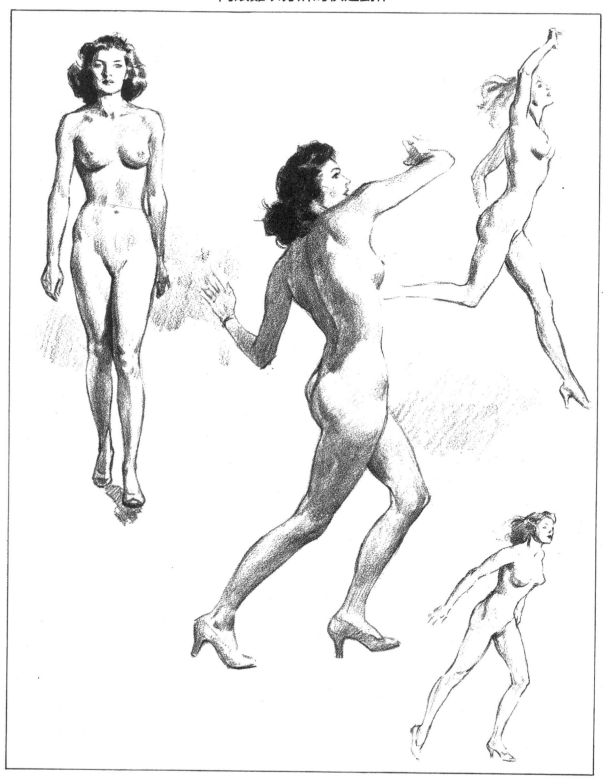

扭轉向前的運動

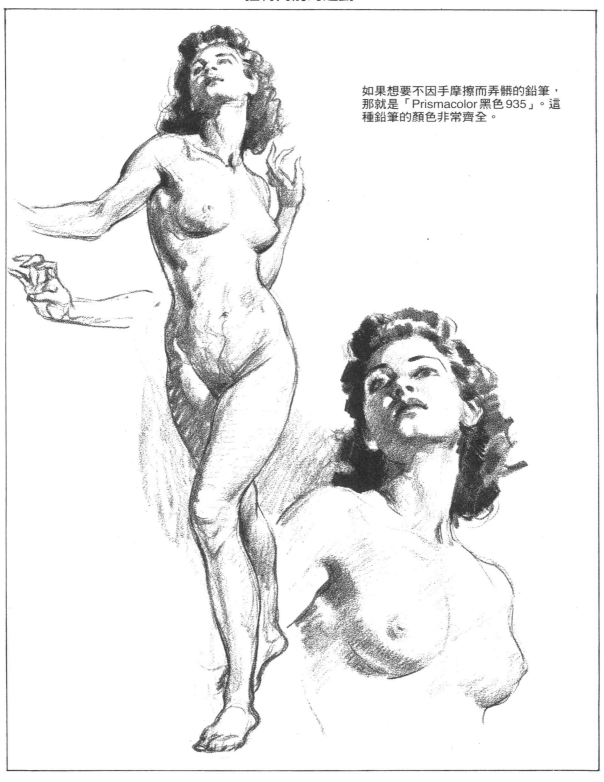

如果想要不因手摩擦而弄髒的鉛筆，
那就是「Prismacolor 黑色 935」。這
種鉛筆的顏色非常齊全。

從頭到腳的運動

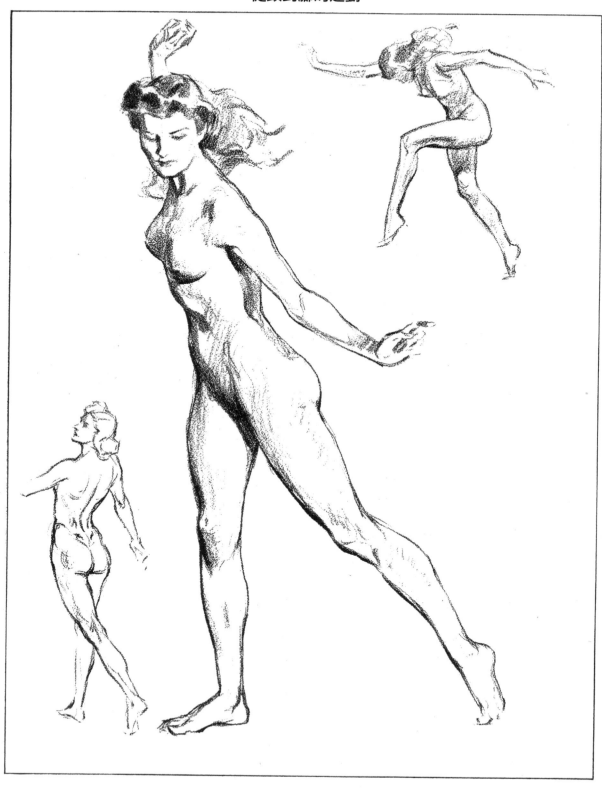

快速運動

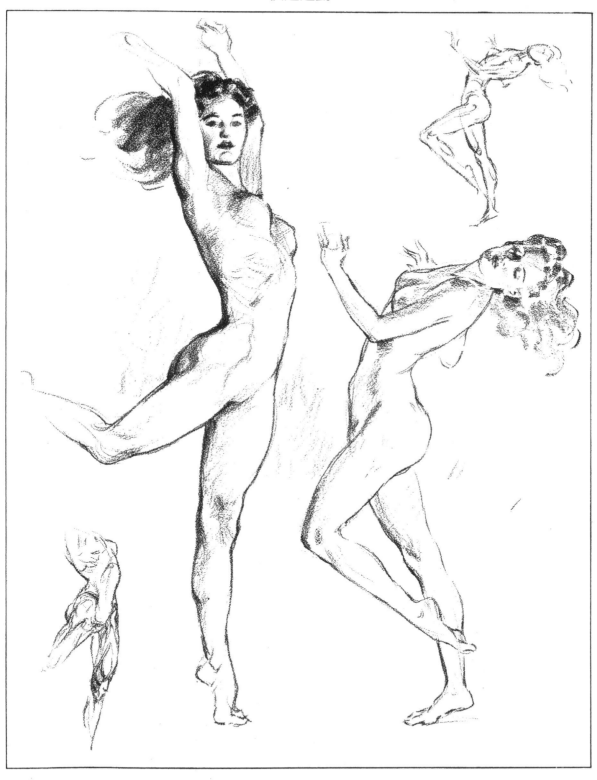

後腳的推力

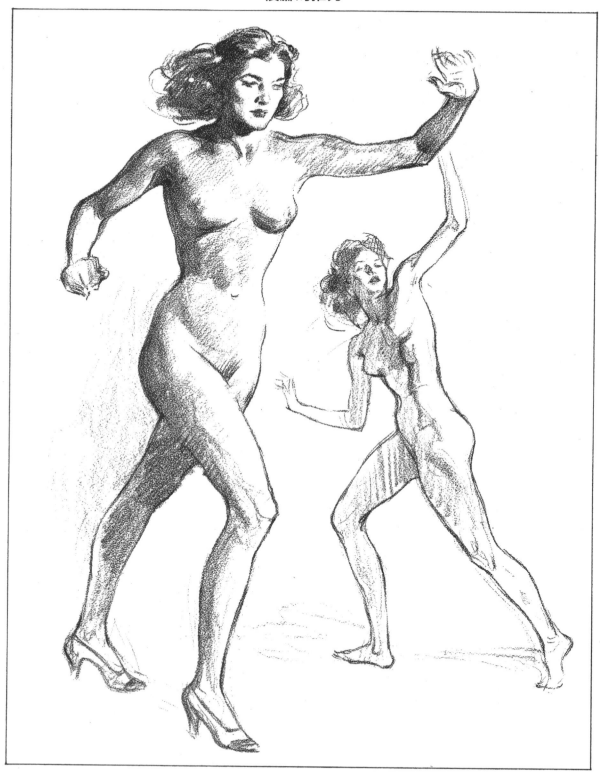

典型問題
任職於藝術設計公司的典型問題

你被召到管理部門。

「早安，是我找你來見桑德斯先生的，我希望你直接從他這裡得到資訊。」

桑德斯先生：「長話短說，我正在籌備一家包裹快遞公司。我們一開始有一隊新的貨車車隊。全部漆成鮮豔的紅色。公司名稱叫作『桑德斯快捷服務』；公司口號是『無論何時、何地、何物，使命必達』。我們想要設計一個商標，放在貨車顯眼的地方，還有廣告及文具上。我們想要類似一個圓圈或三角形，或者在其他形狀的裡面放個圖案。一定要能象徵速度。你可以加入任何圖案，例如翅膀，一枝箭；讓人想到速度的東西都行。但是拜託不要又畫一個有翅膀的信使墨丘利[2]。那太浮濫了。可以設計得莊重，也可以靈巧。我們不能用信差小弟的圖案，因為那不能代表公司。我們員工穿的制服和戴的帽子都會用上商標。麻煩用鉛筆畫幾個構想草稿。」

注2
羅馬神話中，為眾神傳遞訊息的使者。他的形象一般是頭戴一頂插有雙翅的帽子，腳穿飛行鞋，手握魔杖，行走如飛。

- 拿出一、兩張最好的草圖，用黑白兩色做出成品，方便做線條凸版（line cut）。不要用中間色調。一定要非常簡單。
- 用黑色和一、兩個其他顏色做出平面設計，可以放在貨車上。
- 設計一個小型貼紙，可以貼在包裹上。這個設計會加入商標和文字，「桑德斯快捷服務，送貨迅速安全」。尺寸縮小到 2 英寸乘 3 英寸。
- 設計一些直接付郵的明信片，以備不時之需。這些都應該要簡單，新穎，引人注意。

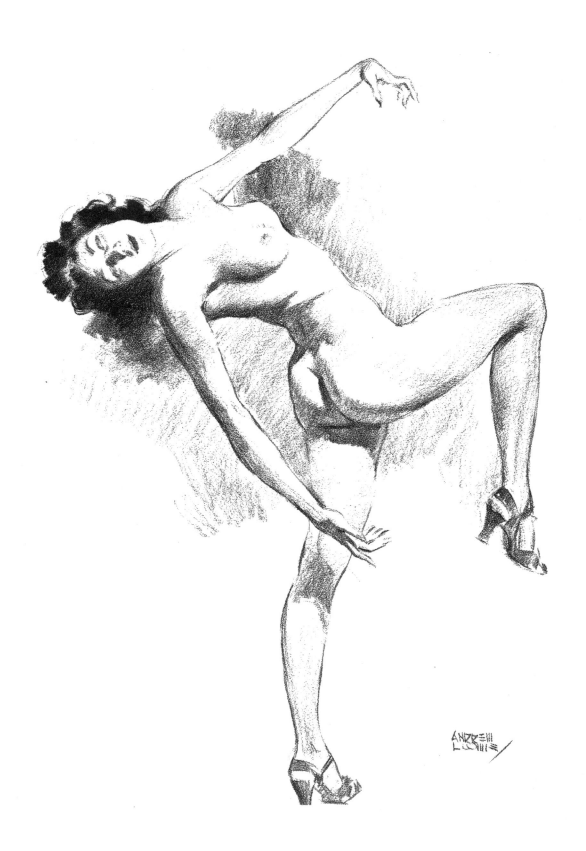

8 平衡，韻律，與表現
Blance, Rhythm, Rendering

平衡是我們每個人必定具備的身體特質。如果把一個人畫得失去平衡，我們會下意識地覺得不舒服。我們的本能就是將任何搖搖晃晃，可能傾倒的東西牢牢擺好。留意一個母親身手多麼迅速地抓住搖搖欲墜的小孩。一幅畫如果失去平衡，觀看者很快就看得出來，而無能為力的感覺會造成負面的反應。

平衡是平均分配人體或任何東西的重量。如果我們傾向一側，一隻手臂或一條腿就會朝相反方向伸展出去，抵銷重量在單腳或雙腳（平衡線的中央分段點）分配不均的情況，也就是平衡線的中央分段點。如果單腳站立，重量的分布一定像旋轉的陀螺。而人體就會像個三角形。如果是雙腳站立，就形成一個方形的重心底部，而人體則像一個長方形。但這一點不能只看字面上的意思，因為手腳可能會從三角形或長方形冒出來，不過貫穿三角形或長方形中間的分段線，會顯示兩側的體積相近。

當你用真人模特兒，不管是直接素描還是拍照，模特兒都會自動保持平衡狀態，那是不由自主的反應。但是靠想像畫動作時，就得仔細留意平衡了。這一點很容易忘記。

在討論韻律的問題之前，必須先考慮到繪圖的基本原則。本書接下來的內容會提到不同工具的描圖建議。技巧是獨立的特質，沒有人可以斷定今日盛行或成功的技術方法，到了明天是否還是一樣成功。不過，繪圖的基本原理，與其說是畫在畫紙或畫布上的筆觸，倒不如說是為了特定的複製方式而巧妙表現正確的明暗，以及對於使用色調與線條的恰當位置有清楚的概念。

我相信135頁的兩幅圖就足以說明清楚。第一幅圖中，色調是線條的陪襯，而另一幅圖正好相反，線條則是色調的陪襯。這就給你兩個出發點。動手作畫時，你可以明確決定畫成純粹的線條畫，或是結合線條與色調（其中一樣是另外一樣的陪襯），或是純粹的色調畫，如136頁的例子。我建議不要局限在單一技法，不要所有作品都以同

樣的方法處理。嘗試用蘸水筆加墨水，用炭筆、畫筆、水彩，或是任何你想用的素材畫線條畫。使用不同的處理方式及工具的經驗愈多樣，在成為職業畫家時，視野就愈寬廣。

如果在畫一幅習作，先決定這幅習作最想做到什麼。如果是明暗，那就畫幅細緻的色調畫。如果是結構、線條、比例，或人體結構，下筆時就要牢記這些。如果是姿勢的提案，速寫比工筆畫更好。重點是如果想要精細或有色調的表現方式，那就要多費心力。只是表現一點動作的話，則不需要那麼費力。如果客戶想要的是速寫，記得只畫個速寫就好，留點東西在完成最後定稿時可以添加上去。

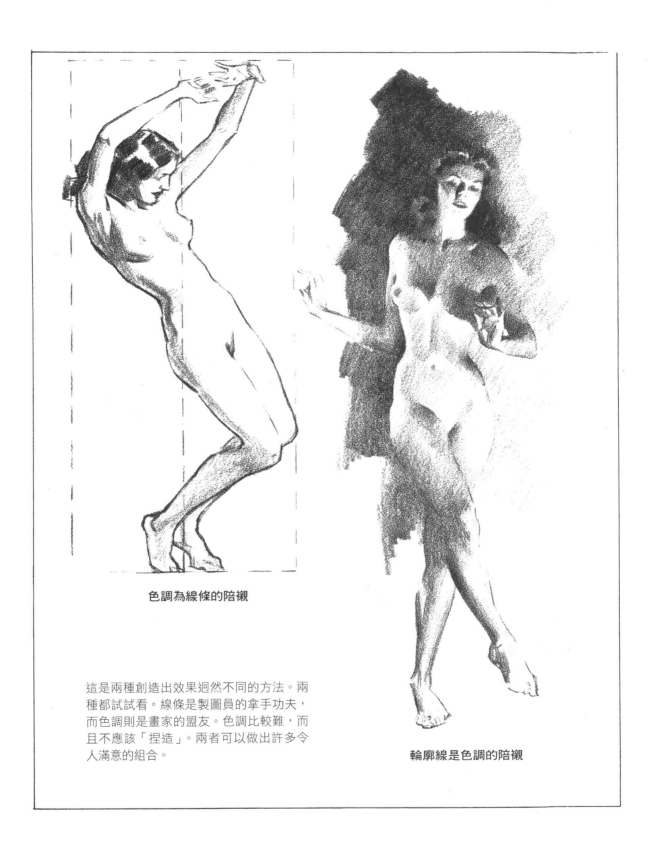

色調為線條的陪襯

輪廓線是色調的陪襯

這是兩種創造出效果迥然不同的方法。兩種都試試看。線條是製圖員的拿手功夫，而色調則是畫家的盟友。色調比較難，而且不應該「捏造」。兩者可以做出許多令人滿意的組合。

以色調及重點強調畫出形體輪廓

強調結構

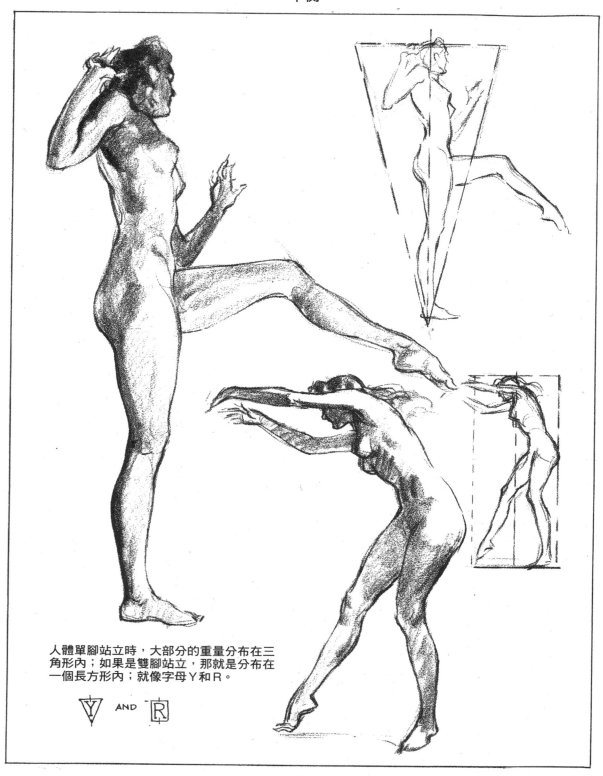

人體單腳站立時，大部分的重量分布在三
角形內；如果是雙腳站立，那就是分布在
一個長方形內；就像字母Y和R。

Y AND R

平衡

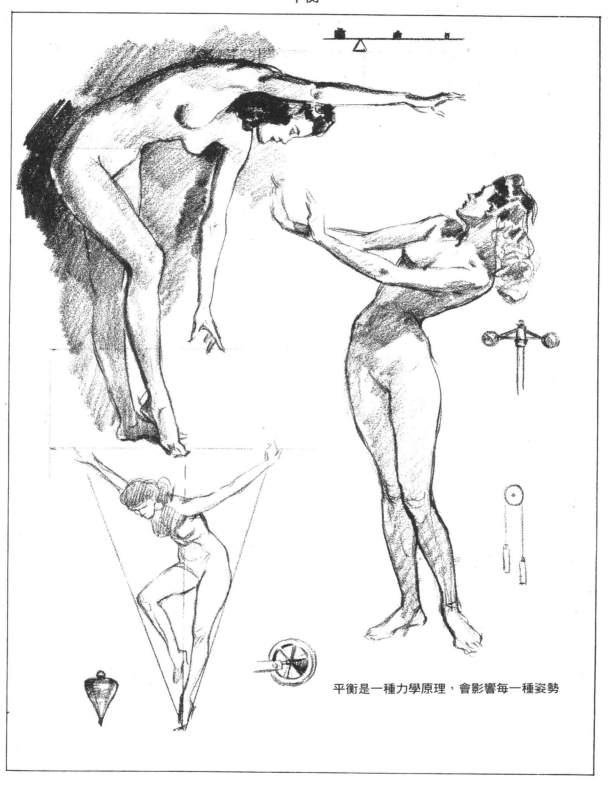

平衡是一種力學原理，會影響每一種姿勢

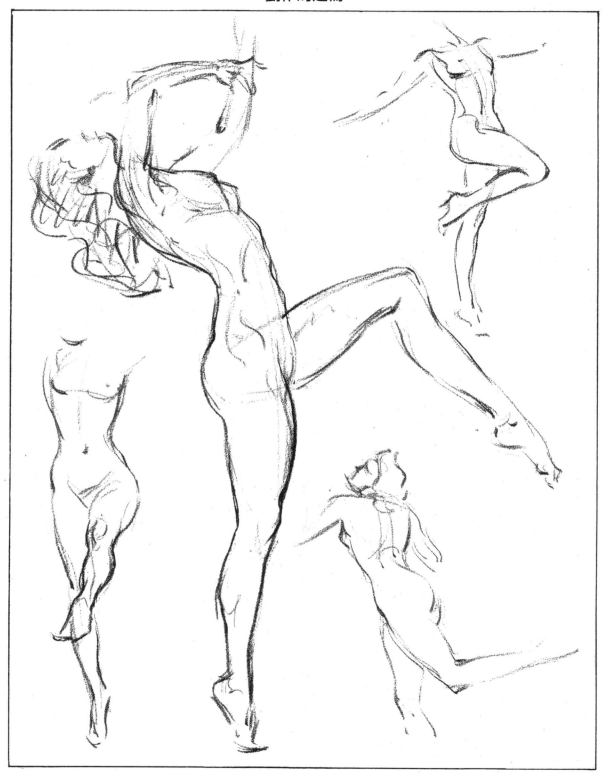

▌韻律

韻律的感覺對人體素描極為重要。可惜也是最容易忽略的東西。我們在音樂中感受到節奏和韻律。在繪畫中，差不多也是一樣。嚴格來說，韻律是線條持續「流動」，形成一種整體、優雅的感覺。

我們稱線條或輪廓線上這種韻律性重點為「挑起」（picking up）。從物體的一面觀看時，一條邊線的線條，會先挑起再順著另一個輪廓線延伸。接下來的幾幅畫或許可以視為範例。仔細尋找這種韻律線的現象，就會發現各種自然物體都存在這種美，如動物、花、草、樹葉、貝殼，還有人體。

我們意識到在宇宙中跳動的韻律，從原子開始，以星辰終結。韻律代表重複、流動、循環、波動，全都和統一的計畫或目標有關。畫中的韻律感，除了抽象的意義之外，還有線條的「一氣呵成」，就像各種體育活動的動作。

板球投手或高爾夫選手、網球選手，或是其他運動員，一定都精通流暢的「貫徹到底」，才能產生韻律。讓線條順著立體形狀延續下去，觀察線條變成韻律圖的一環。一幅畫若是看上去笨拙鄙陋，問題有可能出在缺乏「貫徹到底」。動作笨拙或畫作笨拙是因為缺乏韻律，導致動作姿態不平衡、狼狽混亂。

▌三種基本韻律線

有幾種基本的韻律線是我們可以時時留意的。第一種是霍加斯曲線（Hogarth line of beauty）。這種線條朝一個方向優雅曲折，之後又翻轉過來。以人體形狀來說，這種曲線處處可見：脊椎的線條，上唇，耳朵，頭髮，腰與髖，以及從腿到踝的側面。這種線條就像字母S的變形。

第二種韻律線是螺旋狀，從一點開始，然後繞著這一點以環狀延伸的方式旋轉。這種韻律線在海螺、漩渦或風車最明顯。

第三種韻律線稱為拋物線，就是一條線綿延彎曲，形成一個大的弧線，就像衝天炮竄升的路線。這三種線條是大部分裝飾的基礎，也可以做為構圖的基礎；差不多也是所

有優美動作的成分，因此在畫到動作時，一定要仔細斟酌。動物的韻律線很容易觀察得到，因此也很容易理解。

韻律也可能強而有力，就像拍打海岸的浪潮；也可能溫和且綿延不斷，有如池塘裡的漣漪。反覆出現的韻律會觸動我們，或是給我們一種平和寧靜的感覺，神清氣爽。

所謂的「流線」（streamline），就是將韻律套用在醜陋的外形上。這種原理的商業應用一直相當成功。火車、輪船與汽車，飛機和家電用品，種種線條都是建立在這種最早從大自然發現的概念，如魚類、鳥類，以及所有動作靈活的生物。

基本的韻律線條

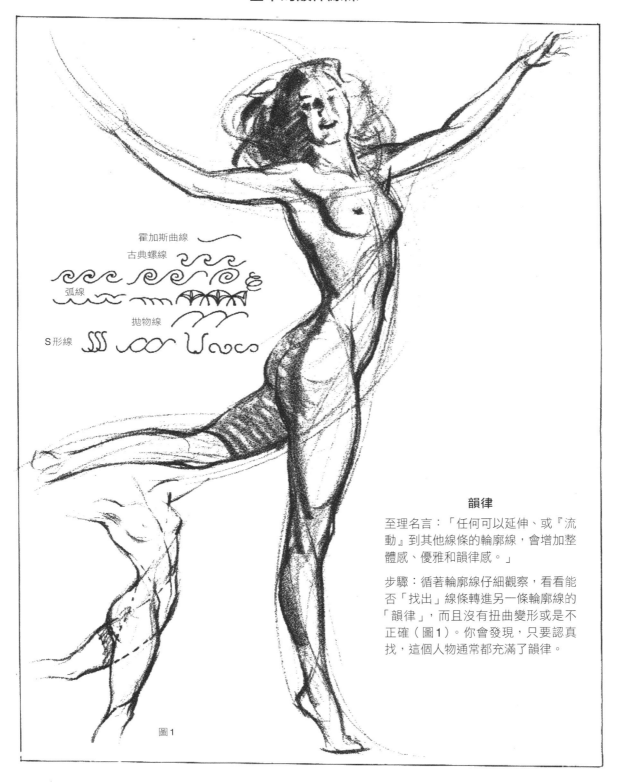

霍加斯曲線
古典螺線
弧線
拋物線
S形線

圖1

韻律

至理名言:「任何可以延伸、或『流動』到其他線條的輪廓線,會增加整體感、優雅和韻律感。」

步驟:循著輪廓線仔細觀察,看看能否「找出」線條轉進另一條輪廓線的「韻律」,而且沒有扭曲變形或是不正確(圖1)。你會發現,只要認真找,這個人物通常都充滿了韻律。

韻律

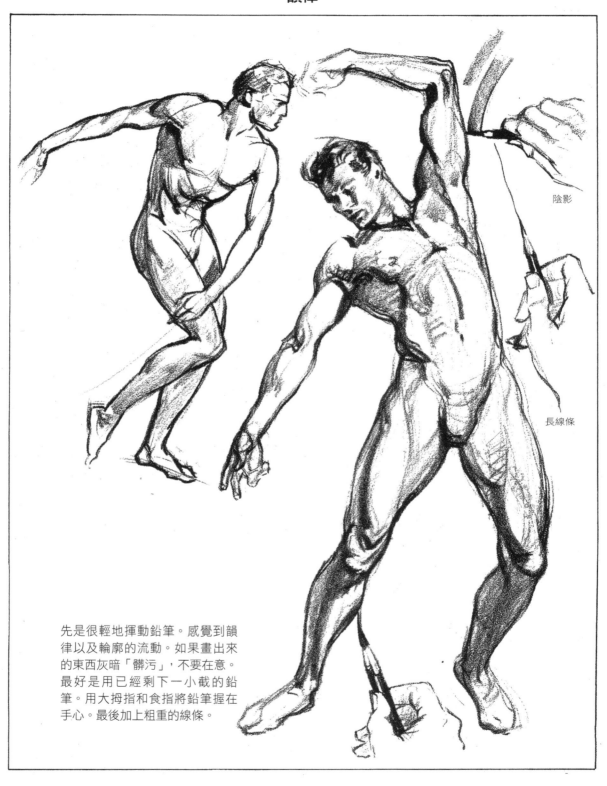

陰影

長線條

先是很輕地揮動鉛筆。感覺到韻
律以及輪廓的流動。如果畫出來
的東西灰暗「髒污」,不要在意。
最好是用已經剩下一小截的鉛
筆。用大拇指和食指將鉛筆握在
手心。最後加上粗重的線條。

韻律線交會

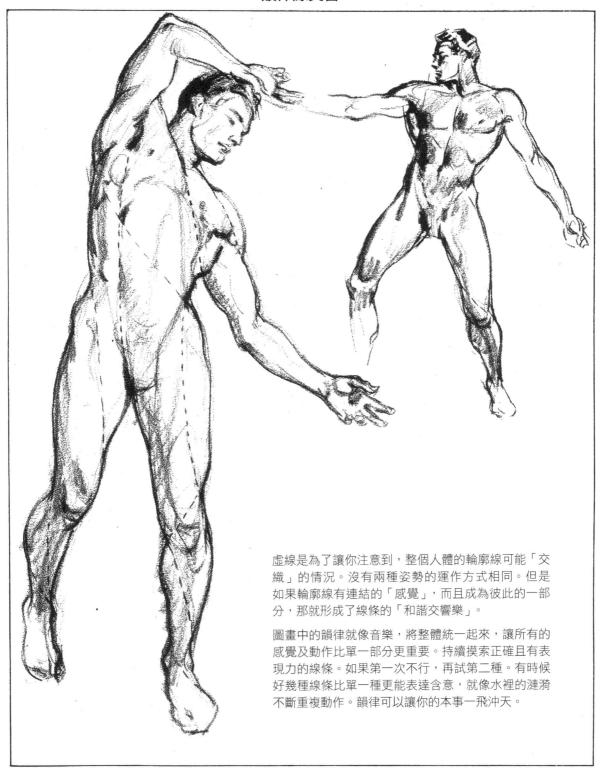

虛線是為了讓你注意到，整個人體的輪廓線可能「交織」的情況。沒有兩種姿勢的運作方式相同。但是如果輪廓線有連結的「感覺」，而且成為彼此的一部分，那就形成了線條的「和諧交響樂」。

圖畫中的韻律就像音樂，將整體統一起來，讓所有的感覺及動作比單一部分更重要。持續摸索正確且有表現力的線條。如果第一次不行，再試第二種。有時候好幾種線條比單一種更能表達含意，就像水裡的漣漪不斷重複動作。韻律可以讓你的本事一飛沖天。

揮動曲線

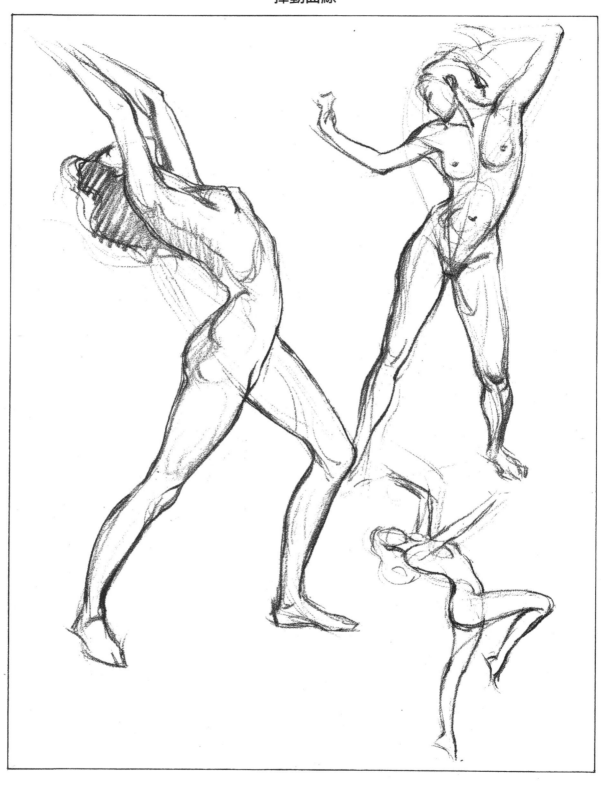

輪廓線與輪廓線之間的關係

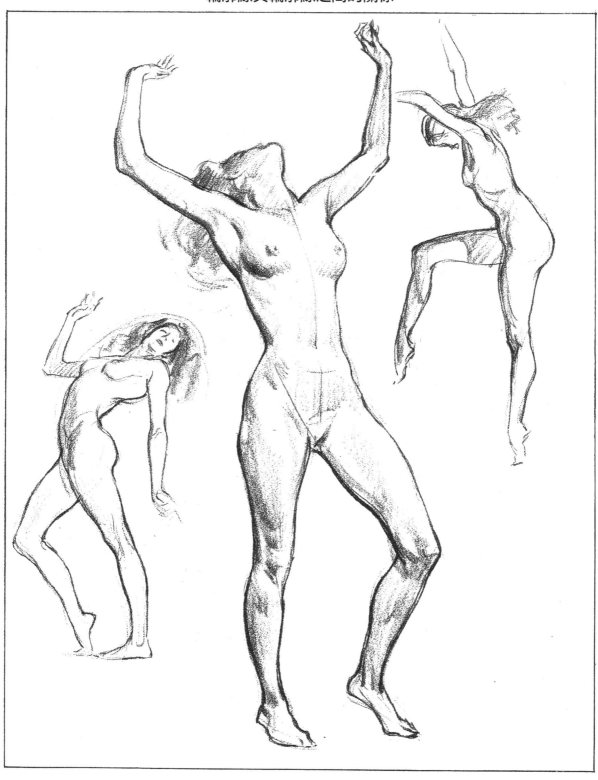

不用線條，由陰影色調塑造輪廓

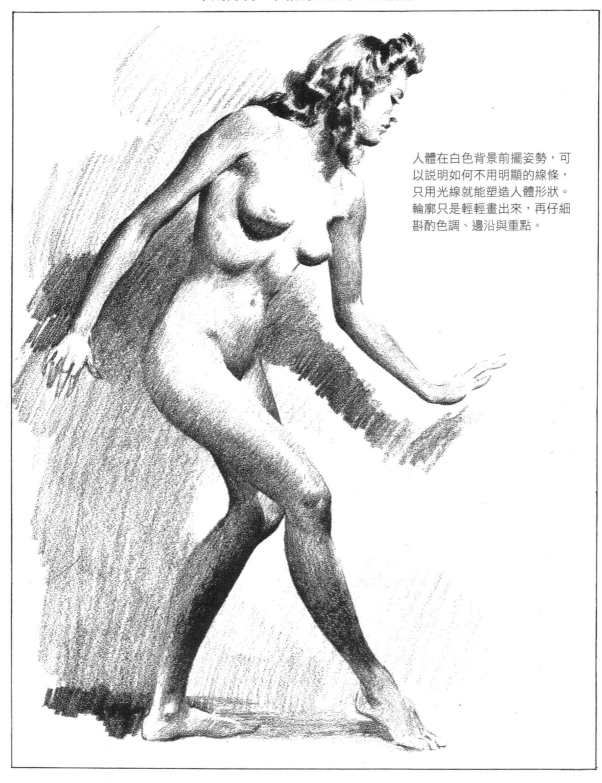

人體在白色背景前擺姿勢，可以說明如何不用明顯的線條，只用光線就能塑造人體形狀。輪廓只是輕輕畫出來，再仔細斟酌色調、邊沿與重點。

典型問題
廣告公司業務經理的典型問題

「你的作品引起我的注意，」一家廣告公司的經理說，「就我目前看到的來說，我非常喜歡。我有個石油公司的新客戶，對這個客戶，我們一定要有新的作法。我想採用這個領域的新人，而且一定要優秀。我們會徹底涵蓋所有廣告媒體，不過第一棒是由一系列的戶外廣告海報開始。要不要把這個系列交給你，就看你拿出來的草圖和速寫表現如何了。我們願意給適合的人選每張海報500美元，這個價錢包括所有初期的預備工作。產品的名稱是史巴可旋律汽油。一開始，我們想了幾個標題：『將你的汽車轉到史巴可旋律吧；到處都聽得到……史巴可旋律；史巴可旋律讓每輛汽車都美妙悅耳；轉身擁抱史巴可旋律；永遠與史巴可旋律同步；讓你的汽車高唱史巴可旋律；時時刻刻都是史巴可旋律；與史巴可旋律同調。』你會發現我們都是從音樂術語發想，所以我們很樂意考慮任何聯想到旋律和汽油的點子。」

戶外海報的寬度是高度的2¼倍。在描圖紙上畫幾張表現概念的小幅草圖，用來舉例說明。不必畫出汽車或發動機，不過一定要記住這是汽車燃料。海報上一定要出現「汽車燃料」。你可能會想在海報的最下面加上一行字：「美國最佳汽車燃料。」整幅海報為寬四張、上下兩張半。那半張可以在上端，也可以在底部。兩張紙的連接處盡量避免切過臉部。如果臉非常大，注意連接處不要切過眼睛。有時候那些紙張的顏色略有差異，但又不能寄望能夠貼得稍遠一些。

以彩色速寫的方式找出最好的構想。海報速寫的尺寸是10英寸乘22.5英寸。海報四周的留白為上下各約2英寸，兩側3英寸。

關於設計，我不會建議哪些該做，但會建議哪些不該做。

- 名稱「史巴可旋律」不要太小。
- 不要在深色背景放深色的字。

- 不要在淺色背景放淺色的字。

- 找幾種不錯的字體範本；不要「自創」。

- 字體盡量簡單易讀；不要花俏。

- 不要自己捏造人體；找些好的範本。

- 人物不要畫得太小或太多。

如果想要實驗，可以畫出完稿海報：尺寸為16英寸乘36英寸，或是20英寸乘45英寸。上下塗上至少2英寸的白邊，兩側留3英寸以上。

把成果留下來當範本。

9 跪，蹲，坐
The Kneeling, Crouching, Sitting Figure

這一章著重的是動作以外的特質。幾乎所有的感覺都可以用一個坐姿表達。坐姿可以是警覺或鎮定、疲憊、沮喪、咄咄逼人、膽怯、冷漠、不安、無聊。每一種各有不同表現方式。自己坐下或是找別人坐下，看看要如何生動表達每一種情緒。

這時候最為重要的就是明白，人體的重量從雙腳移到臀部、大腿、雙手、手肘、背部、頸部及頭部。同樣重要的就是要正確理解，遠處的四肢在透視下比正常為小。在這些姿勢中，四肢成為支柱或支撐，而非完全是輔助。脊椎通常會朝著支撐放鬆成凹狀。當你坐在地板上，一隻手臂通成會形成支撐，而脊椎會朝支撐的肩膀放鬆。一邊的肩膀高，一邊往下降；髖部往支撐的方向傾靠；重量由臀部的一側承載，即支撐的手臂那一側。

坐在椅子上時，脊椎可能由S形變成C形。重量由大腿和臀部承擔。兩者都大幅變平，特別是女性的大腿。而頭部懸在身體上的姿勢應該要仔細安排，因為攸關姿勢傳達的感覺。繪圖者必須決定坐姿要挺拔還是放鬆。記住，人體一定會受到萬有引力的影響；一定要有重量，否則沒有說服力。

透視縮減需要細緻觀察，因為沒有兩種姿勢完全相同。每一種坐姿都是新的問題，可能是你以前不曾處理過的。視角、光線、透視的差異，姿勢的無限變化，讓畫畫始終新鮮有趣。我想不出有什麼姿勢比看或畫一個「只是坐著」的模特兒更生動也更無趣的了。對我來說，這表示雙腳併緊貼在地板上，雙臂以類似的姿勢放在椅子扶手上，背部平貼椅背，雙眼直視前方。模特兒可以轉身半對著你，一隻手臂擱在椅背上，雙腳交叉往前伸，或者握住一邊膝蓋。發揮大量的想像力，把乏味的姿勢變有趣。

讓模特兒的整體姿勢、雙手以及臉部表情來說故事。你想讓她表現出生氣蓬勃還是疲倦困乏？如果她坐在餐桌邊，對著未婚夫說話，讓她身體往前傾，聚精會神；如果兩人在吵架，就表現出不悅惱火。

仔細觀察輪廓線彼此交錯的情況，並如實描繪；如果不這樣做，會有一邊的大腿沒有往後縮，手臂有一部分顯得太短或殘缺不全。記住，如果手或腳太靠近相機，在照片上會顯得太大。如果可以，依照透視縮減的人體應該從遠處拍，之後再放大。如果你打算畫肖像，給模特兒找個自然的手勢或姿勢。將椅子轉到不規則的角度，找一個與眾不同的視角，頭部別硬梆梆地挺著。讓她舒適地窩在椅子的角落，雙腿往內縮，甚至縮在身體下，或者雙腿伸長，膝蓋交疊。雙腿的膝蓋不要做出唐突的直角。

一定要刺激自己發揮創意。

蹲

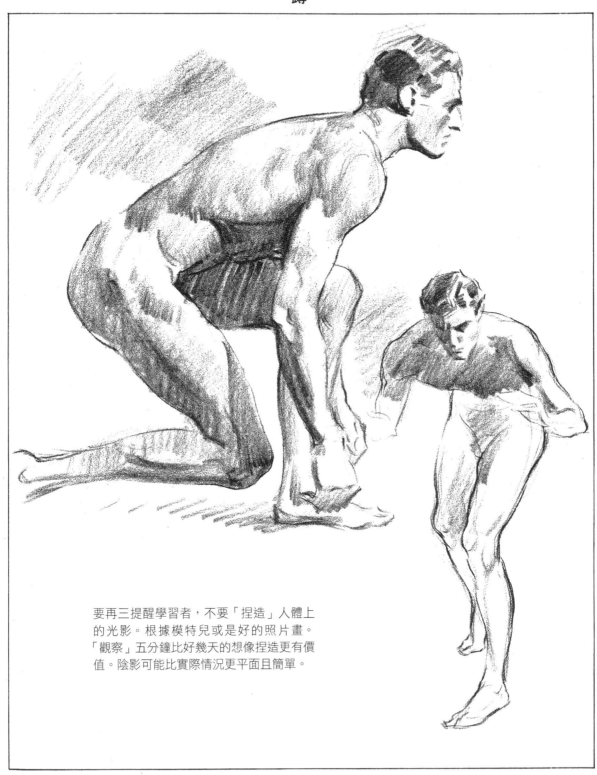

要再三提醒學習者，不要「捏造」人體上
的光影。根據模特兒或是好的照片畫。
「觀察」五分鐘比好幾天的想像捏造更有價
值。陰影可能比實際情況更平面且簡單。

跪與坐

跪姿加旋轉或彎腰

未完成的表現方式可能很有意思

中鋒筆觸技法

鉛筆尖繪圖
上圖：垂直線立體構圖
右圖：類蘸水筆技法

蘸水筆素描

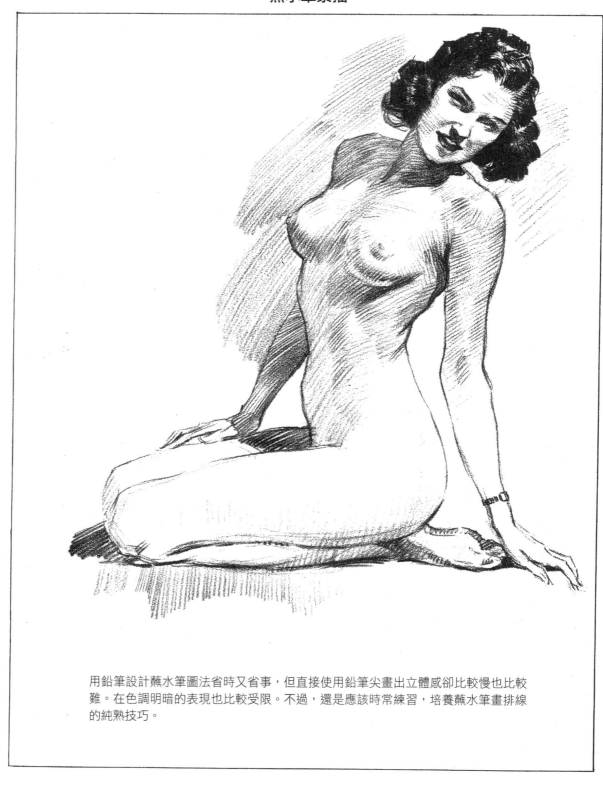

用鉛筆設計蘸水筆圖法省時又省事，但直接使用鉛筆尖畫出立體感卻比較慢也比較難。在色調明暗的表現也比較受限。不過，還是應該時常練習，培養蘸水筆畫排線的純熟技巧。

蘸水筆排線素描

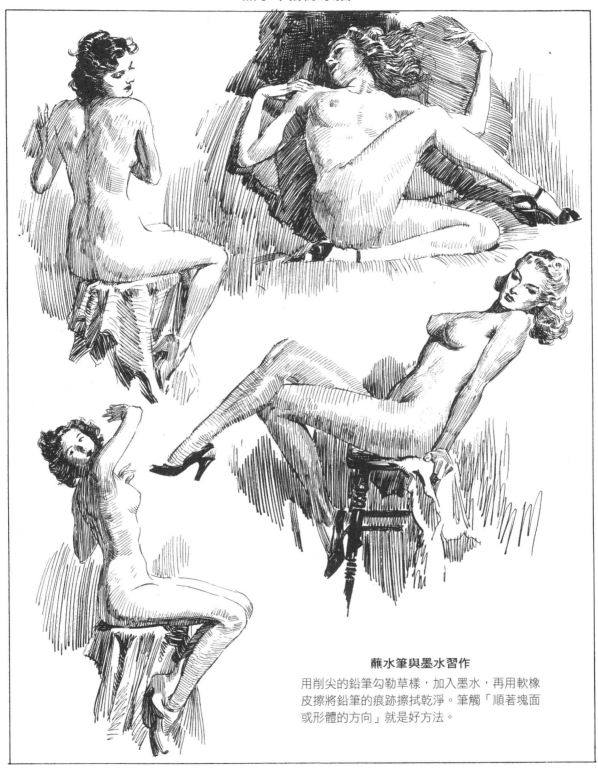

蘸水筆與墨水習作
用削尖的鉛筆勾勒草樣,加入墨水,再用軟橡
皮擦將鉛筆的痕跡擦拭乾淨。筆觸「順著塊面
或形體的方向」就是好方法。

「輕鬆不拘」的筆法

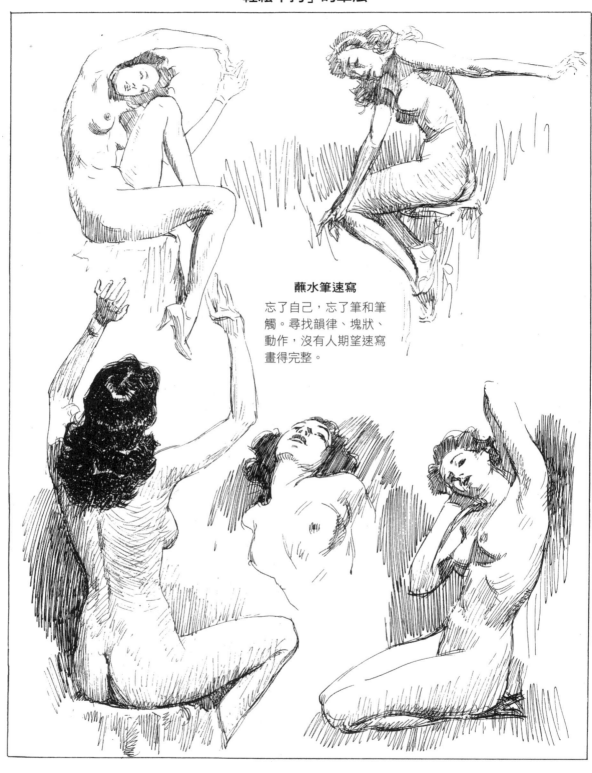

蘸水筆速寫

忘了自己，忘了筆和筆
觸。尋找韻律、塊狀、
動作，沒有人期望速寫
畫得完整。

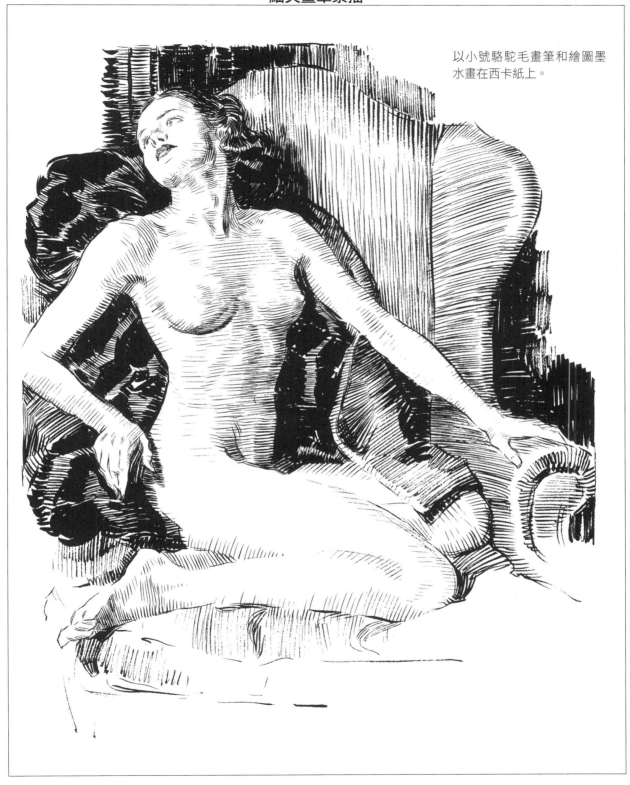

以小號駱駝毛畫筆和繪圖墨
水畫在西卡紙上。

墨水加鉛筆，畫出完整的明暗

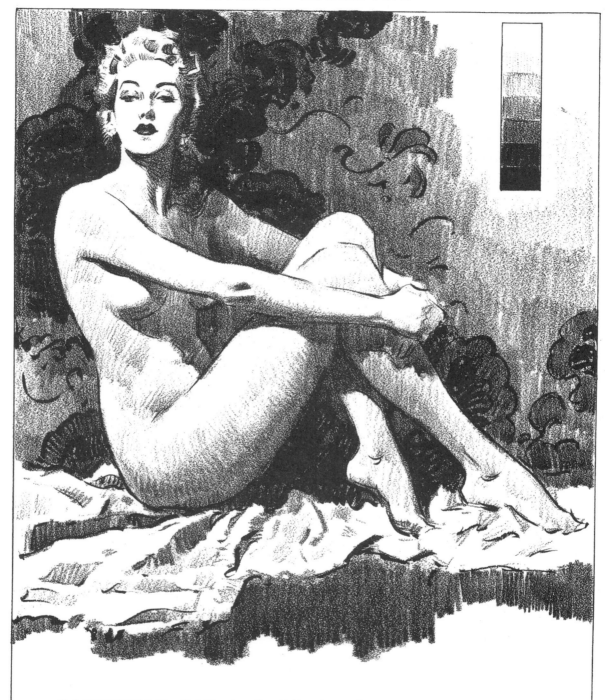

結合墨黑與漸層色調，帶來獨一無二的可能性。畫紙是「Bainbridge Coquille No. 2」。黑色是 Higgins 墨水。色調部分用的是「Prismacolor」黑色 935 鉛筆。縮圖比例為三分之一。

墨水加鉛筆的組合

結合線條畫與鉛筆的範例，畫紙為Bainbridge Coquille No.3，畫筆為細尖黑貂毛筆，搭配Higgins American India 墨水。這種墨水可以用來潑墨渲染。

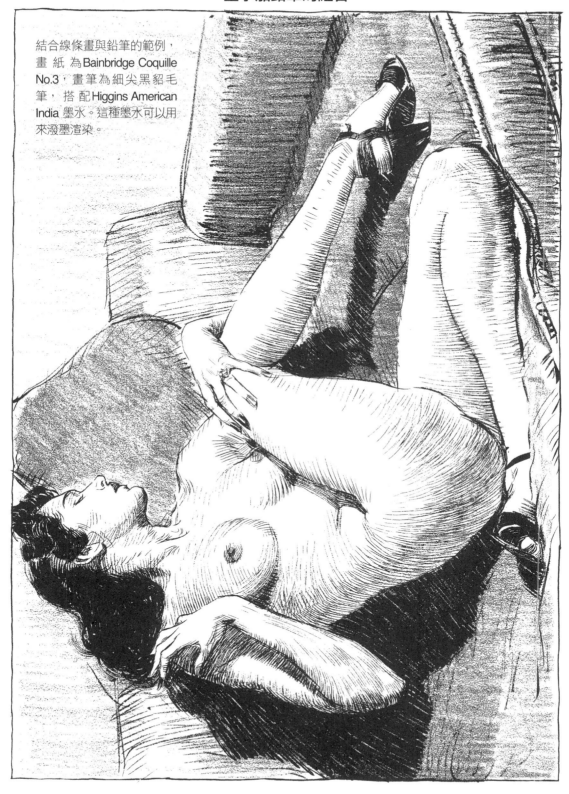

典型問題
雕像設計競賽的幾個典型問題

- 題目是為一個大型噴泉設計一組人物，放在直徑 50 英尺的圓形水池中央。主題是：「我是美國。我賜予你獨立自主與自由生活。」提交的素描只需要詮釋這個概念。這組人物可能包含一個象徵自由女神的英雄人物。作品要有美國精神。人物可以代表農業、礦業、工業、鄉土，等等。不過畫家不在此限。

- 設計一個大型自動飲水器。底部會刻上「我是美國。我的河流湖泊賜予你自由之水。」

- 設計一個放在植物園的日晷，上面會有題詞：「我是美國。我賜予你土地。」

- 為動物園設計一座雕像，碑文是：「我是美國。我賜予眾生生的權利。」

- 設計一座軍人及水兵的紀念碑。碑文是：「我是美國。我賜予我的子民安全保障。」

這裡面有無限機會可以表達自我。完成描圖紙的設計草圖之後，有個有趣的處理方式，就是用炭筆和白粉筆畫在色紙上。在這些設計當中，相當需要研究人物、動作、服裝，戲劇性詮釋。用鉛筆、相機、研究蒐集來的材料等，構思出你的想法。

比賽並不反對使用寓言人物或是半裸體，但是不要畫得太希臘風格。要畫出美國風格。

10 躺臥的人體
The Reclining Figure

人體素描最具挑戰性的階段之一，就是躺臥的姿勢。這種姿勢提供最佳設計機會，有趣的姿勢，型態，以及透視縮減。我們暫時先忘了人體是直立的，而把它想像成型態靈活有彈性、填充空間的工具。頭部可以隨你安排，擺放在空間內的任何地方。軀幹可以從任何視角觀看。

在畫躺臥的人體時，就跟站姿和坐姿一樣，要避免挺直、無趣的姿勢——雙腿筆直，手臂筆直，頭部直挺挺的。我稱這種為「棺材姿勢」，因為沒有比這更死板的了。躺臥或半躺半臥的姿勢有無限種變化。我們把人體從本書前半部的「比例箱框」拿出來。千萬別把箱框套在任何詮釋生命的東西上。

一般的印象中，躺臥姿勢非常難畫。如果你習慣用頭高衡量，在畫躺臥的人體時一定要摒棄這種方法，因為透視縮小的程度可能大到無法用頭高衡量。不過任何姿勢還是都有高度與寬度，依然可以找出中點與四分之一點，並做出比較的測量標準。從這裡到那裡，等於從那裡到另外一點。測量尺度並不是規格標準，僅適用於你眼前的目標。

躺臥姿勢在藝術學院往往被忽視。原因通常是在擁擠的教室裡，學生會阻礙彼此的視線。因此，人體素描最讓人開心又有趣的階段就被略過，許多學生離開學校時，對於怎樣畫躺臥的人體幾乎沒有概念。

外表完全放鬆是第一個重點。看起來僵硬的姿勢給觀看者不舒服的反應。要非常仔細探索姿勢的韻律。你現在知道該從哪裡尋找了。幾乎所有模特兒躺臥時，都比站姿好看。原因在於腹部往內縮，顯得比較苗條；乳房如果有下垂的傾向，則會恢復正常渾

圓；胸脯變得飽滿高挺；平躺的背部更挺直了，甚至雙下巴都不見了。或許大自然故意使躺臥的姿勢增添優美。如果畫中需要迷人魅力，沒有比躺臥的人體更能達到目的了。

如果要用相機，不要太靠近模特兒，否則會失真變形。挑選躺臥的姿勢應該用上好品味。粗俗猥瑣可能讓人立刻將你和畫作掃地出門。注意姿勢不要遮住部分的肢體，而顯得殘缺不全；比方說，一條腿無緣無故地彎折，可能就會像個乞丐；你分辨不出那個人到底有沒有腿。與眾不同的姿勢不見得就好，但人體可以為了有趣的設計而扭動轉身，或是搭配服飾形成獨特的構圖。頭髮也可以成為設計有利的一環。如果姿勢太複雜，光線就要簡單。交叉光源（cross-lighting）打在不常見的姿勢，可能使得情況更複雜。不過，若是想要奇特詭異，或許這樣可以達到效果。高視角或許能增添變化。

躺臥姿勢速寫

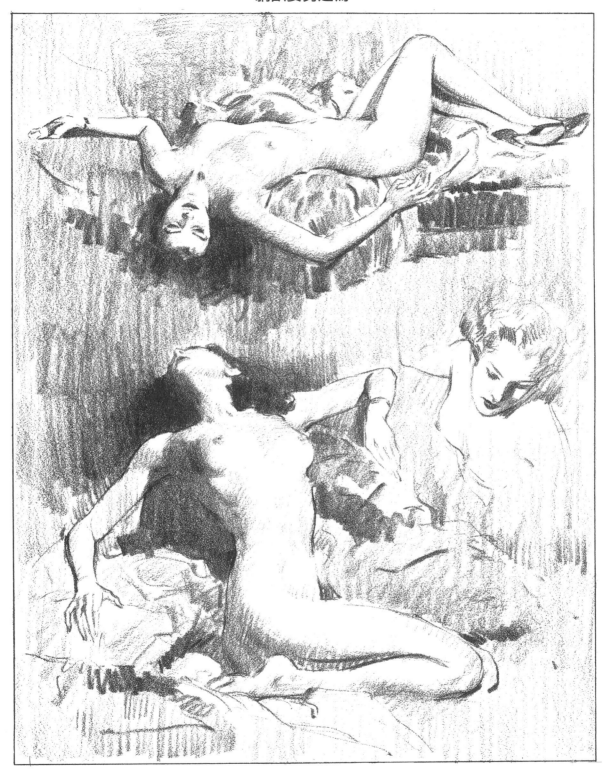

練習

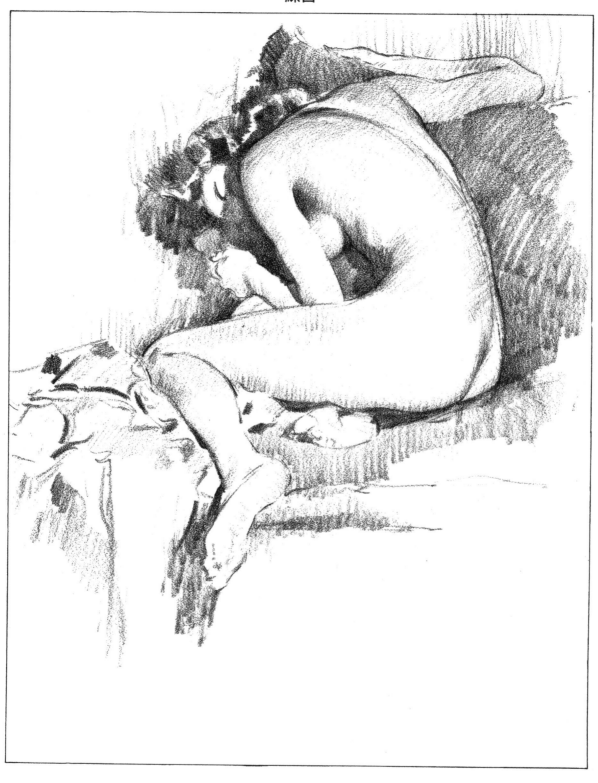

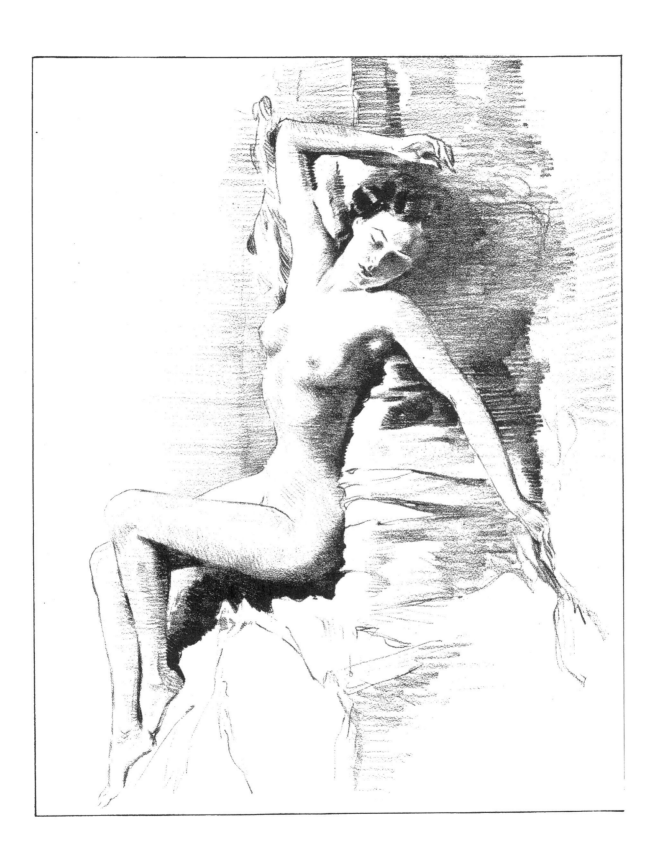

粗紋紙練習

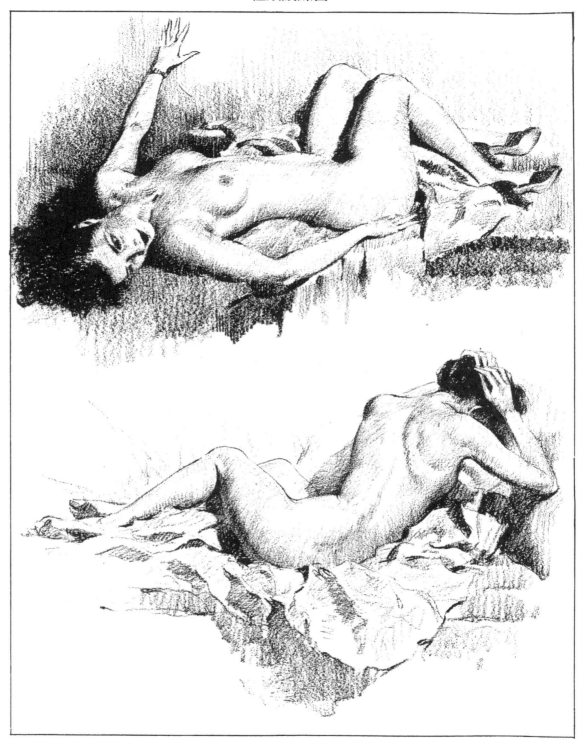

透視縮圖練習

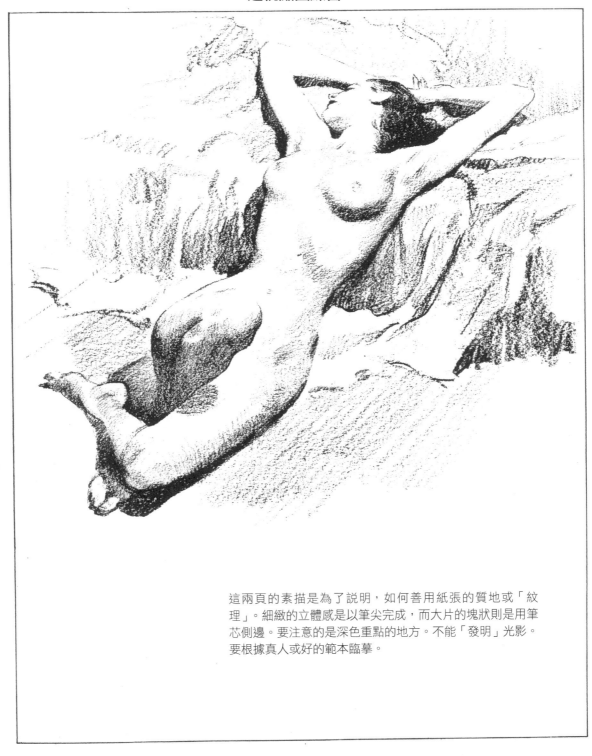

這兩頁的素描是為了說明，如何善用紙張的質地或「紋理」。細緻的立體感是以筆尖完成，而大片的塊狀則是用筆芯側邊。要注意的是深色重點的地方。不能「發明」光影。要根據真人或好的範本臨摹。

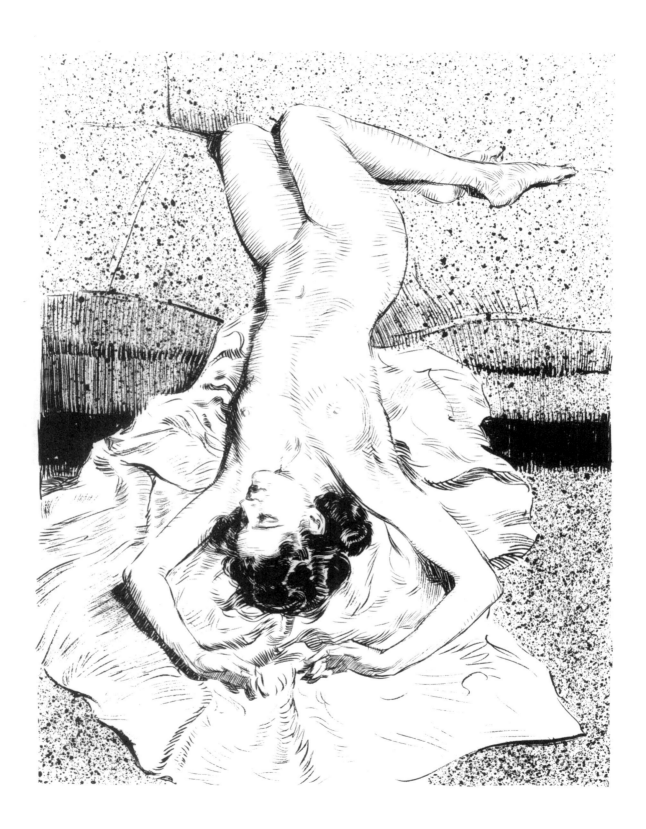

典型問題
有待與藝術經紀人及代表解決的典型問題

「我記得有個案子,相信是你可以處理的,」藝術經紀人說。「我的客戶籌辦了一家新的鄉村俱樂部。他們正在建造一棟漂亮的會所,新的餐廳想用兩幅壁畫裝飾。木工的部分會用象牙,牆壁是比象牙略深的色調。餐廳有兩個入口,入口上面會有個半圓形壁畫,半徑各為5英尺,所以壁畫的底部或全長是10英尺,中點的高度是5英尺。俱樂部會在今年10月到明年5月的冬季關閉,由於俱樂部從5月開始營業,所以其中一扇門上方的壁畫是春季圖,另一扇門則是以秋天為主題。」內容描述如下:

> 第一幅壁畫選定的主題是春的甦醒。一個人體躺臥在林地上,置身在花團錦簇的野花、灌木叢和樹木之中。四周有小動物,例如松鼠、鹿、兔,和鳥。那個人甦醒過來,正要起身。她的頭髮很長,或許頭上還有個初春花朵編成的花冠;身上可能有部分覆蓋著花。

> 秋天的主題是一個女性躺下來準備休眠過冬。燦爛豔麗的秋葉紛紛落下,飄落到人體身上,覆蓋部分的身體。頭髮裡有枯萎凋謝的花。一隻松鼠抱著橡果,一隻兔子正在地上挖洞,鳥兒飛翔,可以全都表現出來。草地是乾枯的褐色;也許枝枒上有些紅色的莓果。要表達的概念就是夏天已經結束,而大自然準備迎接冬天。

用鉛筆畫出許多構圖草稿。不要只是讓人體僵硬地橫過畫面來填補空間。接著畫出小幅的彩色草圖。再讓模特兒擺姿勢,仔細研究或是拍照下來。最好也針對樹木以及森林中的葉子做些研究。小動物也應該研究一番。主角人物應該用簡單、現代的處理方式。初步的準備就緒之後,開始著手要交的草稿。這個草稿叫作底圖。底圖應該盡善盡美,這樣才能和人一較高下。如果有需要,可能之後要根據底圖直接在牆上完成,或是畫在畫布上,再掛上去安裝或貼在牆上。

由於餐廳明亮又氣氛歡樂,畫作的調性應該相當明快,而不是黑暗沉重。色彩稍微加點灰白,以免掛在牆上像廣告般突兀。肌肉的部分要處理得謹慎簡潔。不要畫得太明亮,甚至是光影太強烈。如果縮小尺寸畫出這些主題,將獲得寶貴的經驗。

11 頭，手，足
The Head, Hands, and Feet

頭部對兜售畫作的影響，或許大於其他因素。雖然你交出的人體素描可能很傑出，但客戶看到的不過是一張稀鬆平常或是拙劣的臉孔。以我的經驗來說，我常常為了這一點而擔心並辛苦努力。後來發生了一件事，從此對我助益良多。我發現了結構。我發現漂亮的臉孔不見得是一種類型。不是因為頭髮、膚色、眼睛、鼻子或嘴巴。頭顱上任何一種正常的五官，即使算不上真的漂亮，都可以變成一張有趣且引人注目的臉孔。如果畫裡的臉孔醜陋難看，還像在對你擠眉弄眼，別理相貌了，而是該注意結構和五官的位置。沒有一張結構不對的臉會好看或順眼。臉的兩側一定絕對平衡。兩眼之間的間隔一定跟頭顱有關。臉部的透視與視角也一定和頭顱一致。耳朵的位置必須正確，否則會顯得心智低能。髮際線極為重要，因為不僅框出頭的架構，還有助於讓臉孔朝向正確的角度。

嘴巴位於鼻子和下巴之間的位置，可能意味著誘惑還是不滿噘嘴。總而言之，根據你的視角正確畫好頭顱，再把五官放到正確的位置上。

在我的第一本書《鉛筆的樂趣》（*Fun with a Pencil*）中，我著手整理一套有關頭部結構的方法，自認萬無一失。我在這裡重複大致的方法，做為輔助。

把頭部想像成一顆球，兩側平坦，把臉部的塊面貼上去。這個塊面分成三等分（A、B、C三條線）。球體本身分成兩半。線條A成了耳線，B是臉的中線，而C則是眉線。這時就能將五官的間隔擺在這些線上。這個方法適用男性和女性，差別在於男性的骨骼結構較突出，眉毛濃重，嘴巴較大。男性的下頜輪廓通常畫得比較方正剛硬。

本章的畫作包含頭顱及其骨骼結構，以及肌肉構造與男性頭部塊面。個別的五官會詳

細說明。頭部包含各種不同年齡。由於沒有兩張臉孔是一模一樣的，所以最理想的辦法就是畫人，而不是尋常固定的人頭。或許另一個時代的畫家可以不斷重複自己的類型，但是現今這種作法毫無優勢。這樣做很快就會讓畫家的作品過時。畫家要長保類型與時俱進並符合用途，才能歷久不衰。

長期來說，雇用模特兒是划算的，只不過人總是忍不住想省錢。使用雜誌剪報的危險，就是那些素材通常有智慧財產權。廣告主付錢給電影明星，取得使用肖像的權利，所以明星和廣告主都會痛恨有人為了其他廣告主而「偷竊」。你的客戶對這種事也不會高興的。收錢提供服務的時尚模特兒也一樣。你不能指望為了自己的目的而使用他們的照片。拿剪報來練習，但不要把自己的臨摹作品當成原創。一旦學會了畫頭，那就是你在勾畫人物的終身優勢。

勾畫頭部的步驟

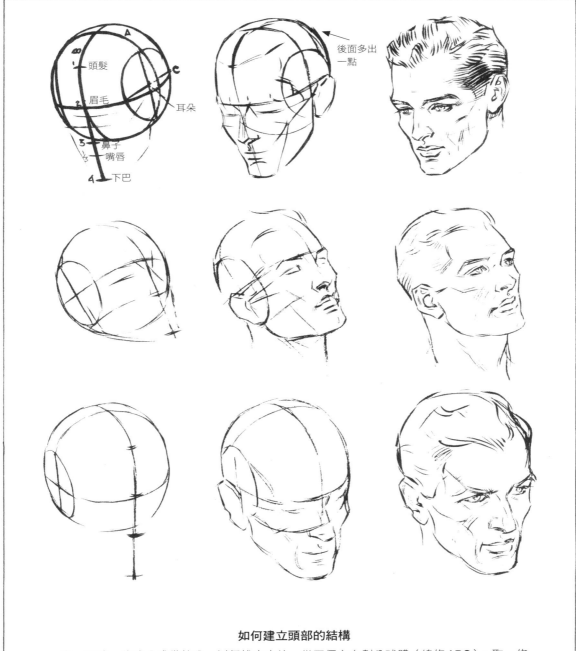

如何建立頭部的結構

畫一顆球。將球分成幾等分,以便找出中線。從三個方向劃分球體(線條ABC)。取一條線為臉部的中線。另外兩條線就是耳線與眉線。將中線往球體外下拉,分成四等分,每一等分為眉線到球體頂端距離的一半。由耳線直接往下削掉兩側。耳朵的位置就在線A與線C的交叉處。接著勾勒出下頷及五官。

體塊與塊面

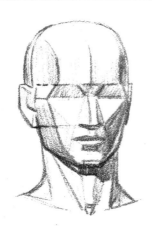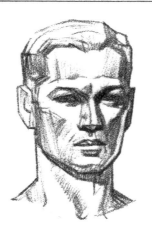

利用塊面,將簡單的形狀演變到複雜。這些常見的塊面都應該學會。這些塊面是明暗的基礎。

塊面的側面圖。拿一些黏土捏塑這些塊面,以便以不同方式打光照明。接著練習畫。

背面圖最困難,除非掌握了形狀與塊面。

頭部的骨骼與肌肉

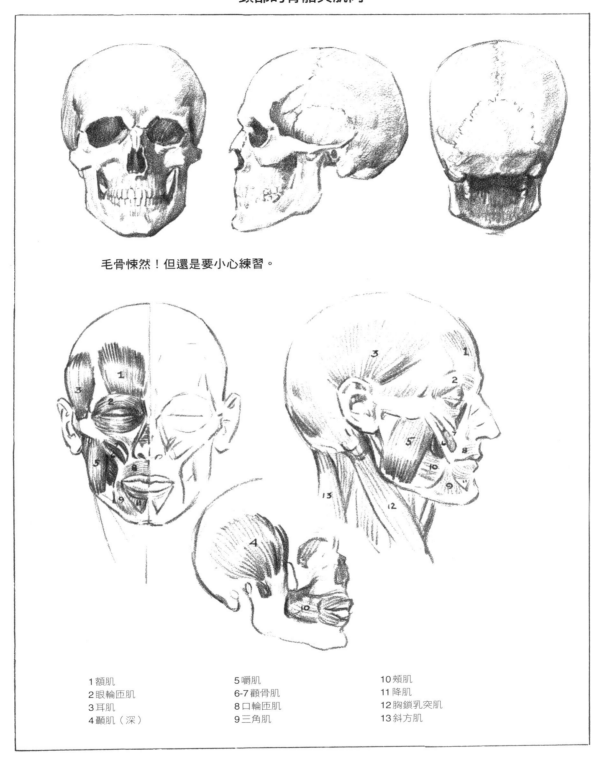

毛骨悚然！但還是要小心練習。

1 額肌	5 嚼肌	10 頰肌
2 眼輪匝肌	6-7 顴骨肌	11 降肌
3 耳肌	8 口輪匝肌	12 胸鎖乳突肌
4 顳肌（深）	9 三角肌	13 斜方肌

光影下的肌肉

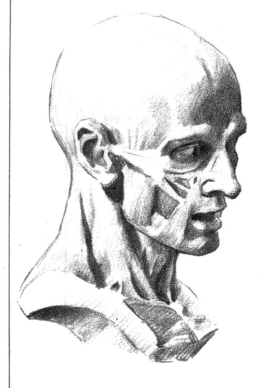

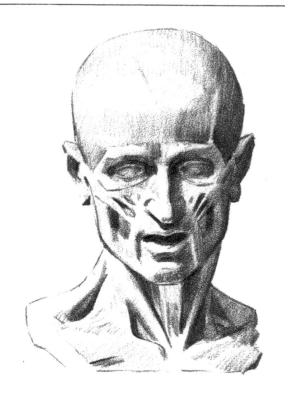

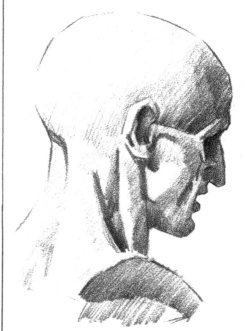

人體結構模型（白色）

這些是以立體形狀顯示頭部的結構，或是光影中的形狀。如果有辦法照著模型畫，建議臨摹模型。許多學生遇到這門課就蹺課，卻不知道這門老古董課程的真正價值。這門課的好處在於標的物固定不動，可以仔細研究，能培養立體感，非常適合研究明暗。如果手邊沒有類似的模型，建議自己動手精心臨摹幾次。

五官

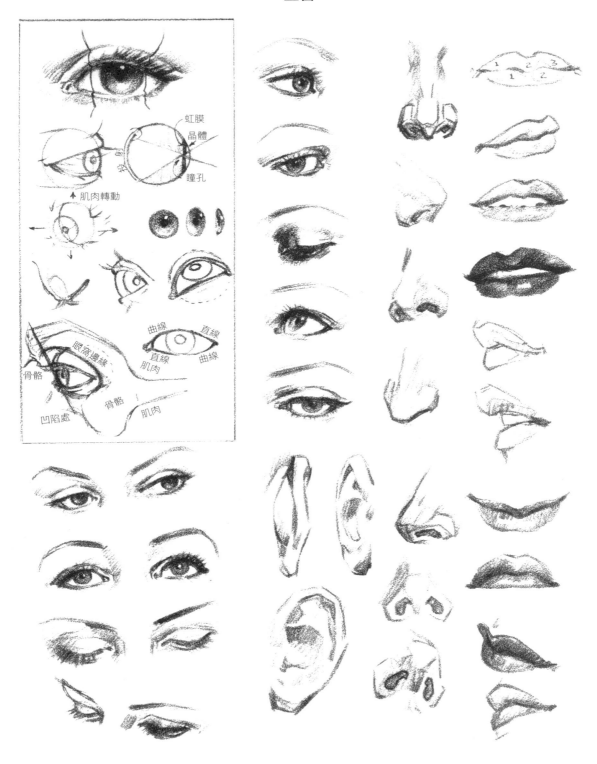

定出頭部的五官位置

練習

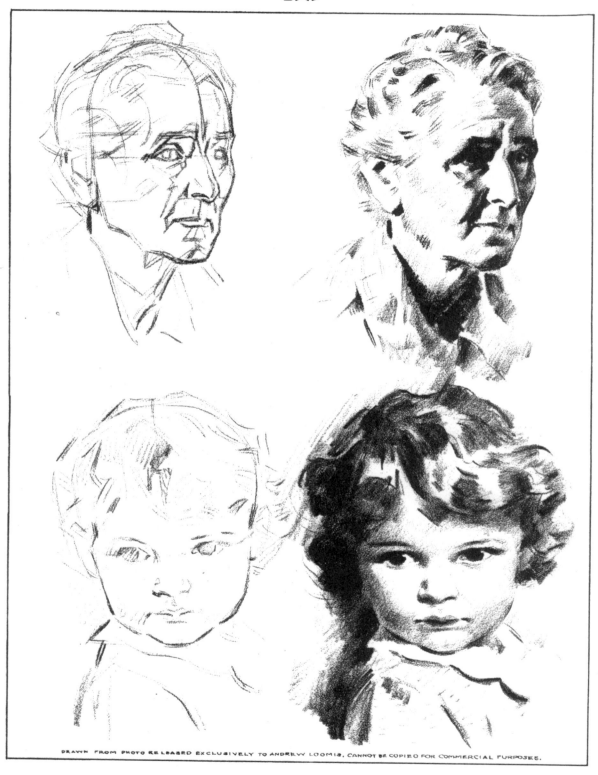

DRAWN FROM PHOTO RELEASED EXCLUSIVELY TO ANDREW LOOMIS, CANNOT BE COPIED FOR COMMERCIAL PURPOSES.

找朋友當模特兒練習

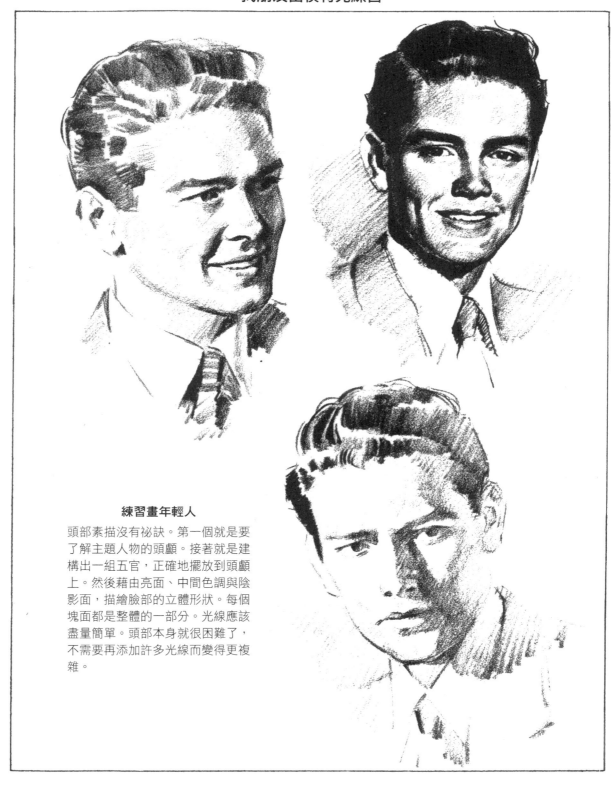

練習畫年輕人

頭部素描沒有祕訣。第一個就是要
了解主題人物的頭顱。接著就是建
構出一組五官，正確地擺放到頭顱
上。然後藉由亮面、中間色調與陰
影面，描繪臉部的立體形狀。每個
塊面都是整體的一部分。光線應該
盡量簡單。頭部本身就很困難了，
不需要再添加許多光線而變得更複
雜。

嬰兒頭的比例

12至18個月大嬰兒的頭部比例

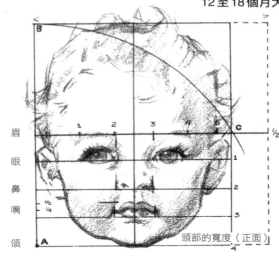

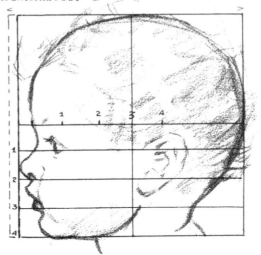

眉
眼
鼻
嘴
頜

頭部的寬度（正面）

正面：畫一個正方形，從中橫切成兩半。AB邊為半徑，畫出弧線BC。弧線穿過中線，得出頭部的長寬相對比例。將下半部分成四等分。放上五官。

側面：嬰兒頭骨的大小和形狀差異甚大。不過，一般的頭骨差不多可以放進一個正方形。可以利用上面的比例，畫出球體和塊面。

必須牢記的特點

臉相對較小，從眉毛到下頜約為整個頭的¼。耳朵落在水平中線略下方。眼睛與嘴巴分別略高於眉至鼻及鼻至頜的分段中點。下頜正落在鼻子與嘴巴下方。上唇較厚也較長，而且往外突出。額頭往內朝下，連接到鼻子。鼻樑內凹。兩眼很大，略大於眼珠的寬度。鼻孔小而圓，位置介於眼睛的內角至嘴角連成的線上。

嬰兒頭

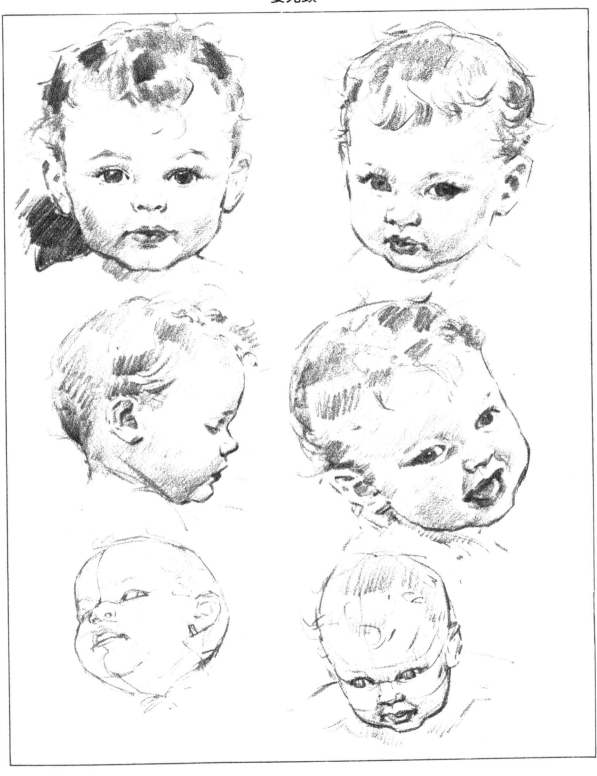

手

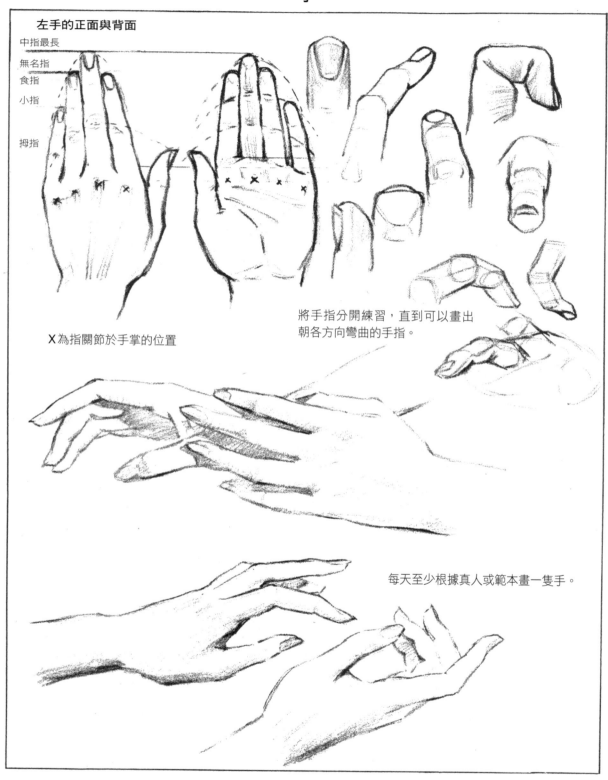

左手的正面與背面

中指最長
無名指
食指
小指

拇指

X為指關節於手掌的位置

將手指分開練習，直到可以畫出朝各方向彎曲的手指。

每天至少根據真人或範本畫一隻手。

手

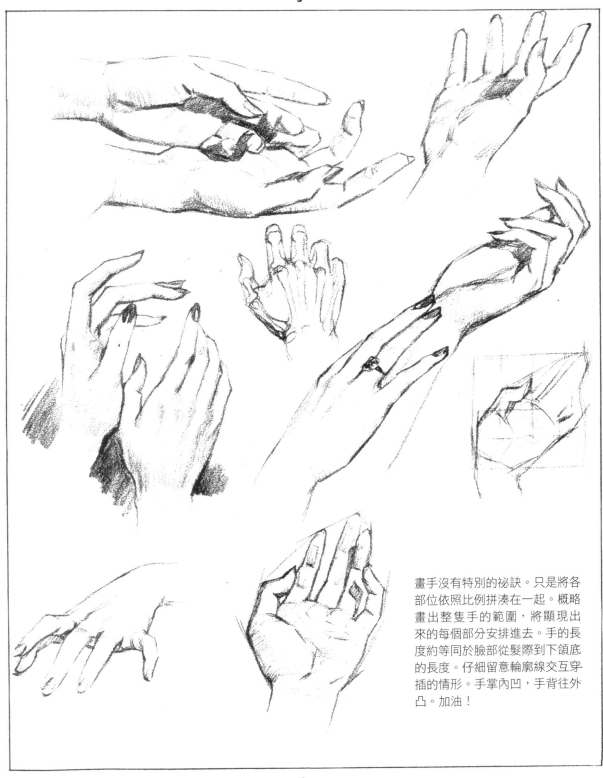

畫手沒有特別的祕訣。只是將各部位依照比例拼湊在一起。概略畫出整隻手的範圍,將顯現出來的每個部分安排進去。手的長度約等同於臉部從髮際到下頜底的長度。仔細留意輪廓線交互穿插的情形。手掌內凹,手背往外凸。加油!

足

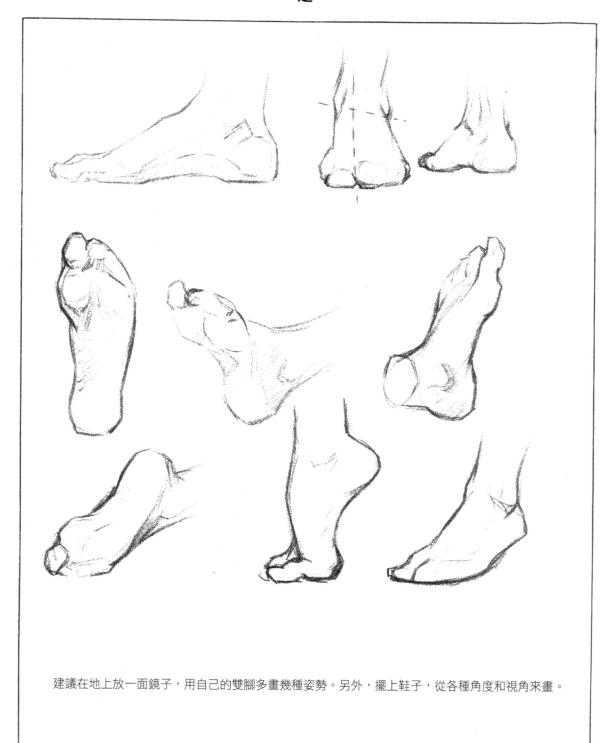

建議在地上放一面鏡子，用自己的雙腳多畫幾種姿勢。另外，擺上鞋子，從各種角度和視角來畫。

典型問題
藝術商人提出的典型問題

「我們一直需要頭像畫得好的畫家。幾乎所有廣告、雜誌封面插圖，以及平版印刷展示都需要好的頭像。好的畫作裡一定有個過得去的頭像，這是肯定的，但那只是任務的開端。如果是個俏麗姑娘的頭像，姿勢、神態、髮型、服裝、膚色、類型、表情、年齡、背後的概念，全都很重要。以人物畫來說，為了寫實起見，我希望你找個真實的類型為根據，如果有必要，針對任務的明確規定，添加具體的特質。我沒辦法告訴你做什麼或怎麼做。該做的事情做好，拿過來，如果我喜歡就會買。那是我們公司買藝術作品的唯一方式。等你讓我確信你可以畫出好的頭像，我或許會給你別的案子，但我絕對會保留退件的權利，甚至要求你重畫。」

從雜誌封面開始，試驗到你找到好的點子為止。先畫成小圖並上色，直到你覺得小小的速寫飽含力量且能引人注意。然後盡心畫出完稿。盡量畫得簡單。別妄想兜售捏造或「抄襲」的頭像。沒有雜誌會要的。不要把作品寄給已經固定雇用畫家的雜誌，因為對方可能有簽約。

其他的建議包括：拿身邊的人做些練習。對著鏡子畫自己。畫嬰兒，小孩，年輕男女，中年男女，以及老公公老婆婆。把大部分的時間花在畫頭像，因為市場有需要。

12 穿上衣服的完整人體
The Complete Figure in Costume

服裝不斷在變化，但人體永遠都一樣。一定要知道層層疊疊服裝底下的形狀。一定要熟悉裁剪平面布料、並符合圓形人體的方法。布料的垂墜褶襉是因為剪裁和接縫的方式。斜紋布料的剪裁和針織品的剪裁不同。盡量了解怎樣讓布料形成滾邊、褶襉、荷葉邊，以及縐褶；縫褶的目的是什麼；為什麼接縫連接會讓平面布料產生形狀。你不必知道怎樣縫製，但一定要留意服裝的構造，就像留意衣服底下的人體結構。只要多花幾分鐘，就能找出哪些縐褶是因為衣服的結構，哪些又是因為衣服底下的形狀所造成的。找出褶痕的「傾向」，發掘設計師的目的——是要凸顯苗條，還是表現圓潤。如果接縫平順，那是為了能夠平貼。如果哪個地方有抽褶或褶層，就要注意那並非打算以平貼設計處理的。不必每一道細小的褶痕都一五一十地臨摹下來，但也不能完全置之不理。要點出抽褶處所在。

要了解女性人體對褶線起伏的影響：衣料從最突出的地方往下散開，如肩膀、胸脯、髖部、臀部，以及膝蓋。如果布料鬆散地掛在這些地方，褶痕會從這些地方開始，輻射到下一個高點。要是衣料貼身，如果還有褶痕，那就會環繞著重點部位，拉緊縫線。男性人體對衣服的影響相同。舉例來說，男性穿上西裝，貼著肩膀、胸膛、上背部的衣料剪裁合身。唯一會看到的褶線，是接縫線撐開的地方。上衣的下襬和褲管則鬆鬆垂下。坐著時，褲管的褶痕從臀部往膝蓋伸展，再由膝蓋往小腿及腳踝後方延伸。

過度塑造的服裝就跟過度塑造的人體一樣糟。仔細留意明暗的處理要與衣料本身的顏色明暗差不多，整體的和諧沒有被過度強調的光影處理給破壞了。不必每條縫線、每道褶痕、每顆鈕釦都畫出來，但要理解結構原理，正確地在筆下詮釋出來，而不是對這些問題漫不經心，或是完全茫然無知。

不管畫什麼，人體、服裝或家具都好，都要了解結構，這樣才能夠作畫。

先畫人體，再畫衣服

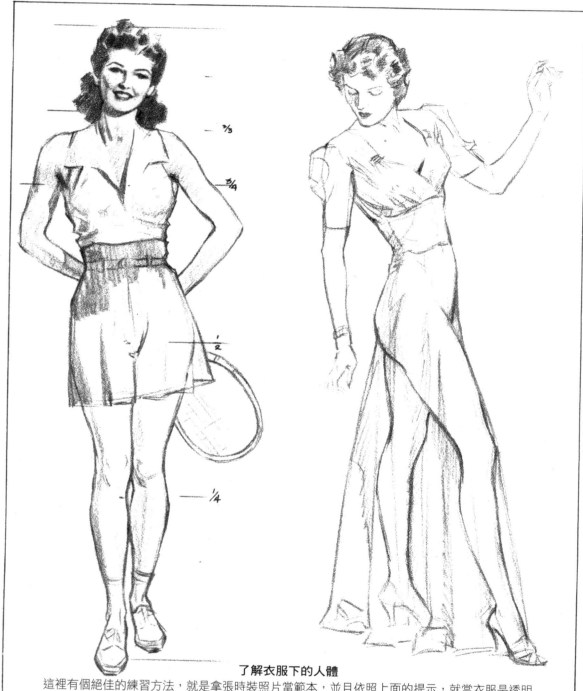

2/3

3/4

1/2

1/4

了解衣服下的人體
這裡有個絕佳的練習方法，就是拿張時裝照片當範本，並且依照上面的提示，就當衣服是透明的，畫出服裝和底下的人體。這樣就能了解衣服褶襉與底下形狀的關係。一定能夠重現穿著衣服的人體。

根據真人研究服裝

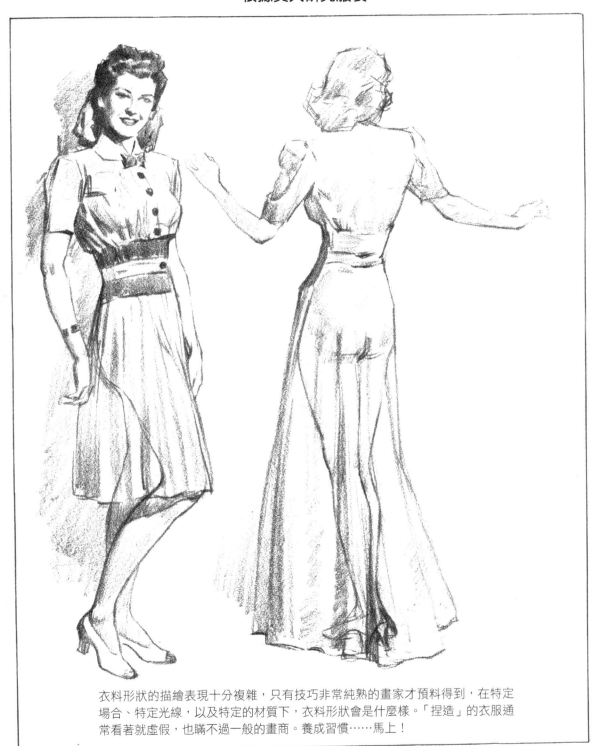

衣料形狀的描繪表現十分複雜,只有技巧非常純熟的畫家才預料得到,在特定
場合、特定光線,以及特定的材質下,衣料形狀會是什麼樣。「捏造」的衣服通
常看著就虛假,也瞞不過一般的畫商。養成習慣……馬上!

描繪服裝衣料

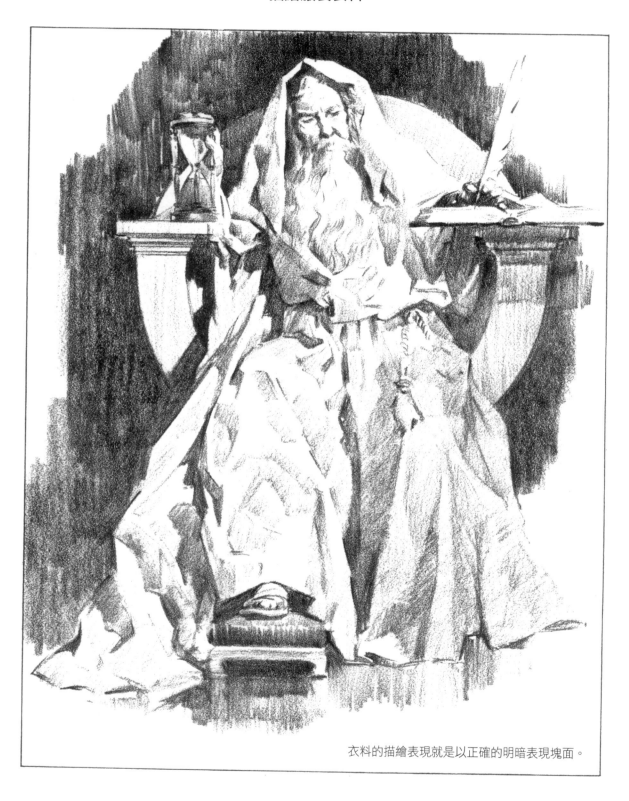

衣料的描繪表現就是以正確的明暗表現塊面。

中間色調與陰影

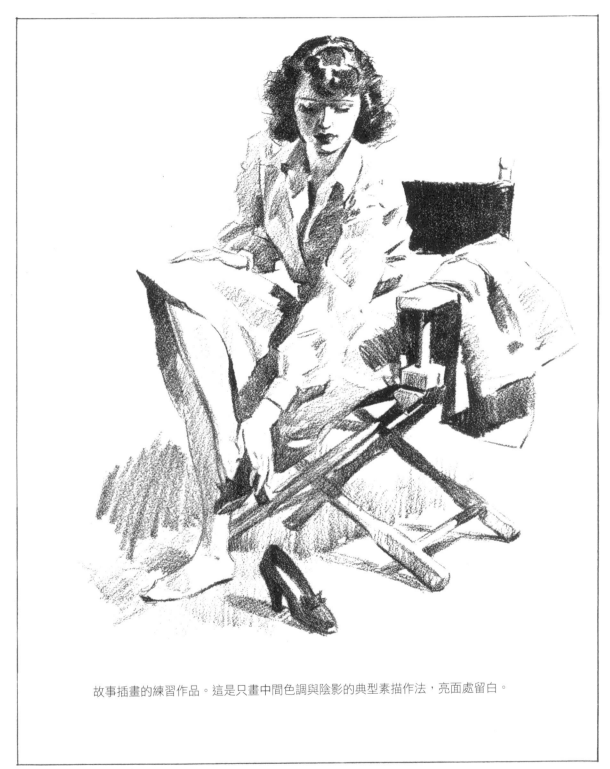

故事插畫的練習作品。這是只畫中間色調與陰影的典型素描作法，亮面處留白。

103

省略與襯托

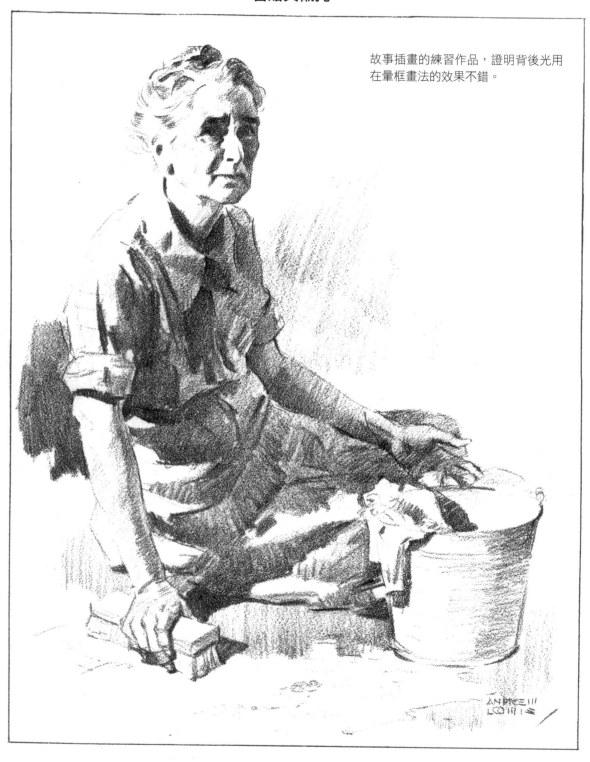

故事插畫的練習作品，證明背後光用在暈框畫法的效果不錯。

典型問題
必須胸有成竹才能發揮水準的典型問題

下一步是什麼？你可能會問。

留意四周陳列的各種作品。你想畫哪一類作品？一旦下定決心，就用畫筆或鉛筆練習。你需要的包括精神和手上的技巧。對於題材的了解，要盡量比別人多。記住你只能借用一點；大部分的知識一定是來自於自己的觀察、判斷，以及素樸的勇氣。

想辦法一天找出一個、兩個、三個甚至四個小時畫畫。接著，給自己準備材料和工作的地方。畫板上隨時放一張乾淨的畫紙，手邊也準備好其他材料。

尋找感興趣的題材，記錄下來後將筆記貼在布告版上。如果沒有更好的辦法，就擺個有趣的靜物臨摹練習，直到有些心得為止。

將最滿意的作品留下來，開始累積作品選集。有更理想的作品可以取代時，再做淘汰。累積十幾件好作品之後，拿出來展示。不要等著花大錢做選集。

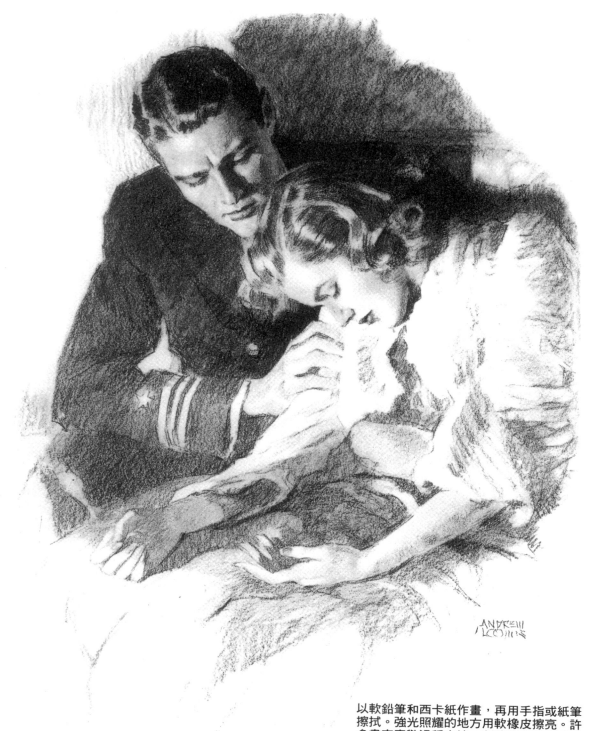

以軟鉛筆和西卡紙作畫,再用手指或紙筆
擦拭。強光照耀的地方用軟橡皮擦亮。許
多畫家喜歡這種方法,創造出來的明暗範
圍更大。噴上噴膠。祝你好運!

畫出屬於自己的方式

交出完稿成品之前總會有些猶豫。完成這本書的時候我想到這點，在你檢查自己的作品時，也會有這種想法：難道不能做得更好嗎？你可能會覺得應該用不同的方法，或是更理想的結構法。我自己的想法是在要求時間內，盡我所能做到最好，再判斷畫作已經完成也必須交件。優柔寡斷有害無益。你可以從錯誤中學習並做修正，但精力應該放在新的事物上。

學會聰明利用時間。你不會每次都有時間一幅畫試個兩、三次，從中選出最好的作品。當學生的時候，要把寶貴的時間善用到極致。一份今晚就要交的重要工作，若是對人體結構有一丁點的誤解、或者有透視的問題尚未解決，都會毀掉你花了幾天又花了大筆模特兒費用的畫作。

入行初期，一位藝術總監要求你重畫，要感謝他給予你這個時間。當你的作品必須重作卻沒有時間，那才是悲劇。你交出自己不喜歡的東西，而委託人被迫接受，如果對方還給你別的工作，那是他寬容大度。

「天賦」這個名詞需要澄清。對任何費盡心力學習技巧的人來說，將他的能力歸因於「天賜」是最令人火大的。或許真有百年難得一見的天才因為「天賜靈感」而臻至完美。但我從來不曾見過這樣的人，也不知道哪個成功的畫家不是靠辛勤奮鬥才有所成的。再者，我也不認識哪個成功的畫家不是持續努力耕耘的。一旦學習者停止努力，任何一套藝術的法則都會土崩瓦解。不過，聊以告慰的是，世上沒有什麼報償比得上完成艱難挑戰之後受到誇讚。天賦說到底，就是某種學習的能力。天賦是一種強烈動力，一種永不滿足、想要超越的欲望，加上堅持不懈專注於創作的力量。天賦和能力就像陽光與蔬菜農場；一開始一定要有太陽，但除此之外，還必須翻土、播種、除草、耕地、除蟲——必須都做到了，農場才能產出農產品。根據我們經常看到的小廣告，你可以當個畫家、彈鋼琴、寫書、令人心悅誠服、交朋友，還能有高薪工作，

只要你坐下來並且決定這樣做——當然，還要「付出」。

如果想畫畫，想要在真正有價值的賭注上孤注一擲，就有很大的機會贏。如果只是淺嘗即止，肯定會輸掉賭金，因為賭局中的其他人幾乎投入所有的身家。我曾遇過有學生說，他們想學畫畫當「副業」，沒有副業這回事。不是加入競賽，就是出局。「那好吧，我怎麼知道自己是否優秀到能夠成功？」沒有人可以保證自己在哪方面優秀到可以成功。對自己和整個行業的信心，就是我們賴以堅持下去的全部。

一本誠實談論素描的書，只會指出方向並建議作法。一本直接給人承諾的書，根本就是在騙人。年輕人本來就會去尋找據說保證成功的「祕訣」，甚至覺得祕訣就藏在哪裡，只要揭露出來就能保證成功，這也是很合理的想法。我承認自己也曾經這樣想過。但沒有這樣的祕訣，是由老一輩嚴防死守地保護著，以免讓路給後起之秀。這世上沒有一種技藝會廣開大門歡迎年輕人，還慷慨大方地把知識貢獻出來。注意，我說的是知識，因為所有的祕訣都是知識。任何和這項技藝有關的東西都是基本原理。熟練運用這些基本原理是學習畫畫的唯一基礎。這些基本原理可以列出來仔細研究，再以自己的方式表現，即：比例、人體結構、透視、明暗、色彩，以及對媒介與材料的認識。每一項都是可以皓首窮經的主題。如果有祕訣，那只在於個人的表現方式。

▍委託人的類型

畫家以不同方法獲得工作，就看專精哪一門技藝。廣告公司通常會有個創意或美術部門，由他們完成配置圖或視覺化。會有一個文案、一個業務經理，和一個版面編排人員，一起設計個別廣告或是整個廣告宣傳。廣告主撥款下來。敲定雜誌的篇幅並簽下合約。點子構想出來，用速寫或設計稿呈現，交給客戶看是核准還是退件。到底是採用寫真的攝影風，還是藝術風也早已決定。這些都發生在找你加入之前。到了這時候，截稿日期已經定下，通常不會太久，因為前置作業已經花了很多時間。你接到一份核可過的編排設計圖，或是加上一些修改的指示。大部分廣告公司在繪畫的表現上都會給予相當的發揮空間，但是作品一定要符合配置圖的篇幅。如果是在美術設計公司工作，就完全不會碰到廣告公司，而是從公司的業務人員拿到指示和廣告公司的版面配置。

接著，著手查詢需要的資料，取得需要的照片或模特兒，並進行接下來的工作。如果

你是自由接稿的畫家，就在自己的工作室作畫。這種情況是你已經跟藝術總監談好價碼，等到工作完成也被接受了，就向廣告公司請款。在美術設計公司的話，不是拿固定的薪水，就是以分成的方式計價，通常是五五對分。大部分的畫家會在設計公司待上相當長的一段時間，才成立自由接稿的工作室。

雜誌插畫家通常是在自己的工作室工作，但可能會有個經紀人或業務代表，尤其當畫家不住在大多數雜誌社所在的紐約市。若沒有經紀人，畫家就得直接跟藝術總監打交道。畫家會拿到原稿。一般來說，如果雜誌社沒有提供版面配置，會要求畫家畫出大致構圖的草稿，以及題材的處理方式。雜誌社可能會挑選畫插圖的情境，或是要求畫家讀過之後挑出場景，再提案出幾幅草圖供挑選。等到審核通過了，畫家便繼續作畫。如果是雜誌社挑選情境，由美編部門提供草圖，畫家可以立刻動手作畫。通常這是最令人滿意的安排，但畫家就沒有自己挑選時的那種自由了。如果你有經紀人，經紀人會請款；否則對方會直接付款給你。經紀人的佣金大約是請款價格的25%。紐約有好幾家公司和同業公會可以充當畫家的經紀人。不過，作品的品質要經得起考驗，他們才會出面代表畫家。

戶外海報是透過廣告公司或平面印刷廠處理。畫家很少直接跟廣告主打交道。也有些戶外廣告公司買下畫作，再轉賣給廣告主。如果是後面這種情況，會找平面印刷廠一起競爭。報紙插圖可能出自美術設計公司、報紙的員工、廣告主自己的部門，或是特約畫家自己的工作室。廣告是由平面印刷廠的美術部門完成，或是向美術設計公司、自由接案畫家購買。雜誌封面通常變數極多。你就是畫好之後寄出去，大多數會退回來；所以你應該附上回郵或快遞費用。有時候你可以寄出初步的草稿。如果雜誌社有興趣，可能要求你畫出完稿，但美術編輯保留退稿的權利，除非你在這個領域知名度頗高又可靠，可以寄望你送來令人滿意的封面設計。漫畫和雜誌封面一樣，不確定性相當高，報紙漫畫例外。報紙的漫畫通常透過圖片聯合供稿組織（feature syndicates）。這種情形是你靠工作拿薪水或版稅，或者兩者皆有。連環漫畫得完成幾個月的份量，才會被列入考慮。有時候版稅是由漫畫雜誌或聯合供稿組織支付，再加上購買首家連載權利的費用。

一流的廣告稿費可能高於故事插畫。現今的印刷方法非常精準，幾乎任何彩繪或素描都能如實印製。掌握這些方法是珍貴的資訊。大部分的雕版廠很樂意向畫家展示他們的設備和方法。他們知道，如果畫家了解他們的問題，可以幫他們創造整潔俐落的底

稿。平面印刷廠也是如此。要記住的一個重點就是，報紙用的是線條或粗篩中間色調網版。相較於其他雜誌，廉價雜誌一定是用粗篩網版。這代表明暗對比要明顯，才能確保印製品質良好。在所有半色調印製法中，畫作題材的白色部分會略為變灰；中間色調會稍微失色；暗色部分則稍稍變亮一些。水彩因為沒有光澤，大概是最適合印製的材料，而且通常只是小幅畫，不太需要縮小。不過，任何一種繪畫材料都可以印製得好。千萬別用輕薄脆弱的畫作交稿。

▌畫家的工作指南

畫家在入行初期就應養成井然有序的習慣。東西放在你找得到的地方。畫作交出去時，應該乾乾淨淨並鋪上一層紙防塵。檔案要依序放整齊，把你認為將來可以組成完整資訊的東西剪下來。我有個整理檔案的方法效果不錯：我給收集的檔案依照字母排序做了一個索引，再給文件夾依序編號。這樣一來，就將好幾個主題放在同一個檔案裡。舉例來說，我把臥室（bedroom）列在 B 底下，這個主題的檔案號碼就列在清單旁邊。我把睡姿（sleeping）列在 S 底下，並給予相同的號碼。我的文件夾從 1 排到 300。我可以隨心所欲加上更多東西，或是在現有的文件夾裡加上更多主題，只要把新增的主題按照字母順序排列，並編上文件夾的號碼。我漸漸熟悉文件夾的號碼，看到一個主題，我不必看索引就能找到。比方說，我知道飛機歸類在 67 號。每張剪報我都草草記下檔案號碼，再放進收集該號碼的抽屜。我已經裝滿了七個檔案櫃。我現在只要按照字母順序找到 S 和檔案號碼，就可以直接找到包含學校教室（school classroom）的檔案。沒有檔案歸類系統，可能得花上好幾個小時，才能從數百張剪報中找出一張來。訂閱幾份雜誌對畫家來說是不錯的投資。將雜誌收拾整齊，最後會很有價值。比方說，如果我需要找資料，給設定在 1931 年的故事畫插圖，我不費吹灰之力就能找出那個時期的穿衣風格，或室內裝潢，或是故事角色擁有的汽車。有一天，你可能想知道二次世界大戰時期的人穿什麼。軍人的頭盔是什麼樣？雜誌裡充滿了那些材料。當戰爭成為歷史，將難以再追尋了。

慢慢形成有條不紊的工作程序。養成習慣先畫小幅習作，再開始畫大幅作品。你的問題會在速寫中浮現，並加以解決，將來就不會被刁難。要是可能不喜歡色彩組合，在你投入幾天工作之前就能提前發現。我記得曾經畫過一幅海報，完成時，心裡開始想著，換上不同顏色的背景會有什麼感覺。我換上第二種顏色的背景，結果更糟。等到嘗試了大約六次，我放棄了，又回到第一種。那是只要先做簡略草圖就能避免的白費

工夫。浪費的時間可以完成好幾幅海報，而且作品不會失去原創的新鮮感。

如果決定了一個姿勢，那就堅持到底。不要三心二意地想著手臂換個方式擺會不會比較好，結果弄得一團糟。如果一定要改，那就重新來過，才能保持完好如新。一幅畫在你的腦子裡和初稿速寫中愈清晰明確，結果就愈好。許多畫作必須修改才能讓客戶滿意。這些修改通常沒有道理可言，只是觀點問題，但是不要抱怨，至少別大聲說出來。愛發牢騷的人不受歡迎，工作很快就會被交給似乎比較開朗的人，特別是那個人的作品同樣優秀。還有，熱忱和爽朗也會融入在你的畫作裡。羅伯特・亨利[1]（Robert Henri）說，「每一筆都反映畫家當下的心情。」是自信還是猶豫，快樂還是憂鬱，肯定還是茫然。你無法在創作中隱藏心情。

注1
羅伯特・亨利（Robert Herr, 1865-1929），美國藝術家，垃圾桶畫派領袖。代表畫作有「穿白衣的荷蘭女孩」，著有《藝術的精神》。

至於價格這個問題，入行初期最好是讓作品發表和流通，勝過在價格上斤斤計較。發表得愈多，名氣愈大。名氣愈大，工作愈多。工作愈多，價格愈好。到最後，你就能找到自己的價格水準，因為只要你的作品始終供不應求，就可以不斷調高價格。要是沒有人願意支付你要的價錢，或者依你的價格沒有辦法持續接到工作，最好降下來。純粹就是生意。

我承認，你有可能遇到買家利用你年輕工作少，但如果你有能力，他利用你或許反而幫助你脫離他那個級別。作品沒有辦法定價。也許你可以從信譽良好的客戶手中拿到公允的交易。如果沒有，不久之後也會找到。如果開價太高，你很快就會知道。海報的價格從50到1000美元都有。雜誌插畫的範圍從一幅10或20美元，甚至500美元以上都有。用途、客戶、畫家的成績，都是影響價格的因素。

如果可以，去念藝術學院，但要慎選指導教師。如果可以找到一個在他的領域很活躍的人，那不錯。要求學校提供一些畢業生的名字。如果學校可以拿出一份令人信服的名單，列出他曾教過的專業人士，很好。如果沒有，再去找別的學校。

▎如何介紹你自己？

有關準備畫作樣本，我想建議一二。沒有一套純熟的作品樣本，卻要讓人當成專業畫家，可能性微乎其微。這本書一直在敦促，將最好的練習作品留下來當樣本。不要局限在我提出的題目。如果想畫人體，就針對這個用途準備樣本。不過，別交裸體畫，

因為不可能用得上。但是，人體素描的深厚功力會呈現在著衣的人體畫。交一、兩張少女畫像，或者一個男人，或是一男一女。兒童畫永遠受重視。廣告的人物要顯得歡快愉悅，別忘了要有迷人的魅力。

前面提到的內容同樣適用於故事插畫，只不過雜誌對人物塑造、動作，以及戲劇性同樣感興趣。如果想畫海報，必須採取不同的作法，因為簡潔明瞭最為重要。不要隨便交出作品，我的意思是指，不要把明顯就是為了海報或廣告設計的插畫，交給小說雜誌的編輯。交出的作品盡量符合客戶的需求。不要送出一大堆作品。藝術總監看你的前兩、三張作品樣本，就知道要對你抱持什麼樣的期望。人家是大忙人。只要題材、處理方式和素材有變化，而且都是好作品，他會繼續看下去。如果他看了20幅，人家只是客氣。不要強迫人家。

自我介紹有個非常好的方法，就是將作品樣本做成一小包的照片，寄給許多潛在客戶，並附上你的地址和電話號碼。有興趣的人就會和你聯絡。我在好幾家美術設計公司工作了幾年之後，成立自己的工作室，當時就是採用這個方法。我將自己為設計公司做過的作品樣稿拍成照片。結果證明這筆錢花得值得。許多新的客戶就是這樣來的。

建議開始收集藏書。有許多關於藝術的好書：人體結構、透視、早期繪畫大師的作品，以及現代藝術。能力所及就多買。閱讀藝術雜誌。許多珍貴的建議就是這樣讓你看到的。

雖然我強調人體，但也應該把部分時間投入其他主題。畫畫動物，靜物，家具，室內裝飾，或其他可能搭配人物畫的東西。戶外素描和彩繪是訓練眼睛對色彩、明暗，以及形狀的絕妙方法。色彩畫有助於素描，反之亦然。兩者彼此關係密切，不應該視為涇渭分明的獨立個體。可以用鉛筆繪色彩畫，也可以用畫筆畫素描。至於色彩的練習，從雜誌上找一些彩色照片做範本，用油彩或水彩描畫。粉彩是令人愉悅的練習工具。還有許多種彩色蠟筆和鉛筆可以做實驗。

▌以信念與勇氣面對挑戰

這門職業不斷有的挑戰，就是你永遠不知道下一次會被交代做什麼，從一片檸檬派到

聖母像都有可能。只要有光線照耀、色彩、形狀，就可以畫得有趣。我記得幾年前有個廣告宣傳活動，主題是琺瑯廚具這樣平凡無奇的東西。但畫家卻畫得十分精緻細膩。我想起亨利‧莫斯特（Henry Maust）為火腿和食品廣告畫的水彩畫，就跟任何一幅精緻的英式水彩畫一樣優美。

簡單的東西，例如幾樣蔬菜、一瓶鮮花、一座老舊的穀倉，都存在所有必須嫻熟掌握的問題。每一個都可能是表現獨特性的工具。每一個都可能美好得足以在美術館占有一席之地。那就是必須觀看、感受並記錄下來的事物。透納（Joseph Mallord William Turner）看到了雲；你也能看到，甚至你的子子孫孫也能看到。光線照在肌肉上的質地，呈現在你眼前的樣子跟維拉斯奎茲（Diego Velazquez）看到的一樣，而且你能自由發揮的權利跟他一樣，反而比他少了許多需要對抗的傳統窠臼和偏見。你也可以擺出一盤蘋果，跟塞尚（Paul Cezanne）留給藝術世界永恆啟示的那一盤幾乎一模一樣。

你可以留意讓柯洛（Jean Baptiste Camille Corot）沉醉的氤氳霧靄，或是讓殷內思（George Innes）著迷的晚霞。藝術永遠不死，只是等待慧眼發現，以及妙手巧思表現。弗雷德里克‧沃（Frederick Waugh）筆下的海浪不會停止拍岸，而無線電波不斷增加，圖畫也不會被遺忘。你還會有夢想不到的材料工具，現在無法想像的題材。藝術將有前所未有的新用途。我相信人體的美感與日俱增，只不過我們察覺不到，就像標準的變化，例如一個現代女子和魯本斯（Peter Paul Rubens）時期的豐滿少女並列，有點難以想像魯本斯筆下的美女，穿著寬鬆長褲走在大街上。我很懷疑他喜歡的模特兒，在我們無數的選美比賽中，恐怕走不到評審面前。

以前藝術沒做過的事情，現在可以做也將會做到。我認為骨骼肌肉不會有太大的改變，光線照耀的方式也不會不同，所以適用的法則將來依然可用。我只能說，一定要有信念和勇氣，相信你的方向適合自己和你的時代。你的個人特質永遠是你珍貴的權利，務必要珍惜。從其他人身上吸取所有你能吸收的，變成自己的一部分，但千萬別壓抑那個對你輕聲呢喃的聲音：「我更喜歡自己的方式。」

解說

藝術學習者的美感訓練之路

簡忠威

「他設計並構思，不會因為存在就默默接受」——安德魯·路米斯

很多年前，有位學生問我：「十七世紀荷蘭的寫實靜物畫是如何畫的？古時候沒有相機，光線不是會隨天氣而改變嗎？顏色要如何調的準確？」是啊，熠熠閃耀的金屬反光、果皮上的水滴、即將枯萎的花瓣、泛黃的葉子、傍晚時分窗外照射進來的光線，這可不是當代專業攝影師鏡頭下的復古靜物攝影，而是三、四百年前的靜物油畫，是當時的畫家花了幾天、幾月，努力辛勤工作才畫出這栩栩如生的「當下」。這對現在的畫家、設計師、美術科系學生來說，確實很難去體會。花和葉幾天就枯黃凋謝，果皮上的水滴不用多久就會蒸發，窗外引進的光線持續移動變化，為何這些畫家還可以畫的如此寫實逼真？他們是如何辦到的？

▌獨特品味之美的衰敗

畫家們靠著隨身工具做水彩速寫、鉛筆速寫、局部細節的素描、草圖來記錄他們所觀察到的世界，作為他正式創作的「參考素材」。這還不夠，他還必須強化「觀察理解」和「記憶力」。認識花瓣與葉脈的特徵，知道鍋碗瓢盆和玻璃的反射現象，以方便他能在一堆速寫草圖中沒有交代清楚的地方，運用他的理解和記憶力，去補足、加強、美化，一筆筆的描繪出他眼睛裡觀察到的，和腦海中想像的「理想畫面」。現在的畫家和學生們可幸運多了，只要相機喀嚓一下，就可以擷取當下，讓你安安穩穩拿去畫個十天半個月，不用擔心光線變化、花葉枯黃、水滴蒸發，讓你無所適從。也不用費心觀察理解細節變化，或是擔心記憶力不好，因為只要將照片放大就可以看的一清二楚。

為了將題材畫的真實而有說服力，相機問世以前的畫家們還必須學習透視法則（這還得要感謝十五世紀文藝復興時期的藝術家們發展出來的透視法，在此之前的「寫

實」繪畫表現技法，可就更辛苦了……），畫家們還要理解骨骼肌肉的內部結構，用速寫、素描記錄下來，讓他可以在想法忽然湧現時，隨手畫出一個真實的場景，和具有說服力的人物姿勢草圖。更重要的，他可以在記錄想像的過程當中，一張張調整出最美的場景、佈局和姿勢。現在的畫家和學生們只需要拍到一張有光影、有焦點的照片，就算你完全不懂繪畫透視原理，對基本的骨骼肌肉結構一知半解也沒關係，只要透過投影機或輸出機，甚至是電腦影像編修軟體，將照片打印在紙上或畫布上，就可以絲毫不差的將風景、靜物或人物描出來，不用擔心繁複的細節太麻煩，更不用擔心會畫出錯誤的透視或是結構扭曲而不自然的人物表情與姿勢。

路米斯晚年的時候，個人相機才開始逐漸普及，他說：「可以把相機當成配備的一部份，但只要當配備就好。不是目的，只是手段……如果還沒有把相機納入『方法』，現在開始存錢買一台吧……」。這些已經擁有深厚人體素描功力的畫家，知道如何利用相機這個新科技來幫助他們的工作，而不是被牽著鼻子走。在當時，造價昂貴的相機，不是一般人擁有得起的。不過，現在的畫家和學生們不僅不需要相機，大人小孩人手一支智慧型手機就可以拍到清晰的照片，立即在高畫質的電腦螢幕上觀看，甚至不用花半毛錢拿去沖印店。

幾百年前若有人想要以繪畫為生，想要完成繪畫傑作，他會先找個名師，勤奮學習所有一切繪畫基本功夫，包括透視、結構、解剖，知道如何構思、找素材、作速寫、畫素描、設計草圖……。繪畫活動理當如此，不會抱怨沒有照片該怎麼畫。這些古代畫家就是在這麼艱辛的創作環境與過程裡，累積成千上萬的「造型記錄」，不知不覺中，這位畫家逐漸形成了「個人獨特品味之美」的繪畫語言，成為時代的大師。

那麼，活在二十一世紀今天的藝術學習者，真的比較幸運嗎？

▍對現實的看法、理解與表現

請仔細想想，我們並沒有真正的占到便宜。我甚至悲觀的認為，我們這一代藝術學習者的整體繪畫基本能力，幾乎隨著影像科技的發展技術呈反比，越是依賴影像科技來創作繪畫，就越可能會荒廢了身為繪畫專業者所必須擁有的——累積五百年以來的繪畫基本能力與美感的精準鍛鍊。科技當然帶給我們很多好處，只是我們也逐漸失去更多、更重要的東西。十九世紀初的生物學家拉馬克有名的演化論點「用進廢退」，

似乎也可用來觀察不同世代的畫家們對「繪畫之美」的鍛鍊態度，越是勤奮地練習基本功，對美的敏感度就越深刻，反之亦然。

回首我的水彩藝術探索之路，除了上大學之前，為了術科考試而畫了一年多的靜物寫生習作外，上了大學之後，將近三十年的時間，我就再也沒有寫生的習慣。「寫實畫」對我來說，就是拍到一張構圖還不錯的照片，稍微調整一下主次強弱鬆緊，然後就可以畫成一幅寫實作品。全世界絕大部分以寫實為表現方向的畫家，幾乎少有寫生的習慣，因為照片提供了畫家一切所需的「寫實」參考素材。然而荒謬又可悲的是，我居然被相機綁架了幾十年，卻渾然未知且甘之如飴！這二、三十年的歲月，我的美學鍛鍊，就只能從這區區幾百張的「照片」與「作品」去發現問題、挑戰問題。但是古人的三十年，很可能會累積到上萬張的「寫生習作」，每一張都是他對現實的看法、理解與表現，這就是古代大師為何高不可攀的真正原因。而我直到現在才覺悟，原來我的青春年華早已被相機給吞噬了。

今天，你比我幸運，因為現在你知道手邊的相機，一不小心就會吃掉你的人生。那麼，是不是只要經常出門寫生、或是請模特兒畫人體素描，持之以恆，就保證可以如願得到古代大師們的基本功心法呢？不！如果沒有先學好基本的人體比例概念、透視原理，骨骼肌肉組織的解剖知識……，這種人體寫生活動就只是塗畫一些表象的造型與明暗，幾乎跟畫一顆蘋果差不多的練習價值。學習的方向若是錯了，寫生就如同畫照片，你並不會從這個被動描繪的寫生活動中，得到你所需要的鍛鍊值。「寫生訓練」並不是為畫家提供更真實的色彩與空間，或是更多更清楚的細節。它只是提供「大自然的現象」，等待畫家去觀察、理解，消化吸收成為有用的「知識」，再利用這些知識組織畫面，持續調整並解決問題，以求達到獨特品味之美，這才是寫生的真意。

我們究竟期待從「寫生」得到什麼好處呢？答案就是：「問題」。

▍「習作」的實質意義

不論寫生習作的結果是好還是不好，為了思考與解決問題，我們都會從中得到鍛鍊。如果我們使用照片素材，同樣以觀察、理解，發現與解決問題的態度去面對它，我們也會得到如同寫生的鍛鍊。事實上，我的水彩畫，真正突飛猛進是在這三、五年的時

間。並非我開始寫生，而是我從2010年開始，不再為學生重複示範同樣的教材。一張張新素材照片與企圖變換表現方向的刺激，提供各種新問題。我挑戰並解決問題，所以我得到鍛鍊，最終得以解脫照片的桎梏而重獲自由。我要強調的是，重點不在「寫生」的表面形式，而在「習作」的實質意義。只要持續「習作」，從習作鍛鍊觀察力、理解力和創造力，這樣無論是從寫生、照片，還是大師的畫作裡，都會得到有效的鍛鍊。

路米斯是二十世紀初美國實力派插畫大師，他的一系列素描教學書籍，影響全世界三分之二個世紀，直到今天還是許多畫家、設計師書架上的素描啟蒙教學書籍。他在本書的前言說道：「判斷一幅畫為什麼不好，通常就會不得不回到基本功，因為壞的畫作源自根本的缺點，就好像是好的畫作也是從根本上做得好。」

本書堪稱人物素描的寶典，有著各式各樣人體詳盡豐富的知識，都在大師一幅幅的示範習作與字裡行間中，等待你去發現、思考與練習。如果你是一名藝術學習者，請想想看，在你學生時期的素描課程，除了描摹刻畫質感表現以外，是否瞭解這些知識、做過這些嚴苛的創造性訓練？如果還沒有，就請你跟著路米斯，一步一步自我練習。或許，有些單元，你感到困惑不解，練習不易，但是請別忘了，這就是你需要的「問題」，越有難度的問題，就越有鍛鍊的價值。

如同本書所說：「大部分的知識一定來自自己的觀察、判斷，以及樸素的勇氣。」除了上帝以外，創造美的能力不會自己蹦出來，它需要你不斷的去推敲、嘗試、碰撞，直到徹底滿足你的慾望，到了這時候，心中那個獨特而有品味的美感，才會慢慢的冒出芽來。

人體素描聖經
Figure Drawing for All It's Worth

作　　者　安德魯‧路米斯

譯　　者　林奕伶

編　　輯　呂佳昀

總 編 輯　李映慧

執 行 長　陳旭華（steve@bookrep.com.tw）

印務經理　黃禮賢

封面設計　許晉維

印　　刷　成陽印刷股份有限公司

法律顧問　華洋法律事務所　蘇文生律師

定　　價　550 元

初　　版　2015 年 4 月

三　　版　2020 年 3 月

社　　長　郭重興

發行人兼
出版總監　曾大福

出　　版　大牌出版／遠足文化事業股份有限公司

發　　行　遠足文化事業股份有限公司

地　　址　23141 新北市新店區民權路 108-2 號 9 樓

電　　話　+886- 2- 2218 1417

傳　　真　+886- 2- 8667 1851

國家圖書館出版品預行編目（CIP）資料

人體素描聖經 / 安德魯‧路米斯（Andrew Loomis）著；林奕伶 譯 . -- 三版 . -- 新北市：大牌出版，
遠足文化發行 , 2020.03
　　面；　公分

譯自：Figure drawing for all it's worth

ISBN 978-986-5511-05-0（平裝）

1. 藝術解剖學　2. 素描　3. 人體畫

901.3

109000253